高等职业教育"十三五"规划教材

动画基础案例教程

张燕丽　孙友全　主　编
吴夏莹　陈　睿　副主编
陈　南　熊　昕
张　捷　杨　佳　参　编

北京理工大学出版社
BEIJING INSTITUTE OF TECHNOLOGY PRESS

内 容 简 介

本书以项目案例为主线，分为动画概述篇、动画设计篇、动画实战篇，全面、细致地介绍了动画的原理、动画起源与发展、动画分类、动画制作流程、动画剧本创作技巧、角色造型设计、动画场景设计、分镜头脚本设计、动画运动规律、动画制作工具与主流软件、Flash 动画制作实例等内容。除了配合经典案例辅助讲解，在实战篇中，借助 Flash，以真实的原创动画项目为例，全面、直观地展示该动画制作各环节的完整过程，让读者对动画制作的理论、设计原则与制作流程有全面、系统、直观的掌握。

本书可作为高职高专院校计算机动画类、数字媒体类、游戏开发类等相关专业学习动画的基础教材，也可作为各类培训机构的教学用书，同时也是动画制作人员和游戏设计人员的参考资料。

版权专有　侵权必究

图书在版编目（CIP）数据

动画基础案例教程 / 张燕丽，孙友全主编. —北京：北京理工大学出版社，2019.8（2019.9 重印）

ISBN 978–7–5682–7443–2

Ⅰ. ①动…　Ⅱ. ①张…　②孙…　Ⅲ. ①动画片–制作–高等学校–教材　Ⅳ. ①J954

中国版本图书馆 CIP 数据核字（2019）第 184319 号

出版发行 /	北京理工大学出版社有限责任公司
社　　址 /	北京市海淀区中关村南大街 5 号
邮　　编 /	100081
电　　话 /	（010）68914775（总编室）
	（010）82562903（教材售后服务热线）
	（010）68948351（其他图书服务热线）
网　　址 /	http://www.bitpress.com.cn
经　　销 /	全国各地新华书店
印　　刷 /	雅迪云印（天津）科技有限公司
开　　本 /	787 毫米×1092 毫米　1/16
印　　张 /	16
字　　数 /	380 千字
版　　次 /	2019 年 8 月第 1 版　2019 年 9 月第 2 次印刷
定　　价 /	65.00 元

责任编辑 / 王玲玲
文案编辑 / 王玲玲
责任校对 / 周瑞红
责任印制 / 施胜娟

图书出现印装质量问题，请拨打售后服务热线，本社负责调换

前　　言

目前市场上计算机动画类、数字媒体类、游戏开发类相关专业的动画基础课程的教材一般不是偏重动画理论，就是只注重软件学习，缺乏在动画角色造型、场景设计、分镜设计、运动规律等方面的系统介绍。

在专业建设的过程中，计算机动画类、数字媒体类、游戏开发类相关专业需要培养的动画制作人员应具备明悉动画基本理论，了解动画创意、角色造型、场景设计、分镜设计、运动规律等方面设计原则与方法，熟悉动画制作工具与主流软件，能借助计算机软件完成动画制作完整流程的能力。

为此，本书分成动画概述篇、动画设计篇、动画实战篇三个部分，邀请了金龙奖提名原创动画创作人员参与本书编写。本书除了引入大量经典案例辅助讲解外，还将金龙奖提名的原创动画作品作为本书的主线案例，向学习者循序渐进、图文并茂地展示动画设计与制作的完整过程，使学生对动画制作的理论与实践进行全面、系统的学习，为其进一步学习二维动画、三维动画、定格动画、游戏动画、展示动画打好基础。

本书的主要特色如下：

1. 突出高职实践特色。在内容编排上，完全以高职院校的专业教学需要为出发点，淡化理论，注重实践，具有内容丰富、结构合理、知识面覆盖广的特点。

2. 贯彻"校企合作，共同开发"的建设思路。邀请了金龙奖提名原创动画创作人员参与了本书的编写，共同开发教材大纲与教材案例。

3. 以真实原创动画作品为主线。本教材结合金龙奖提名项目实例，按照制作流程中的剧情、角色、场景、分镜、运动规律等环节，进行全面、系统、专业的介绍。

4. 培养设计思维，拓展创作思路。本书通过一些经典动画案例分析引导学习者在掌握动画相关技能的基础上，提高设计水平，拓展创作思路。

5. 注重吸收新知识、新技术、新工艺，反映行业新发展。本书在选择案例时，注重向读者呈现动画制作方面最新的设计理念与设计方法。

6. 表达方式通俗易懂。本书在文字表达上充分考虑了高职学生的知识基础，在内容的编排上，由浅入深、图文并茂，尽可能将操作步骤形象化地展示在学习者面前。

本书由广东农工商职业技术学院协同广东科贸职业学院、广东青年职业学院等学校，邀请金龙奖提名原创动画创作人员张捷联合编写。全书由张燕丽老师与孙友全老师担任策划并主编，其中第1、2、9章由张燕丽编写，第3、5章由孙友全编写，第4章由陈南编写，第6、7章由陈睿编写，第8、10章由吴夏莹编写。全书由张燕丽、熊昕、杨佳统稿。本书负责编写的老师均来自教学第一线，同时具有丰富的动画项目经验，指导的学生在国内外的动画设

计比赛中多次获奖。

　　本书可作为高职高专院校计算机动画类、数字媒体类、游戏开发类等相关专业学习动画的基础教材,也可作为各类培训机构的教学用书,同时也是动画制作人员和游戏设计人员难得的参考资料。本书中设计的案例素材与源文件、各单元教学 PPT 等资料包将通过出版社的网站提供给有需要的教师或读者。

　　由于编者的水平和能力有限,书中难免存在一些不足之处,希望广大读者提出宝贵意见。

<div style="text-align:right">

编　者

2019 年 4 月于广州

</div>

目　　录

动画概述篇

第1章 动画的起源与发展 ··· 3
1.1 动画的基本原理 ·· 3
1.1.1 动画的定义 ·· 3
1.1.2 动画的基本原理 ·· 4
1.2 动画发展的起源 ·· 4
1.2.1 动画的起源 ·· 4
1.2.2 动画的实践探索 ·· 7
1.2.3 动画电影的诞生与动画先驱 ·· 11
1.3 动画的发展 ··· 14
1.3.1 赛璐珞片的发明 ·· 14
1.3.2 美国动画的发展 ·· 14
1.3.3 中国动画的发展 ·· 20
1.3.4 日本动画的发展 ·· 27
1.3.5 欧洲与其他国家动画的发展 ·· 29

第2章 动画的分类 ··· 34
2.1 按制作方式分类 ·· 34
2.1.1 平面动画 ··· 34
2.1.2 立体动画 ··· 39
2.1.3 电脑动画 ··· 43
2.2 按播放渠道和传播媒体分类 ··· 47
2.2.1 影院动画 ··· 47
2.2.2 电视动画 ··· 50
2.2.3 新媒体动画 ·· 51
2.3 按动画美术风格分类 ··· 52
2.3.1 漫画风格动画 ··· 53
2.3.2 写实风格动画 ··· 54
2.3.3 特殊艺术风格动画 ··· 55

第3章 动画制作流程 ·· 57
3.1 动画片的一般生产工艺流程 ··· 57
3.2 前期 ·· 58
3.3 中期 ·· 62

3.4	后期	65
3.5	计算机无纸动画	66

动画设计篇

第4章 动画的创意与编剧 …… 69
4.1 动画剧本概述 …… 69
- 4.1.1 剧本的基础概念 …… 69
- 4.1.2 剧本的分类 …… 69
- 4.1.3 剧本的格式 …… 69
- 4.1.4 动画剧本的特点 …… 71

4.2 动画剧本的故事结构 …… 74
4.3 动画剧本的创作思维 …… 78
- 4.3.1 动画剧本的特点 …… 78
- 4.3.2 动画剧本的基本要求 …… 79
- 4.3.3 动画剧本的创作方法 …… 82

4.4 动画剧本的创作流程 …… 83
- 4.4.1 创意 …… 83
- 4.4.2 人物小传 …… 83
- 4.4.3 故事梗概 …… 85
- 4.4.4 分场大纲 …… 85
- 4.4.5 剧本 …… 85

4.5 动画片的艺术类型 …… 86
- 4.5.1 实验动画片 …… 86
- 4.5.2 商业动画片 …… 87

第5章 角色造型设计 …… 90
5.1 动画角色 …… 90
- 5.1.1 动画角色重要作用 …… 90
- 5.1.2 怎样去设计一个好的动画角色造型 …… 92

5.2 角色造型风格 …… 94
- 5.2.1 写实类 …… 94
- 5.2.2 卡通类 …… 94
- 5.2.3 表现类 …… 95

5.3 角色造型设计内容 …… 96
- 5.3.1 角色造型设计一般流程 …… 96
- 5.3.2 角色造型设计的思路 …… 96
- 5.3.3 从基本形开始设计角色 …… 96
- 5.3.4 头部的设计 …… 98
- 5.3.5 表情设计 …… 101

	5.3.6 体型体态	103
	5.3.7 四肢设计	103
5.4	动物造型设计	104
	5.4.1 动物造型设计的卡通化	104
	5.4.2 结构形式	105
	5.4.3 常见的卡通动物造型	105
5.5	奇幻类造型设计	109
	5.5.1 机器类	109
	5.5.2 奇幻类生物角色	111

第6章 动画影片的场景设计 112

- 6.1 场景设计的基本原则 112
 - 6.1.1 场景设计概述 112
 - 6.1.2 场景设计的意义作用 115
 - 6.1.3 场景的特性 120
- 6.2 场景设计的创作方法 121
 - 6.2.1 场景设计的构思准备 121
 - 6.2.2 场景设计的风格确定 124
 - 6.2.3 场景设计的构成表现 128
 - 6.2.4 场景设计中的透视原则 135
 - 6.2.5 场景设计中的色彩应用 138
- 6.3 道具设计 139
 - 6.3.1 道具的概念及作用 139
 - 6.3.2 道具设计的要点 141

第7章 动画影片的分镜头脚本设计 143

- 7.1 动画分镜头概述 143
 - 7.1.1 动画分镜头的概念 143
 - 7.1.2 动画分镜头台本概述 143
 - 7.1.3 分镜台本制作的形式 147
- 7.2 动画分镜头设计的原则 149
 - 7.2.1 文字分镜头台本 149
 - 7.2.2 文字分镜头台本的转换 149
 - 7.2.3 制作动画片画面分镜头台本 149
 - 7.2.4 分镜头画面的造型 164
- 7.3 动画影片中的视听语言 168
 - 7.3.1 视听语言概述 168
 - 7.3.2 动画片中的蒙太奇 168
 - 7.3.3 动画片场面调度 170
 - 7.3.4 动画片剪辑 171
 - 7.3.5 动画片节奏 173

7.4	动画片声音	174
	7.4.1 音响	174
	7.4.2 人声	175
	7.4.3 音乐	175
	7.4.4 声音与画面	175

第8章 动画运动规律 ································· 177

8.1	动画运动的基本规律	177
	8.1.1 惯性运动	177
	8.1.2 弹性运动	178
	8.1.3 曲线运动	180
	8.1.4 预备动作	182
	8.1.5 缓冲动作	183
8.2	动画中的典型运动规律	183
	8.2.1 人类行走规律	183
	8.2.2 人类跑步规律	186
	8.2.3 四足动物——运动中的马	187
	8.2.4 鸟类飞翔	190
	8.2.5 鱼类游动	191
8.3	自然现象的运动规律	192
	8.3.1 雨、雪、风	192
	8.3.2 水、火、烟	194

动画实战篇

第9章 动画制作工具与主流软件 ································· 203

9.1	传统动画制作工具	203
	9.1.1 铅笔	203
	9.1.2 动画纸	204
	9.1.3 定位尺	205
	9.1.4 打孔机	205
	9.1.5 拷贝台	205
	9.1.6 动画桌	206
	9.1.7 赛璐珞片	206
	9.1.8 动画规格框	207
	9.1.9 动画检测仪	208
9.2	电脑周边设备	209
	9.2.1 图形工作站	209
	9.2.2 数位板	209
	9.2.3 平板扫描仪	210

	9.2.4 3D 扫描仪	211
	9.2.5 动作捕捉仪	211
	9.2.6 影视动画渲染集群	212
9.3	主流计算机动画软件	214
	9.3.1 二维动画制作软件	214
	9.3.2 三维动画制作软件	219

第 10 章 Flash 动画制作实例——《爆炸头星球》开场动画 224

10.1 Flash 软件的动画运用 224
　　10.1.1 Flash 动画的主要制作流程 224
　　10.1.2 Flash 工作界面 225
　　10.1.3 Flash 动画编辑功能 227
10.2 《爆炸头星球》开场动画制作实例 229
　　10.2.1 前期准备——剧本、美术设计与分镜 229
　　10.2.2 原画与中间画 231
　　10.2.3 动画合成 238
　　10.2.4 音效合成 240
　　10.2.5 导出及发布 240

参考文献 242

动画概述篇

第 1 章
动画的起源与发展

 学习目标

本单元要求学习者掌握以下技能：
- 掌握动画的基本原理
- 了解动画的起源与动画实践探索
- 知悉动画电影的诞生与动画先驱
- 熟悉各国动画的发展与经典作品

1.1 动画的基本原理

1.1.1 动画的定义

"动画"，简单地说，就是"活动的图画"。"动画"一词是由"Animation"这个英文单词转化而来的，"Anima"拉丁语的意思是"灵魂"，"Animate"则有"赋予生命"的意义。所以动画就是一种活动的、被赋予生命的图画。

过去常说的"卡通"一词是由英文 Cartoon 音译而来的。狭义的卡通是指美国和欧洲等地的漫画和动画，广义则指世界各地有着各自的风格、随着时代发展不断变化的卡通漫画、动画。卡通一般会通过归纳、夸张、变形的手法来塑造各种形象。

"动画"的中文叫法源自日本。第二次世界大战前后，日本称用线条描绘的漫画作品为"动画"。早期中国将动画片、剪纸片、木偶片、折纸片等称为"美术片"，现在将它们统称为"动画片"。

在计算机技术广泛应用于动画制作之前，动画被认为是"一种以'逐格拍摄'为基础的拍摄方法，并以一定的美术形式作为其内容载体的影片形式"。随着新技术的应用，动画片的界定也变得复杂了。广义而言，把一些原先不活动的东西经过影片的制作与放映，变成会活动的影像，都称为"动画"。动画影片是一种用一定的美术形式表现某些情节和某一形体运动过程的影片，把许多张有连贯性动作的图画衬以所需的背景并连续放映，在银幕上便产生了活动的影像。

确切地讲，动画片属于视听艺术范畴。动画家们用各种手段、技术、材料来创作动画，把现实中不可能看到的转为现实，扩展了人类的想象力和创造力。

总的来讲，动画是一种综合艺术门类，是集合了绘画、漫画、电影、数字媒体、摄影、音乐、文学等于一身的艺术表现形式。

1.1.2 动画的基本原理

动画的基本原理与电影、电视一样，都是利用人的一种叫作"视觉暂留"的视觉机理。人眼在观察景物时，光信号传入大脑神经，需停留一段短暂的时间，光的作用结束后，视觉形象并不立即消失，这种残留的视觉称为"后像"，视觉的这一现象则被称为"视觉暂留"。

可以做一个小实验：盯住实验图片（图1-1）中间4个黑点15 s左右，然后对着白色的墙壁或天花板眨几下眼，你就会看到一个人像。这个小实验为说明视觉暂留现象提供了非常有利的证明。

一般认为第一个发现这一现象的是中国人，因为早在宋代，中国就流行一种传统的民俗玩具——"走马灯"（图1-2）。灯内点上蜡烛，蜡烛产生的热力造成气流，令轮轴转动。轮轴上有剪纸，烛光将剪纸的影子投射在屏上，图像便不断走动，从而产生动画的现象。由于灯的各个面上会绘制古代武将骑马的图画，灯转动时看起来像几个人你追我赶一样，故名"走马灯"。

图1-1　实验图片

在17世纪，科学家牛顿发现了反映在人的视网膜上的形象不会立即消失这一重要现象。1824年，英国人彼德·马克·罗杰特出版了一本谈眼球构造的小书《移动物体的视觉暂留现象》（Persistence of Vision with Regard to Moving Objects），书中提出如下观点：形象刺激在最初显露后，能在视网膜上停留若干时间，这样各种分开的刺激相当迅速地连续显现时，在视网膜上的刺激信号会重叠起来，形象就成为连续的了。

医学也证明，人类具有"视觉暂留"的特性，就是说人的眼睛看到一幅画或一个物体后，在0.1秒内不会消失。利用这一原理，在一幅画还没有消失前播放出下一幅画，就会产生一种流畅的视觉变化效果。因此，电影采用了每秒24幅画面的速度拍摄和播放，电视采用了每秒25幅（PAL制，中国电视就用此制式）或30幅（NTSC制）画面的速度拍摄和播放。如果以每秒低于10幅画面的速度拍摄和播放，就会出现停顿现象。"视觉暂留"理论成为动画与电影的基石，也加速了动画与影视的发展。

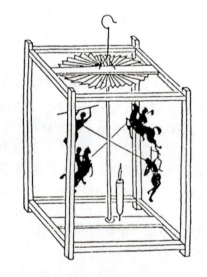

图1-2　中国宋代的"走马灯"

1.2　动画发展的起源

1.2.1　动画的起源

早在远古时期，人类就有了用原始绘画形式记录人和动物运动过程的愿望与尝试。这种

尝试可以追溯到距今两三万年前的旧石器时代。在西班牙北部山区的阿尔塔米拉洞穴壁上画着一头奔跑的野牛形象（图1-3），该野牛除了形象丰满、逼真外，更耐人寻味的是在它的身体下方，前后各画有四条腿，其位置分布使原本静止的画面产生了奔跑的视觉。这充分说明人类在很早以前就已经产生了动画意识，也是人类试图捕捉动作的最早证据。

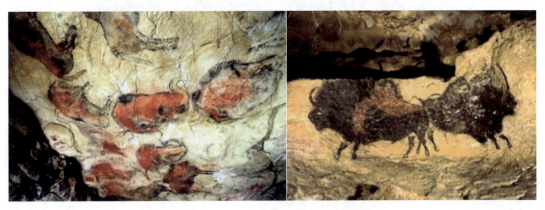

图1-3　阿尔塔米拉洞穴的壁画——奔跑的野牛

我国青海马家窑出土的距今5 000年的新石器时代的舞蹈纹彩陶盆（图1-4）的舞蹈纹内饰也生动描绘了原始人民的生活场景。舞蹈纹分3组，每组有舞蹈者5人，他们手拉着手，踏歌而舞，面部朝向一致。人物头饰与下身饰物分别向左右两边飘起，增添了舞蹈的动感。更奇妙的是，每组外侧两人的外侧手臂也都画出两根线条，好像是为了表现空着的两臂舞蹈动作较大和摆动频繁。

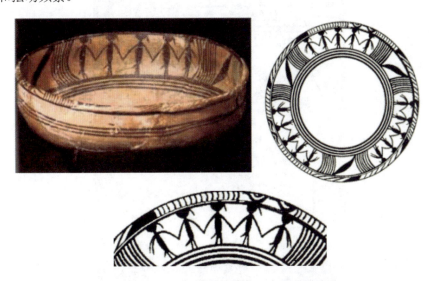

图1-4　新石器时代彩陶纹饰——舞蹈纹彩陶盆

公元前2 000多年前的古埃及墙饰中，也经常出现表现连续动作的组图，用于记录一些劳作过程或狩猎过程等。其中有一组摔跤图（图1-5）描绘了两个摔跤者的几个连续动作，其动作分解准确，过程表现完整，类似今天的连环漫画。

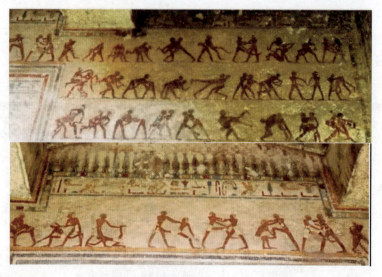

图 1-5　古埃及墙饰——摔跤组图

意大利文艺复兴时期，艺术巨匠奥纳多·达·芬奇在 1487 年前后创作了世界著名素描——《维特鲁威人》（图 1-6）。该作品根据约 1 500 年前维特鲁威在《建筑十书》中的描述，绘出了完美比例的人体黄金分割比例。这幅由钢笔和墨水绘制的手稿描绘了一个男人在同一位置上的"十"字形和"火"字形的姿态，并分别嵌入一个矩形和一个圆形中。这些胳膊和腿的组合可以变化出许多不同的姿势（图 1-7），使其在视觉上移动起来。

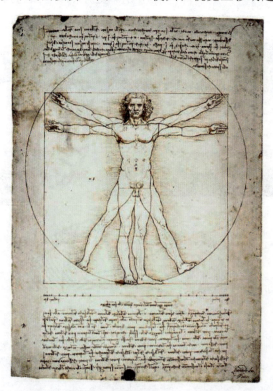

图 1-6　奥纳多·达·芬奇著名素描——《维特鲁威人》原图

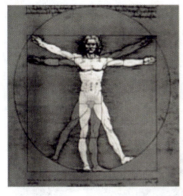 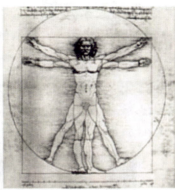 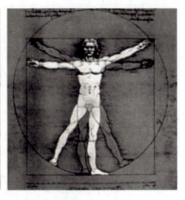

图1-7　奥纳多·达·芬奇著名素描——《维特鲁威人》变换图

在一张图上把不同时间发生的几个动作画在一起，这种"同时进行"的概念间接展示了人类希望捕捉动作的愿望。在中国的绘画史上，艺术家一向有把静态的绘画赋予生命的传统。如中国古代品评美术作品的标准和美学原则"六法论"中的第一法则即主张"气韵生动"。

1.2.2　动画的实践探索

1. 光影的探索

动画的故事（也是所有电影的）开始于17世纪耶稣会的教士阿塔纳斯·珂雪发明的魔术幻灯（图1-8）。所谓魔术幻灯，是个铁箱，里头搁一盏灯，在箱的一边开一小洞，洞上覆盖透镜。将一片绘有图案的玻璃放在透镜后面，经由灯光通过玻璃和透镜，图案会投射在墙上。魔术幻灯流传到今天已经变成玩具，并且它的现代名字叫Projector，投影机。

魔术幻灯经过不断改良，到了17世纪末，由钟和斯桑扩大装置，把许多玻璃画片放在转盘上，随着转盘的转动，投影在墙上形成一种运动的幻觉。

光操纵在中国可以追溯到距今2 000年前的西汉时期的皮影戏。皮影戏是一种由幕后照射光源的影子戏（图1-9）和魔术幻灯系列发明从幕前投射光源的方法、技术虽然有别，却反映出东西方不同国度对操纵光影相同的痴迷。皮影戏在17世纪被引入到欧洲巡回演出，也曾经风靡了一时。其影像的清晰度和精致感不亚于同时期的魔术幻灯。

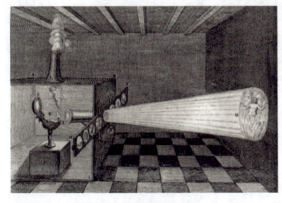 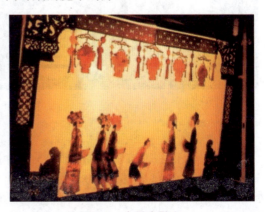

图1-8　欧洲魔术幻灯　　　　　图1-9　中国皮影戏

2. "视觉暂存"理论的大胆尝试

"视觉暂存"理论提出后不久,人们开始利用视觉暂存原理大胆尝试,将静止的图像制造出运动幻觉的装置和玩具开始涌现。

(1) 手翻书

早在16世纪,西方便首度出现手翻书的雏形。手翻书(图1-10),由多张连续动作漫画图片组成,装订成册。翻动时,连续的动作会依次快速闪过,视觉的暂留特性使图像感觉动了起来,形成连贯动作。有人把手翻书称为最古老、最原始的动画。

图1-10 手翻书

(2) 魔术画片

1828年,法国人保罗·罗盖特发明了一种叫"魔术画片"的玩具,也叫"留影盘"(图1-11)。它是一个被绳子在两面穿过的圆盘。盘的一个面画了一只鸟,另一面画了一个空笼子。当圆盘旋转时,鸟笼在人眼视网膜留下的印象还未消失时,另一面的小鸟又印在了视网膜上,这样让人产生"鸟在笼中"的感觉。魔术画片又一次验证了"视觉暂存"理论,人们发现,当一些画面快速连续或交替出现时,画面内绘制的物体会产生真正运动的感觉。

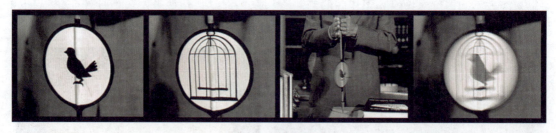

图1-11 魔术画片

(3) 诡盘

1832年,比利时物理学家约瑟夫·普拉托和奥地利大学教授丹普佛尔利用"视觉暂存"原理先后发明了诡盘(图1-12),也叫幻透镜。这种玩具由固定在一根轴上的两块圆形硬纸盘构成,在前面纸盘的圆周中间刻上一定数目的空格,在后面纸盘上绘制一个人的连续动作画面。用手旋转后面的纸盘,透过空格观看,会发现静止的分解图像连贯到一起,产生了动感。诡盘的出现标志着动画与电影的发明进入了科学实验阶段。

图 1-12 诡盘

(4) 西洋镜

1834 年，威廉·乔治·霍纳发明了西洋镜（图 1-13），也叫"回转式画筒"。它是一个旋转的鼓状圆桶，内壁上贴着一组事先排好序号的连续图像，这些图像相邻的两张之间只有微小的变化。当鼓以一定的速度转动时，通过鼓上的狭长切口，人们按照鼓内循环顺序转动图片，就会产生动画效果。

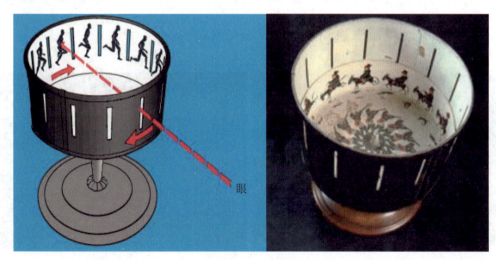

图 1-13 西洋镜

西洋镜的图片是一些典型的重复动作，如行走、跳舞、翻跟头等，因为这些动作很容易循环。在这些循环图片中，最后一张图片和第一张图片几乎是一样的，这样一系列的图片才可以建立一个单一的模拟运动循环，无穷重复就可以产生不停运动的幻觉。西洋镜非常容易制作。可以调节旋转速度，形成快速或慢速的动画效果。

西洋镜还利用了所谓的动景运动现象，即当两个刺激物按一定空间间隔和时间间隔相继呈现时，人们看到原来两个静止的物体的连续运动现象。

(5) 活动视镜

1877 年，法国人埃米尔·雷诺发明了活动视镜（图 1-14），也叫光学实用镜。实用镜实

际上是一种特殊的西洋镜，其中间位置安装了一个带有镜子的鼓，这样从设备上部就可以看到内侧的图片了。

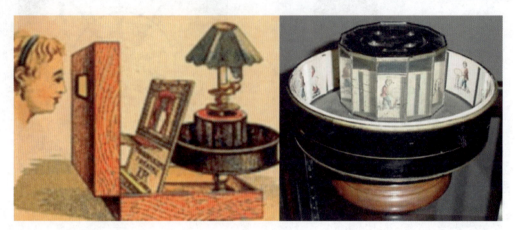

图 1-14 活动视镜

（6）光学影戏机

1888 年，法国人埃米尔·雷诺将诡盘与幻灯相结合，研制出光学影戏机并取得专利。这是一个大型的活动视镜，适合面向公众放映。这个装置由数个转盘组合而成，外加投射光源，大型的圆形转盘内侧装置一圈镜片以折射图片，图片则环绕在圆形鼓状物之间跑动，经由幕后光源的投射和镜片投射，幕布上便可看到活动的影像，如图 1-15 所示。

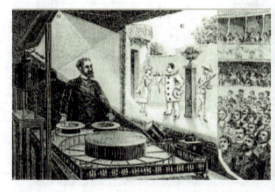

图 1-15 光学影戏机放映画面

早在 1882 年，雷诺就开始手绘故事图片了。起先是绘制于长条的纸片，后来改画于胶片上，他绘制了《喂小鸡》《游泳女郎》《猴子音乐家》等二十多个动画小节目，这是世界上最早的原始动画。后来，他通过利用线轴扩展了图片条的长度，图像被描绘在胶带条上，两侧打孔，这样转动起来更平滑。一条胶带通常绘有 500～600 幅图片。1888 年，雷诺用制成的"光学影戏机"制作了世界上第一部比较完整的动画片《一杯可口的啤酒》，该片由 700 多幅图组成，长 500 多米，可放映时间为 15 分钟。

1892 年 10 月 28 日，雷诺在巴黎格雷万蜡像馆开设的"光学剧场"放映了自己的作品《一杯可口的啤酒》《可怜的小丑比埃罗》《丑角和他的狗》等多部动画片，如图 1-16 所示。放映

现场伴有音乐与音效,引起了相当大的轰动。为了纪念这个重要的日子,国际动画电影协会(ASIFA)自 2002 年起将每年 10 月 28 日定为"国际动画日"。雷诺也以他非凡的创造,成为世界卡通片的创始人,举世公认的动画电影的鼻祖。

图 1-16 《一杯可口的啤酒》和《可怜的小丑比埃罗》

1.2.3 动画电影的诞生与动画先驱

19 世纪末,画已经可以动起来了,但还有局限,还需要一些发明来促使它进步,这便是电影及电影摄影机。这种新的媒体为动画的进一步实验敞开了大门。

1895 年,在法国人埃米尔·雷诺将他的"光学剧场"公之于世的第三年,法国的卢米·埃尔兄弟第一次向世界展示了他们的最新发明,也就是现在所说的真正意义上的电影,如图 1-17 所示。卢米·埃尔兄弟在爱迪生等人发明的基础上,通过在胶片上打孔,解决拍摄与放映胶片的传送与牵引问题,发明了既可拍摄又可放映的"活动电影机"。当时放映的著名的《火车进站》《工人下班》和《浇水园丁》(图 1-18)标志着电影的正式诞生。电影技术的应用也为以后动画的产生创造了物质条件。

图 1-17 卢米·埃尔兄弟及其在咖啡馆放映电影的场景

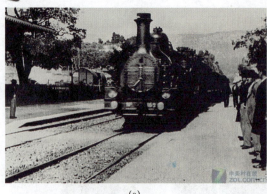

(a)　　　　　　　　　　　　　　(b)

图 1-18　卢米·埃尔兄弟代表作品《火车进站》和《浇水园丁》

图 1-19　布莱克顿

真正的动画电影最早诞生于美国。1906年，英裔美国人杰姆·斯多特·布莱克顿（图 1-19）在托马斯·爱迪生的帮助下，制作了一部手绘动画，名叫《滑稽脸的幽默相》，如图 1-20 所示。

在这部影片中，布莱克顿以电影的方式在黑板上用粉笔画上肖像，并使其动起来，产生幽默的效果。在技术方面，布莱克顿运用了最基本的停格拍摄技术，也就是先画一张图、拍摄；将图的一部分擦掉，再拍摄；再重新画出不同的脸部表情，再拍摄。这部粉笔脱口秀被认为是世界上第一部动画影片。

图 1-20　《滑稽脸的幽默相》中的画面

1908年，法国人埃米尔·科尔（图 1-21）运用相似的技术手法，推出法国第一部动画影片《幻影集》（图 1-22）。该片讲述了一个小丑的冒险故事。片中表现了一系列影像之间神奇的转化，生动而有趣。这种一物到另一物的渐变运动，使它成为实质意义上的动画影片的开始标志。它标志着动画电影的正式诞生。

此外，埃米尔·科尔也是第一个利用遮幕结合动画和真人动作的先驱者，因而被奉为当代动画片之父。

图 1-21　埃米尔·科尔

图 1-22　《幻影集》中的画面

1914 年，温瑟·麦凯（图 1-23）在一个实际的剧场中推出动画史上著名的影片《恐龙葛蒂》（图 1-24）。这部动画将动画角色与麦凯的真人表演结合起来，整部影片用了 5 000 多张画面。被认为是第一部真正意义上的商业动画影片。他接着做了可称为影史上第一部以动画表现的纪录片《路斯坦尼雅号之沉没》（图 1-25）。他将当时悲剧性的新闻事件在舞台上逐格呈现，特别是将船沉入海中，几千人坠入海里消失在波涛中的画面，以动画表现，让观众十分震撼。为了重现当时的情景，他画了将近 25 000 张的素描，这在当时可说是创举。可以说麦凯是美国商业动画电影的奠基人。

 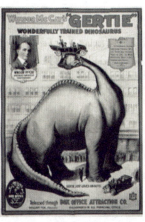 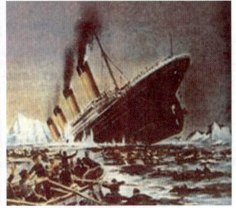

图 1-23　温瑟·麦凯　　　图 1-24　《恐龙葛蒂》　　　图 1-25　《路斯坦尼雅号之沉没》

1.3 动画的发展

1.3.1 赛璐珞片的发明

在动画诞生之初，动画影片通常只有短短的 5 分钟左右，用于正式电影前的加演，制作比较简单粗糙。1915 年，美国人布瑞和埃尔·赫德发明了赛璐珞（图 1-26），并获得用其制作动画片的专利。赛璐珞片（全名 celluloid，简称 cels，也叫"明片"）是一种由聚酯材料制成的透明胶片，其表面光滑，全透明，如薄纸状。它的主要功能是可以将活动画面和背景画面分层制作，既能将不同动作角色分别画在不同的胶片上进行多层拍摄，而画面彼此间不受影响，同时还能与背景重叠在一起摄制，增强画面的层次和立体效果。制作动画片时采用这种材料，既节省劳动，又能够使背景制作精致完美。赛璐珞片的发现和应用使动画产业发展及生产剧情影院动画成为可能。

图 1-26 赛璐珞片

1.3.2 美国动画的发展

美国的动画市场非常成熟，并借助电影业的飞速发展而不断完善自己。在世界动画史上，美国动画占有重要的地位，它一直引领着世界动画片的潮流和发展方向。它拥有比较成熟的商业动画运作模式、众多运作非常成功的制片厂及世界一流的动画设计和制作的人才资源。所以它是当之无愧的电影和动画王国。其发展大致可划分成以下几个阶段：

1. 开创时期（1907—1936 年）

1907 年，第一部动画片《一张滑稽面孔的幽默姿态》由美国人布莱克顿拍摄完成，美国动画史正式开始。这一时期的动画影片只有短短的 5 分钟左右，用于正式电影前的加演，制作比较简单粗糙。

这个时期的动画先驱还有温莎·麦克凯、派特·苏立文、弗莱舍兄弟等。麦克凯是美国商业动画电影的奠基人，他的代表作品有《恐龙》《露斯坦尼亚号的沉没》等。1923 年，帕特·苏利文和奥托·麦斯莫尔创作了美国动画片史第一个有个性魅力的动画人物"菲力斯猫"

（图1-27）。1916—1929年弗莱舍兄弟创作了《逃出墨水井》、《贝蒂娃娃》（图1-28）、《大力水手》（图1-29）等动画片。1928年，世人皆知的华特·迪士尼（Walt Disney）创作出了第一部音画同步的有声动画——以米老鼠为主角的卡通动画《汽船威利》（图1-30），获得了成功；1932年，又推出第一部彩色动画片《花与树》（图1-31），这也是第一部获得奥斯卡动画短片奖的影片。

图1-27 菲力斯猫

图1-28 贝蒂娃娃

图1-29 大力水手

图1-30 第一部音画同步的有声动画片《汽船威利》

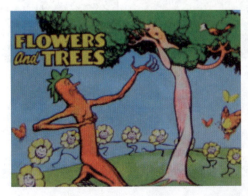

图1-31 第一部彩色动画片《花与树》

2. 初步发展时期（1937—1949 年）

1937 年，华特·迪士尼又创作出第一部彩色动画长片《白雪公主和七个小矮人》（图 1-32），该片片长 74 分钟，使动画制作从短片转至长片，也把动画影片推向了巅峰，把动画片的制作与商业价值联系了起来。华特·迪士尼也被人们誉为商业动画之父。紧接着 1940 年的《木偶奇遇记》与《幻想曲》、1941 年的《小飞象》、1942 年的《小鹿斑比》则被视为迪斯尼最优秀的动画长片，如图 1-33 所示。直到如今，他创办的迪士尼公司还在为全世界的人们创造出丰富多彩的动画片，可以说是 20 世纪最伟大的动画公司。

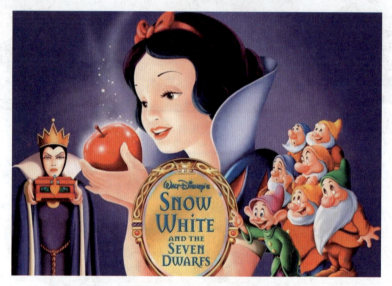

图 1-32　第一部彩色动画长片《白雪公主和七个小矮人》

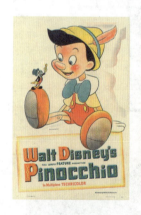 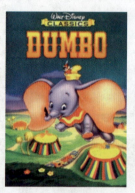 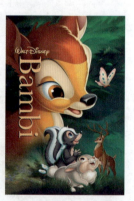

图 1-33　迪斯尼最优秀的动画长片

3. 第一次繁荣时期（1950—1966 年）

该时期迪斯尼公司几乎每年都推出一部经典动画片。其他的动画制作公司在迪斯尼公司的排挤之下纷纷关门停业，迪斯尼公司成为动画电影业的霸主。

先后制作出《仙履奇缘》（1950）、《爱丽斯梦游仙境》（1951）、《小姐与流氓》（1955）、《睡美人》（1959）等经典作品，如图 1-34 所示。

图 1-34　迪斯尼部分彩色动画长片

4. 蛰伏时期（1967—1988 年）

这个时期，电视动画逐渐发展起来，出现了一些电视系列片，如《猫和老鼠》（米高梅电影公司）、《辛普森一家》（福克斯动画公司）、《杰森一家》（翰纳-芭芭拉公司）等，如图 1-35 所示。但是整个 20 世纪 70 年代只有数部动画片，质量也平平。

图 1-35　蛰伏时期部分经典电视动画

80 年代后期，迪斯尼公司开始尝试着利用电脑制作动画，1986 年的《妙妙探》（图 1-36）第一次用电脑动画制作了伦敦钟楼的场面。

图 1-36　蛰伏时期经典电脑动画《妙妙探》

5. 再次繁荣时期（1989—2002 年）

1989 年，迪斯尼公司推出了《小美人鱼》，获得了极大成功，标志着美国动画片又一次进入繁荣时期。这个时期的代表作品很多，如创造了票房奇迹的《狮子王》、第一部全电脑制作的动画片《玩具总动员》等，如图 1-37 所示。

(a)

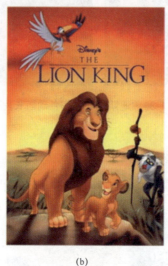
(b)

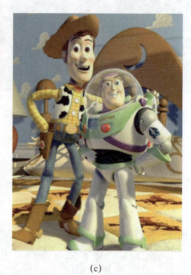
(c)

图 1-37　《小美人鱼》《狮子王》与《玩具总动员》

1994 年 10 月，美国 3 位电影人史蒂芬·斯皮尔伯格、杰弗瑞·卡森伯格和大卫·格芬创立了梦工厂工作室（DreamWorks SKG）。随后，梦工厂工作室完成了动画影片《埃及王子》（图 1-38）。

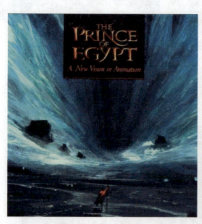
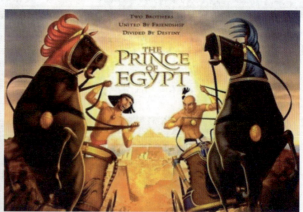

图 1-38　梦工厂动画影片《埃及王子》

梦工厂为了带来耳目一新的视听场面，动用了来自 35 个国家的 350 名首席画师、动画师及技术师，耗资近一亿美元历时四年才炮制出来。美术指导亲自去埃及取景，以求更忠实地呈现古埃及风貌。片中运用了大量的电脑特效，总计在 1 192 个镜头中，有 1 180 个是由电脑加工而成，可谓将当时的电脑特效发挥至极致：清凉的尼罗河、瑰丽的夕阳及摩西分红海，

几乎都是由电脑完成的。摩西分开红海那一段，虽然只有短短 7 分钟，但是由 16 位画师花上 3 年心血，经历 318 000 个电脑制作小时完成。这是动画中首次出现超高真实度的水。据说当完成分红海这个镜头时，由于海水过于真实，动画师们不得不又将其改得稍假一些，以求与其他画面更加和谐。

6. 3D 动画与电影（2003 年至今）

1995 年，当时的皮克斯公司（2006 年被迪斯尼收购）制作出第一部三维动画长片《玩具总动员》，使动画行业焕发出新的活力。正是从这部电影开始，3D 动画开始走上历史舞台。近年来涌起了三维动画、电影的制作狂潮，同时也涌现出一大批优秀的、震撼的三维动画电影，如《玩具总动员》《海底总动员》《超人总动员》《怪兽电力公司》《赛车总动员》等，如图 1-39 所示。

图 1-39　皮克斯及迪斯尼部分 3D 动画影片

2006 年，迪斯尼花费 71 亿美元成功收购皮克斯公司，皮克斯公司成为迪斯尼下属公司。迪斯尼先后又推出《料理鼠王》《飞屋环游记》《怪兽大学》《冰雪奇缘》等系列优秀作品。

同期，梦工厂知名作品有《功夫熊猫》《怪物史莱克》《马达加斯加》《驯龙高手》，如图 1-40 所示，还有《疯狂原始人》和《魔发精灵》等动画电影。

图 1-40　梦工厂部分动画 3D 影片

福克斯动画公司的《冰河世纪》《机器人历险记》，哥伦比亚公司的《精灵鼠小弟》《最终幻想》等，也取得了不错的成绩。美国以高科技和高投入提高了电影动漫业的竞争门槛，从而降低了自身的投资风险，这种模式也成为美国动画电影的制胜法宝。

1.3.3 中国动画的发展

随着美国电影故事片和动画影片进入中国，从1922年万氏兄弟借助一台由破旧照相机改装的逐格摄影机，经过艰苦的探索与研制，摄制了中国第一部广告动画片《舒振东华文打字机》开始，中国动画从无到有，在几代人的不懈努力下，在我国深厚的文化土壤上形成了鲜明的民族特色。中国动画片的发展经历了以下阶段：

1. 萌芽和探索时期（1922—1945年）

1926年，万氏兄弟（图1-41）成功拍摄了一部真人与动画合成的短片《大闹画室》（图1-42）。这部影片的诞生揭开了中国动画史的一页。

图1-41 万氏兄弟

图1-42 第一部动画短片《大闹画室》

1936年，中国第一部有声动画《骆驼献舞》问世。1941年，受到美国动画的影响，万氏兄弟制作了中国第一部大型动画《铁扇公主》（图1-43），它被发行到东南亚和日本地区，并受到人们的热烈欢迎，为中国动画走向国际做了很好的铺垫。在世界电影史上，它是名列美国《白雪公主》《小人国》和《木偶奇遇记》之后的第四部动画艺术片，标志着中国当时的动画水平接近世界的领先水平。

图1-43 中国第一部大型动画《铁扇公主》

从 1920 年动画传入我国至 1941 年的这一时期，除了万氏兄弟以外，还有上海英美烟草公司影视部、中华影片公司、上海南洋影片公司和南京中央大学电化教育系等出品的一些动画影片。太平洋战争爆发后，万氏兄弟被迫中断了动画创作，中国动画电影发展的萌芽时期也随之结束。

2. 新中国美术电影的创建与成长期（1946—1956 年）

1945 年，中国共产党在东北解放区成立东北电影制片厂，制片厂美术创作小组在人员不足、设备简陋的条件下，从 1947 年开始，先后产生了新中国第一部木偶剧《皇帝梦》（1947）（图 1-44）和动画片《瓮中捉鳖》（1948），为新中国美术电影的发展揭开序幕。

图 1-44　东北电影制片厂制作的木偶剧《皇帝梦》剧照

这一时期，中国动画片的创作和生产呈现以下特点：在题材上，用童话故事服务于少年儿童，拍摄了《小猫钓鱼》（1952）等；在风格上，踏上民族化的道路，制作了木偶片《神笔》（1955）、动画片《骄傲的将军》（1956）；在技术上，由黑白片向彩色片转化，摄制了中国第一部彩色木偶片《小小英雄》（1953）、第一部彩色传统动画片《乌鸦为什么是黑的》（1955），如图 1-45 所示。

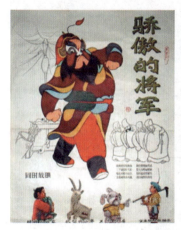

图 1-45　《骄傲的将军》《小小英雄》《乌鸦为什么是黑的》剧照

3. 第一个繁荣时期（1957—1965 年）

1957 年，东北电影制片厂美术片组迁入上海电影制片厂，上海美术电影制片厂建立，万籁鸣、万古蟾、万超尘、钱家骏、虞哲光、章超群、雷雨、金近、马国良、包蕾等一大批著名艺术家、文学家先后加入这一行列，中国从此有了专业创作、生产美术片的电影制片厂，

标志着中国动画进入了崭新的发展期,也为此后以上海为基地的中国美术电影走向成熟和辉煌创造了条件。

中国动画艺术家从中国传统文化艺术当中汲取营养,为己所用,力求表现出中国独有的风格,并取得了骄人的成绩。同期,中国动画的种类也在增多。1958年第一部中国风格的剪纸片《猪八戒吃西瓜》试制成功,1960年第一部折纸片《聪明的鸭子》制作完成,1961年第一部水墨动画片《小蝌蚪找妈妈》诞生,都为中国乃至世界动画影坛增添了最能代表华夏风范的新片种,如图1-46所示。

图1-46 《猪八戒吃西瓜》《聪明的鸭子》《小蝌蚪找妈妈》剧照

中国早期动画以丰富的、具有中国特色的艺术形式,将动画形象塑造得生动丰满,1961年享誉世界的经典大片《大闹天宫》(上集:1961年,下集:1964年)诞生,如图1-47所示。1963年又拍出水墨动画片《牧笛》,用水墨表现人物、动物和山水,扩大了水墨动画片的表现领域。这两部动画享誉世界,并将中国动画推向一个顶峰。

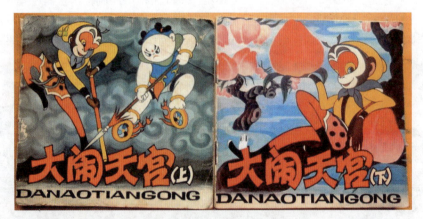

图1-47 《大闹天宫》(上集:1961年,下集:1964年)剧照

4. "文化大革命"时期(1966—1976年)

"文化大革命"时期,动画行业受到很大的冲击,许多动画片被归为"毒草",中国动画停滞不前。写实主义和教育目的将动画片定位为给小朋友看的充满教育意义的课外教材,这个观念造就了后来动画片的尴尬地位。

这一时期的动画片都以描写新中国成立前的革命战争,描写社会主义社会的阶级斗争、路线斗争和思想斗争,歌颂工农兵为内容,如1973年的《小号手》和《小八路》等,如图1-48所示。

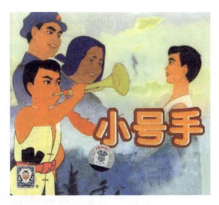

图 1-48 《小号手》

5. 再度繁荣时期（1977—1989 年）

1976 年，中国文艺迎来了"春天"，中国动画也步入一个再度繁荣的新时期。改革开放后，在 1978 年到 1989 年年间，电影制片厂制作了 219 部动画片，《哪吒闹海》《金猴降妖》《天书奇谭》等优秀动画电影都是在这个时段制作的，如图 1-49 所示。

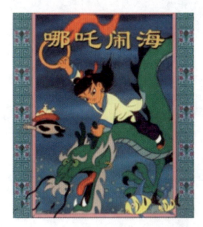 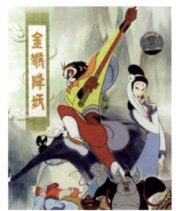 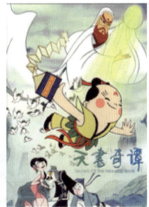

图 1-49　电影动画《哪吒闹海》《金猴降妖》《天书奇谭》

同时，电视动画片也在这个时候也有了《黑猫警长》《阿凡提的故事》《葫芦兄弟》等给人留下了深刻印象的作品，如图 1-50 所示。

图 1-50　电视动画《黑猫警长》《阿凡提的故事》《葫芦兄弟》

此外，大家熟悉的水墨动画《鹿铃》、简洁幽默的《三个和尚》（图1-51）、水墨风格剪纸片《鹬蚌相争》、幽默有哲理的《崂山道士》等，也都是这个时期的作品。但整体看来，制作手法没有太多创新，也没有吸取外部世界的先进经验，而这一段的多产量恰恰造成了作品的制作不够精细。

图1-51 动画短片《鹿铃》和《三个和尚》

6. 动画转型和面临挑战时期（1990—1999年）

90年代，各大动画制作厂家开始与国际动画业开展交流与合作，数字生产手段取代了以往的手工绘制方式，数量和质量都有所增加。1995年起，中国电影放映公司对动画片不再采用统购统销的计划政策，把动画推向市场，改变了动画片的生产状态和经营方式。《宝莲灯》（图1-52）就是这个时期的优秀作品，它融合了主流的叙事手法、造型设计与流行音乐等元素，标志着中国动画开始走向商业运作。

图1-52 《宝莲灯》剧照

这个时期的动画片发展方向也从电影院转向电视动画片,动画制作公司和企业也发展到了 120 多家,大量的连续、系列动画片纷纷出炉,如《蓝皮鼠与大脸猫》《大头儿子和小头爸爸》《蓝猫淘气 3000 问》等,如图 1-53 所示。在此期间,国内电视台为了满足播映时间的问题,引入了大量欧美日本动画片,影响了国产动画片的发展。

图 1-53　系列电视动画片

7. 中国动漫产业的新兴期(2000 年至今)

21 世纪,中国动漫产业快速发展,国家政府对动画业给予大力的支持,2000 年 3 月,国家新闻出版广电总局颁发《关于加强动画片引进和播放管理的通知》,规定国内电视台播放引进动画片的时间不得超过动画片播放总量的 40%。我国动漫产业开始呈现欣欣向荣景象。

2005 年,中国第一部原创三维动画《魔比斯环》在全国电影院上映,这是一部完全由电脑 CG 技术制作完成的动画片,是中国首部从内容风格、制作技术到市场运作都完全与国际接轨的三维动画电影,由深圳环球数码公司出品。虽然最终票房并不理想,但这部片子的尖端画面让美国迪士尼、皮克斯等动画公司大为吃惊。在国家新闻出版广电总局鼓励精品创作的一系列举措激励下,一批优秀国产电视动画片涌现出来,如《秦汉英雄》《三国演义》《喜羊羊与灰太狼》《秦时明月》《熊出没》等,如图 1-54 所示。这些国产动画在内容情节、形象设计、制作技术、发行营销等方面都达到了很高的水准,具有很大的影响力和很高的知名度。

同时,中国动画的商业运作逐渐形成规模,2012 年的《喜羊羊与灰太狼》成为中国第一部票房最高的电影动画片,票房达 1.6 亿元,形成成熟的中国动画品牌。《赛尔号》《兔侠传奇》《魁拔》《藏獒多吉》《大鱼海棠》《大圣归来》等多部动画影片也在电影市场赢得一席之地,被观众认可,如图 1-55 所示。

纵观动漫发展史,中国从起步的辉煌到中期的颓唐,再到现在的重新上阵。中国的动画在逐渐向产业化发展,成为中国第三产业的重要组成部分。

图 1-54 《魔比斯环》《秦时明月》《熊出没》

图 1-55 部分经典动画影片

1.3.4 日本动画的发展

日本是 20 世纪 70 年代崛起的动画片大国。日本动画关注的是未来世界，往往充满对人类未来社会走向的关注和思考，机器人是日本动画中最重要的题材。日本的动画作品以巨大的数量、鲜明的民族韵味与独特夸张的艺术风格在世界动画片影坛独擅胜场。

日本动画的发展经历了 4 个阶段：

1. 萌芽期（1917—1945 年）

1917 年，下川凹夫摄制《芋川掠三玄关•一番之卷》（图 1-56）、北山清太郎制作了《猿蟹合战》、幸内纯一创作了《锅凹内名刁》，此三人为日本动画的奠基人。其中，下川凹夫创作的《芋川掠三玄关•一番之卷》被公认为日本的第一部动画片。1933 年，日本第一部有声动画片《力与世间女子》（图 1-57）诞生了，它是由政冈宪三和其学生懒尾光世制作完成的。第二次世界大战期间，懒尾光世拍摄了《桃太郎》系列动画片，鼓吹侵略，美化夸耀日本军国主义，其中的代表作是 1944 年制作的《桃太郎•海上神兵》。

图 1-56 《芋川掠三玄关•一番之卷》

图 1-57 《力与世间女子》

2. 探索期（1946—1973 年）

1945 年，日本战败后，反战题材的动画影片颇受欢迎且影响深远，其间的代表人物是被日本动画界誉为"怪人"的动画大师——大藤信郎，他于 1927 年拍摄了黑白版的《鲸鱼》，并于 1952 年摄制完成了彩色版的《鲸鱼》，该部动画片成为首部获得国际大奖的日本动画片。大藤信郎把流传在中国数千年的皮影戏和日本独有的千代纸结合起来绘制动画，创作了《孙悟空物语》（1926）、《珍说古田御殿》（1928）、《竹取物语》（1961）等，如图 1-58 所示。

20 世纪六七十年代，手冢治虫成为日本动画界的标志性人物，被誉为"日本动漫之父"。他创作了一系列精美的动画片，将日本动画片的水平提升到前所未有的档次。其中的代表作品包括《铁臂阿童木》（1963）（图 1-59）、《森林大帝》（1965）（图 1-60）。

3. 成熟期（1974—1989 年）

70 年代初期，日本涌现出大批科幻机械类动画（即 Science Fiction 动画，简称 SF 类动画）的动画大师，代表人物有松本零士、富野由悠季、河森正治、美树本晴彦等。其中最著名的富野由悠季是"GUNDAM"系列的创始人之一，他执导了《机动战士高达》（1979）、《机

图 1-58　大藤信郎动画片《孙悟空物语》和《竹取物语》

图 1-59　《铁臂阿童木》　　　　　　图 1-60　《森林大帝》

动战士高达-夏亚的逆袭》(1988)、《机动战士高达 F91》(1991)、《机动战士高达逆 A》(2000)等 SF 类动画电影，图 1-61 所示。1982 年，河森正治在为《超时空要塞 Macross》担当机械设定时，开始崭露头角，随后他出任导演监制了《超时空要塞》的系列剧场版动画影片。

4. 细化期（1990 年至今）

　　日本动画的真正崛起是从 70 年代开始。一批优秀的漫画家出身的动画大师，如手冢治虫、大友克洋、宫崎骏、高畑勋、细田守、新海诚等，成为日本动画的领军人物。从 80 年代大友克洋的《阿基拉》(1988)，宫崎骏的《天空之城》(1986)、《龙猫》(1988)，高畑勋的《萤火虫之墓》(1988)，到 90 年代押井守的《攻壳机动队》(1995)、宫崎骏的《幽灵公主》(1997)，再到宫崎骏的《千与千寻》(2001)、《哈尔的移动城堡》(2004)、《悬崖上的金鱼姬》(2008)、《借东西的小人阿莉埃蒂》(2010)、《起风了》(2013)，高畑勋的《我的邻居山田君》(1999)，大友克洋的《蒸汽男孩》(2004)，细田守的《穿越时空的少女》(2006)、《狼之子雨和雪》(2012)，再到后来新海诚的《秒速五厘米》(2007)、《言叶之庭》(2013) 与《你的名字》(2016)，以及电视动画青山刚昌的《名侦探柯南》、尾田荣一郎的《海贼王》、藤子·F·不二雄的《哆啦

A梦》等,如图1-62所示,日本动画片不仅席卷亚洲,还屡屡打入欧美市场,取得不凡的业绩,其影响力直逼动画片王国美国。

图1-61 SF类动画电影

图1-62 部分日本经典动画

1.3.5 欧洲与其他国家动画的发展

与美国及日本相比,欧洲动画里能看到古今各种美术流派绘画风格在动画中的表现。欧洲动画不是一味地追求唯美,即使是欧洲主流的动画长片,如《美丽城三重奏》,其造型、故事也都绝不讨好大众。欧洲动画多突出民族风情,往往借鉴绘画流派,风格多元,内容也更有深度,拍摄手法另类。其商业性虽不及美国与日本,但其艺术性使其被称为"动画的美术馆"。

1. 欧洲动画

在法国动画界,继埃米尔·雷诺后,被誉为"第一个银幕艺术家"的法国电影大师"乔治·梅里爱"在1902年拍摄了科幻电影《月球之旅》,这部长度只有21分钟的影片表现了在

月球上人的眼睛看到的火箭着陆,其中使用了大量动画技术,因而该片在法国动画电影史上具有重要意义。法国人埃米尔·科尔是把"逐格拍摄法"应用到动画的先驱者之一。其作品有《幻灯戏》《西班牙的月光》《小人国的小丑先生》《小浮士德》等;保罗·古里莫1941年完成了他的第一部动画艺术短片《大熊的乘客》。1979年,一部经典动画长片《国王与小鸟》燃起了法国动画电影的希望,如图1-63所示。

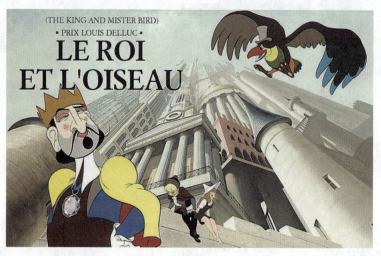

图1-63 (法)动画《国王与小鸟》

之后法国制作了《疯狂约会美丽都》(图1-64),以及《我在伊朗长大》《亚瑟和他的迷你王国》《凯尔经的秘密》等多个经典动画作品,如图1-65所示。

图1-64 (法)《疯狂约会美丽都》

图 1-65 （法）动画《凯尔经的秘密》《我在伊朗长大》《亚瑟和他的迷你王国》

德国动画大师库特·斯图德于 1935—1938 年之间制作了一些童话短片，例如《不来梅的城市乐手》（图 1-66）、《睡美人》、《靴子里的猫》、《小红帽和狼外婆》；劳恩斯坦兄弟的作品《平衡》（图 1-67），该片丰富的哲理性对德国实验动画短片哲学式内涵做了最好的诠释，获得了 1990 年奥斯卡最佳动画短片奖。

图 1-66 （德）《不来梅的城市乐手》

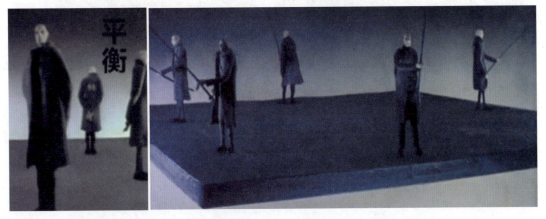

图 1-67 （德）《平衡》

此外，还有英国动画《小鸡快跑》和《超级无敌掌门狗》，荷兰的《父与女》；卢森堡的《哈布洛先生》，比利时的《丁丁历险记》和《蓝精灵》，意大利的《狮子王》优秀的动画作品等。

2. 加拿大动画

除了美、日、欧几大动画流派外，加拿大动画电影也相当发达。加拿大动画发展起步较晚，但加拿大动画在其短暂的发展历程里，却以它独树一帜的具有实验精神的动画片，成为世界动画发展史中最重要的组成部分。加拿大的动画先驱们一直以先锋开拓者的角色影响着整个世界动画领域。如诺曼·麦克拉伦的动画《邻居》和《椅子的故事》等动画片（《邻居》获奥斯卡最佳动画片奖），弗烈德瑞克·贝克的《魔咒》《小鸟的创造》《幻想》《摇椅》《种树人》等动画片，特里尔·科夫的《丹麦诗人》（获第79届奥斯卡最佳动画片奖）（图1-68）。

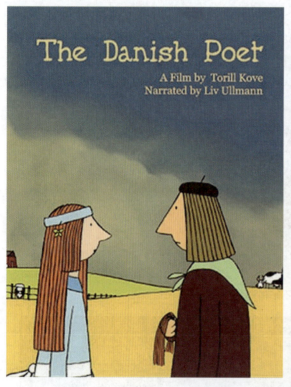

图1-68 （加）动画《丹麦诗人》

3. 其他国家动画

此外，捷克斯洛伐克的《鼹鼠的故事》（图1-69）、《巴巴爸爸》的童趣和纯真，智利的《熊的故事》，澳大利亚《玛丽和马克思》（图1-70），韩国的《五岁庵》和《千年狐》等。

图 1-69 （捷克）动画《鼹鼠的故事》

图 1-70 （澳）动画《玛丽和马克思》

第 2 章

动画的分类

 学习目标

本单元要求学习者掌握以下技能：
- 熟悉平面动画、立体动画、计算机动画的分类与经典作品
- 熟悉影院动画、电视动画、网络动画和新媒体动画的分类与经典作品
- 能辨析漫画风格、写实风格动画和特殊艺术风格动画

动画的分类的方法多种多样。根据制作方式不同，动画可分为平面动画、立体动画和计算机动画；根据播放渠道和传播媒体不同，动画可分为影院动画、电视动画、网络动画和新媒体动画；按照美术风格不同，动画可分为漫画风格动画、写实风格动画和特殊艺术风格动画等。

2.1 按制作方式分类

2.1.1 平面动画

平面动画相对于立体动画，主要是指在二维空间进行动画制作的方式，具体包括传统手绘动画、剪纸动画、水墨动画、沙（盐）动画、胶片刮擦动画、玻璃动画、针幕动画等。

1. 传统手绘动画

传统手绘动画是由动画师通过绘制线稿，将一系列连续变化的画面描绘在胶片上，采用逐格拍摄方法，再以每秒 24 格的速度放映到银幕上，使所创造的形象获得活动效果的动画制作方法。手绘动画一般早期主要借助于赛璐珞的技术。现代动画中，后期的上色、合成、剪辑及配音部分一般由计算机取代。根据手绘的表现技法不同，分为素描动画、油画动画、沙土动画、木刻动画、胶片直绘动画等。由于主要采用手绘形式进行，其制作周期一般较长，成本较高。

代表作品有美国迪士尼 1937 年出品的《白雪公主》（图 2-1）、万氏兄弟 1941 年出品的《铁扇公主》（图 2-2）、万籁鸣/唐澄 1961 年和 1964 年的《大闹天宫》（图 2-3）、日本著名动画大师宫崎骏 2001 年出品的《千与千寻》（图 2-4）、加拿大动画大师费德利克·贝克 1980 年创作的粉彩铅笔动画短片《摇椅》（图 2-5）、俄罗斯动画大师亚历山大·佩特洛夫 1999 年的油画动画作品《老人与海》（图 2-6）等。

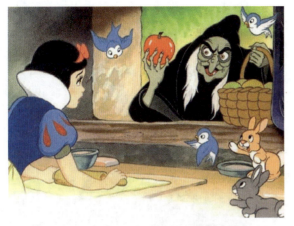

图 2-1 （美）迪士尼 1937 年《白雪公主》

图 2-2 万氏兄弟 1941 年《铁扇公主》

图 2-3 万籁鸣/唐澄 1961 年《大闹天宫》

图 2-4 （日）宫崎骏 2001 年《千与千寻》

图 2-5 （加）费德利克·贝克 1980 年《摇椅》

图 2-6 （俄）佩特洛夫 1999 年《老人与海》

2. 剪纸动画

剪纸动画是在借鉴皮影戏和民间剪纸等传统艺术的基础上发展起来的一种美术电影样式。剪纸动画以平面雕镂艺术作为人物造型的主要表现手段，吸取皮影戏装配关节以操纵人物动作的经验，制成平面关节的纸偶。环境空间则由绘制的纸片及贴在玻璃上的前后景构成，

玻璃板之间相隔一定的距离，以便分层布光。拍摄时，将纸偶平放在玻璃板上逐格拍摄。影片色彩明快，造型具有民间剪纸风格，不仅使观众耳目一新，还为中国美术影片增添了一个新片种。

代表作品有：万古蟾1958年导演的中国第一部剪纸动画片《猪八戒吃西瓜》（图2-7）、1959年导演的《济公斗蟋蟀》（图2-8）和《渔童》（图2-9）及1986年胡进庆导演的《葫芦兄弟》等。特别是1983年胡进庆导演的《鹬蚌相争》（图2-10）将剪纸创造性地和水墨风格巧妙地结合在一起，成就了水墨质感的剪纸动画。

图2-7　剪纸动画《猪八戒吃西瓜》

图2-8　剪纸动画《济公斗蟋蟀》

图2-9　剪纸动画《渔童》

图2-10　剪纸水墨动画《鹬蚌相争》

3. 水墨动画

水墨动画片可以称得上是中国动画的一大创举。它将传统的中国水墨画引入动画制作中，那种虚虚实实的意境和轻灵优雅的画面使动画片的艺术格调有了重大的突破。与一般的动画片不同，水墨动画没有轮廓线，水墨在宣纸上自然渲染，浑然天成，一个个场景就是一幅幅出色的水墨画。角色的动作和表情优美灵动，泼墨山水的背景豪放壮丽，柔和的笔调充满诗意。它体现了中国画"似与不似之间"的美学，意境深远。

代表作品有：上海美术电影制片厂1960年出品的世界上第一部水墨动画片《小蝌蚪找妈妈》（图2-11）、1963年出品的《牧笛》（图2-12）、1982年出品的《鹿铃》（图2-13）及1988年出品的《山水情》（图2-14）等。

图 2-11　水墨动画片《小蝌蚪找妈妈》

图 2-12　水墨动画片《牧笛》

图 2-13　水墨动画片《鹿铃》

图 2-14　水墨动画片《山水情》

由于要分层渲染着色，制作工艺非常复杂，一部短片所耗费的时间和人力是惊人的。上海美术电影制片厂对水墨片投入巨大，制作班底也异常雄厚，除了特伟、钱家骏这样的老一辈动画大师，国画名家李可染、程十发也曾参与艺术指导。正是因为这样不惜工本的艺术追求，中国水墨动画在国际上获得了交口称赞，没有任何一个国家敢于与中国人的耐心竞争，日本动画界甚至称之为"奇迹"。可是也正因为艺术价值与商业价值的脱离，也使得水墨动画面临着无以为继的尴尬。

4. 沙（盐）动画

沙动画或盐动画通过逐格渐进地改变动作而产生"动"的效果。大部分的沙画采用拷贝箱透光的方法，以黑白胶片拍摄，这样透光的部分就变为白色，而有沙的部分就变为黑色（图2-15）。沙在灯光下会产生强烈的明暗对比，如果适当地改变沙的量，可以制作出光影的层次感。还可以尝试彩色珠子、种子、土、米咖啡豆、扣子等。这种动画形式通过艺术家的现场表演完成，并用胶片或数码拍摄，然后输出编辑成片。

5. 胶片刮擦动画

胶片刮擦也叫"底片直绘"，一般采用 16 毫米的胶片，直接在胶片上刮出图案，创造动态影像的方法，创造出来的动画会相当粗糙，但是却带有一种效果极佳的活力与清新感。代表作品有：1936 年，连·莱完成了第一部直绘底片动画《颜料盒》；1998 年，英国艺术家保

罗·布什的作品《信天翁》（图 2-16）创造出了 19 世纪的欧洲版画效果。

图 2-15　沙（盐）动画——匈牙利的沙动画大师 Ferenc Cako 的作品

图 2-16　（英）"底片直绘"动画《信天翁》

6. 其他平面动画

除了上述平面动画外，艺术家们还尝试许多其他的创作，如玻璃动画、针幕动画（图 2-17）、哈气动画（图 2-18）等。

玻璃动画通常使用油彩在玻璃上绘画。使用过后盖上一层潮湿的布，就可以保持油彩的湿润。制作玻璃油彩动画需要用手或其他工具涂抹油彩，一帧一帧地改变物体的形状或是动作。针幕动画是 20 世纪 20 年代发明的实验技术，用数以万计的铁针作为动画的原材料，由

一种能够容纳数百万根钢针的装置制作。利用针插入的深浅变化在银幕上造成出阴影，再运用明暗造成黑白影像。

图 2-17　针幕动画

图 2-18　哈气动画

2.1.2　立体动画

立体动画相对于平面动画，主要采用立体形象进行动画创作，具体包括偶动画、实物动画和真人动画等形式。

1. 偶动画

偶动画的拍摄主要采用"定格"的拍摄方式进行，也叫作"摆拍"。通过将立体形象逐个摆放姿态，然后逐格拍摄，再使其连续放映产生动画效果。通常所说的定格动画一般采用木偶、布偶、黏土偶及其他混合材料的角色偶来演出。

代表作品有：上海电影制片厂1955年出品的木偶动画《神笔马良》（导演：靳夕）（图2-19）、1960年出品的折纸动画《聪明的鸭子》（导演：虞哲光）（图2-20）、1964年出品的木偶动画《半夜鸡叫》（导演：尤磊）（图2-21）、1979年出品的布偶动画《阿凡提的故事》（导演：靳夕）（图2-22）、1982年出品的瓷偶动画《瓷娃娃》（导演：方润南）（图2-23）及日本合田经郎的布偶动画《可玛猫》（图2-24）等。

图 2-19　木偶动画《神笔马良》

图 2-20　折纸动画《聪明的鸭子》

图 2-21　木偶动画《半夜鸡叫》

图 2-22　布偶动画《阿凡提的故事》

图 2-23　瓷偶动画《瓷娃娃》

图 2-24　（日）布偶动画《可玛猫》

此外，还有蒂姆·波顿的关节偶动画《圣诞惊魂夜》（图 2-25）、梦工厂黏土动画《小鸡快跑》（图 2-26）、英国动画公司的黏土动画《超级无敌掌门狗》（图 2-27）等。

图 2-25　（美）关节偶动画《圣诞惊魂夜》

2. 实物动画

偶动画中的角色是创作者自行设计和制作的人物或动物玩偶，而实物动画则不改变物体原本的面貌，目的是将没有生命的物体模拟成有生命的物体。

实物动画的创作灵感来源于对物体外形与人类性格之间的联想，制作者往往很重视表现物体的质感特性。将物件"拟人化"是最常见的创作手法。在实物动画中，艺术家将日常生活中的物品模拟成有生命的角色，如牙膏、水杯、蔬菜、水果、鞋帽、石头、瓦砾等。如实物动画《毛线玉石》《糖果体操》（图 2-28）等。

图 2-26 （美）黏土动画《小鸡快跑》

图 2-27 （英）黏土动画《超级无敌掌门狗》

图 2-28 实物动画案例

3. 真人动画

真人动画是指由真人经过定格拍摄后制作的动画风格。真人动画一般会利用抽帧技术，制造机械的动作效果。代表作如诺曼·麦克拉伦的真人动画片《邻居》（图 2-29），该动画片首开真人单格摄影的先例，这部作品也获得了 1952 年的奥斯卡奖。

图 2-29　真人动画片《邻居》

在日本，真人动画又被称为"特摄"。代表作品有《迪迦奥特曼》（图 2-30）、《哥斯拉》。特摄片一般需要通过特殊的道具或特定的服装，使片中主角变身为维护正义的英雄，片中的怪人怪兽通常是邪恶的代表、英雄的敌人，也是动漫周边产品主要的开发对象，而片中英雄的必杀技所摆的姿势，也是小孩模仿的对象。

图 2-30　真人合成动画片《迪迦奥特曼》

此外，还有一些是真人与各种动画形式相结合的动画片。如真人与平面动画结合的《欢乐满人间》（图 2-31）、《空中大灌篮》，真人与立体动画结合的《椅子的故事》（图 2-32），真人与三维动画结合的《精灵鼠小弟》（图 2-33）、《宝葫芦的秘密》等。

图 2-31 真人与平面动画结合的《欢乐满人间》

图 2-32 真人与立体动画结合的《椅子的故事》

图 2-33 真人与三维动画结合的《精灵鼠小弟》

2.1.3 电脑动画

电脑动画是不通过传统的赛璐珞胶片，而是在电脑上用数码技术制作的动画。如电脑上色取代手工上色、电脑合成取代原来的摄影工序等。此外，特殊效果、动画审核及动画后期制作阶段的工作都可以通过电脑完成。从表现的空间与手段上看，可以将电脑动画分为二维动画和三维动画。

1. 二维动画

二维动画主要是指借助计算机制作，在二维空间里绘制平面活动图画。二维动画通常采用一种叫"单线平涂"的绘制方法，在线框图的轮廓线中涂上均匀的颜色。同时，按照赛璐珞片的原理，为减少绘制的张数、增加空间层次效果，使用分层的方式将变化的运动物体与静止的背景、道具放在不同的图层上进行分层管理，通过对层的控制来制作不同的合成效果。随着网络的发展，二维动画软件 Flash 迅速传播，成为计算机二维动画的主流软件。

如采用"单线平涂"的绘制方法制作，根据具体的涂色方式不同，也会有不同的效果。有最具纯朴气息的单线平涂，均匀色块，没有明暗变化，如国产动画《三个和尚》（图 2-34）；日本动画常用的分明暗式的单线平涂，如动画片《千与千寻》（图 2-35）；渐变色式的单线平涂，如迪士尼动画片《美女与野兽》（图 2-36）；还有分明暗与渐变色的结合运用，如《花木兰》（图 2-37）。

图 2-34 均匀色块的单线平涂——《三个和尚》

图 2-35 分明暗的单线平涂——《千与千寻》

图 2-36 渐变色的单线平涂——《美女与野兽》

图 2-37 分明暗和渐变色综合的平涂——《花木兰》

2. 三维动画

三维动画是指利用计算机塑造虚拟立体角色造型和虚拟立体环境空间造型的主要表现手段，在虚拟的空间中创作的动画。其创作过程类似于雕刻、摄影、布景设计及舞台灯光的使用，其制作包括建模（图 2-38）、贴图（图 2-39）、动作、特效、渲染、合成等多个环节。随着三维技术的日趋成熟，动画片的画面逼真性和制作的便捷性使动画艺术给人们带来全新的视觉感受。

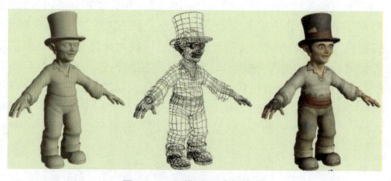
图 2-38 三维动画建模案例

图 2-39 三维动画贴图案例

从 1995 年第一部全三维动画片《玩具总动员》(图 2-40),到《怪物史莱克》(图 2-41)获得奥斯卡最佳动画长片奖,再到后来的《怪物公司》(图 2-42)、《飞屋环游记》(图 2-43)、《大圣归来》(图 2-44),优秀的三维动画作品层出不穷。

图 2-40 三维动画片《玩具总动员》

图 2-41 三维动画片《怪物史莱克》

图 2-42　三维动画片《怪物公司》

图 2-43　三维动画片《飞屋环游记》

图 2-44　三维动画片《大圣归来》

　　由于三维技术可以模拟极为真实的光景材质、动感和空间效果，三维动画被广泛应用到电影中。利用蓝屏、绿屏的技术将虚拟画面与实拍画面完美地结合在一起，在表现战争、灾难、环境、科幻等主题的大片中，给人们带来了无与伦比的震撼与体验。

　　目前，三维动画技术还被更多地应用到游戏设计中，其虚拟的角色设计、精美玄幻的环境设计和特效的视觉体验，使玩家身临其境。此外，三维动画技术还被广泛应用在设计、医学、建筑、雕刻等领域，成为有娱乐、虚拟、展示等多功能的技术工具。

电脑三维技术制作的背景、摄影机运动、特效，配合上电脑二维动画或是赛璐珞动画制作的角色，是流行的整合方式。三维动画软件主要有 3ds Max、Maya 等。3ds Max 的易用性使其非常适合个人数码艺术家创作自己的短片，也与电子游戏制作结合得很好。世界范围内的大多数电子游戏都是由 3ds Max 来制作模型和动画，再与其他游戏制作软件结合使用的。除此之外，3ds Max 在建筑装潢设计、虚拟漫游设计方面都有很好的表现。近几年来，3ds Max 也开始进军电影数码特效行业。Maya 因其强大的功能在 CG 动画业造成巨大的影响，在三维动画制作、影视广告设计、多媒体制作及互动游戏制作领域都有十分出色的表现，成为三维动画软件中的领军者。《星球大战前传》、《精灵鼠小弟》（图 2-45）、《黑客帝国》、《恐龙》、《冰川世纪 2》、《创：战纪》（图 2-46）等众多好莱坞电影中的电脑动画和特技镜头都是由 Maya 完成的。

图 2-45 三维特效大片《精灵鼠小弟》

图 2-46 三维特效大片《创：战纪》

2.2 按播放渠道和传播媒体分类

2.2.1 影院动画

影院动画也叫剧场动画，是动画中备受瞩目的动画形式，通常按照电影文学方式编写故事，叙事结构严谨、规范，遵循电影的语言来设计故事和展开叙述。影院动画片的故事大多改变自文学作品。一般来讲，影院动画投资巨大，制作精良，时间为 60～90 分钟，主要在电影院放映，在镜头语言方面包含了丰富的镜头运动、多变化的景别、多层次的色彩与灯光、严谨的场面调度、规范的运动轴线等。导演运用各种视听手段来讲述故事，追求超越实拍电影的视觉冲击。

影院动画片需要同时具备 3 个条件：精美的画面、生动的情节、紧扣主题的配乐影院动画片。像美国的《狮子王》《冰川时代 4》，日本的《幽灵公主》《蒸汽男孩》，我国的《宝莲灯》《梁山伯与祝英台》《大鱼海棠》等，都属于影院动画，如图 2-47～图 2-53 所示。

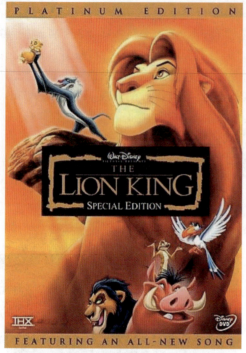

图 2-47 （美）影院动画《狮子王》

图 2-48 （美）影院动画《冰川时代 4》

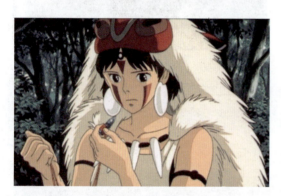

图 2-49 （日）影院动画《幽灵公主》

图 2-50 （日）影院动画《蒸汽男孩》

图 2-51 影院动画《宝莲灯》

图 2-52 影院动画《梁山伯与祝英台》

图 2-53 影院动画《大鱼海棠》

如今，在真人影片中加入动画制作的特效或角色已成为潮流。例如，《侏罗纪公园》《龙卷风》《绿巨人》《角斗士》《变形金刚》《流浪地球》等，如图 2-54～图 2-57 所示。

图 2-54 《侏罗纪公园》　　图 2-55 《绿巨人》　　　　图 2-56 《变形金刚》

图 2-57 《流浪地球》剧照

图 2-57 《流浪地球》剧照（续）

2.2.2 电视动画

为了在电视上播放而制作的动画片一般称为"电视动画系列片"。播出时间有 5 分钟、10 分钟、20 分钟等几种规格。电视动画传播便利，以量取胜，制作成本比影院动画片低得多。在技术方面，电影与电视的拍摄和记录方式不同；在制作方面，电视动画的工艺没有影院动画那样精致；在艺术方面，电视动画片的叙事结构相对简单。因此，电视动画制作的投资一般比电影的少得多，制作的周期相对较快，制作工艺要求大大简化。

电视动画多为由情节连贯又分别独立的小故事组成的系列片。如日本的《名侦探柯南》《海贼王》，美国的《米奇妙妙屋》《猫和老鼠》，国产的《黑猫警长》《喜羊羊与灰太狼》《熊出没》《猪猪侠》等，如图 2-58～图 2-65 所示。

图 2-58 （日）电视动画《名侦探柯南》　　　图 2-59 电视动画《喜羊羊与灰太狼》

图 2-60 电视动画《黑猫警长》

图 2-61 （日）电视动画《海贼王》

图 2-62 （美）电视动画《米奇妙妙屋》

图 2-63 （美）电视动画《猫和老鼠》

图 2-64 电视动画《熊出没》

图 2-65 电视动画《猪猪侠》

2.2.3 新媒体动画

新媒体革新市场前景好，随着网络和信息技术的快速发展，网络手机等新媒体产业呈现出爆发性的增长势头。随着媒介发展，动画的播放渠道和传播媒体也相应地发生变化。

日本动漫不像美国动画电影，它没有被国内院线和电视台大张旗鼓地引进，更多的是依

靠互联网络在有限的人群中火热地流行。如《火影忍者》在中国的风靡就是通过网络这个渠道；《兔斯基》（图 2-66）是最典型的新媒体产品，既不是电影，也不是电视；还有《泡芙小姐》（图 2-67）动画短剧集等。

图 2-66　新媒体动画《兔斯基》

图 2-67　网络动画《泡芙小姐》

雪村的一曲《东北人都是活雷锋》（图 2-68）曾经引发了中国网络动画的风潮，很多电视节目、电影、MTV 等都被制作成网络动画的形式在网络上传播，如赵本山的小品《卖拐》（图 2-69），这股风潮迅速成树冠状在全国范围内蔓延，从而使动画不再局限于单一的传播方式，可以结合传统媒体达到传播的功能。创作者把人物和故事情节用夸张的动画形象制作出来，使其娱乐价值得到进一步提升，表现手法更具有时代性和功能性。

图 2-68　《东北人都是活雷锋》MV 动画

图 2-69　赵本山小品《卖拐》动画版

现在新媒体动画是一种文件小、播送速度快，能够在网络或手机渠道上运行的动画，因其制作简便高效，很快得到普及，现已成为深受众多网民喜爱和广为应用的动画形式。

2.3　按动画美术风格分类

按动画美术风格特点不同，可将动画分为漫画风格、写实风格和特殊风格三大类。

2.3.1 漫画风格动画

漫画风格是动画的主流风格，有很大的张弛度和无穷的想象力，充分体现了动画艺术的娱乐性特征。代表作品有中国的《天书奇谭》、美国的《辛普森一家》、法国的《国王与小鸟》、捷克的《鼹鼠的故事》、日本的《铁臂阿童木》等，如图2-70～图2-74所示。

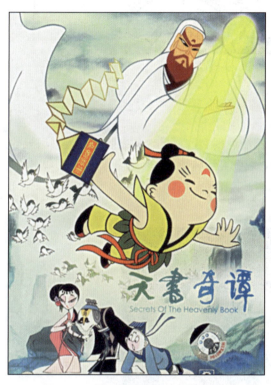

图 2-70　漫画风格动画《天书奇谭》

图 2-71　（美）漫画风格动画《辛普森一家》

图 2-72　（法）漫画风格动画《国王与小鸟》

图 2-73　（捷）漫画风格动画《鼹鼠的故事》

图 2-74 （日）漫画风格动画《铁臂阿童木》

2.3.2 写实风格动画

写实风格的动画是将人物、建筑和道具的比例贴近现实，背景也是参照实景绘制出来的，忠于原型，造型严谨，客观地反映出角色的结构、比例、形体特征和动态特征，其观众定位为青少年和成年人。由于造型与真人类似，这类动画能很轻易被改编成真人版电影。如迪斯尼的《灰姑娘》、新海诚的《言叶之庭》、高畑勋的《萤火虫之墓》等，如图 2-75～图 2-77 所示。

图 2-75 迪斯尼的《灰姑娘》

图 2-76 新海诚的《言叶之庭》　　　　图 2-77 高畑勋的《萤火虫之墓》

2.3.3 特殊艺术风格动画

像动画的发展充满了尝试与发现一样,动画作品本身也在不断尝试,追求新的形式或表达特殊的感情。常见的是借鉴民族民间艺术或将其他门类美术风格诉诸动画语言,形成特殊的艺术风格。

水墨动画是中国动画的全新尝试,它突破了动画电影史上传统的"单线平涂"的样式,将国画中的笔墨情趣与电影艺术完美、巧妙地结合在一起,创造出一种全新的视觉效果,在动画发展史上是一项前所未有的创举。特伟任艺术指导、钱家骏任技术指导的《小蝌蚪找妈妈》(图 2-78)、《牧笛》(图 2-79)、《山水情》(图 2-80)等水墨动画作品在国内外获得了极高的评价。

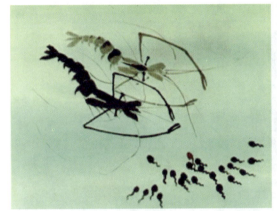
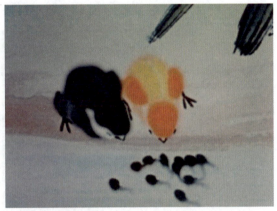

图 2-78 水墨动画《小蝌蚪找妈妈》

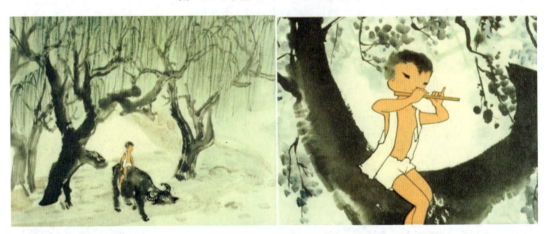

图 2-79 水墨动画《牧笛》

与一般的动画片不同,水墨动画没有轮廓线,水墨在宣纸上自然渲染,浑然天成,一个个场景就是一幅幅出色的水墨画。角色的动作和表情优美灵动,泼墨山水的背景豪放壮丽,柔和的笔调充满诗意,它体现了中国画"似与不似之间"的美学,意境深远。

钱家骏导演的《九色鹿》(图 2-81)采用敦煌壁画的形式,具有中国古代佛教绘画的风格。该片根据敦煌莫高窟 257 洞内壁画《鹿王本生》的故事改编,讲述了一只九色鹿和一个忘恩负义的捕蛇人的故事。

图 2-80　水墨动画《山水情》

图 2-81　敦煌壁画动画《九色鹿》

苏联动画《老人与海》（图 2-82）是用油画绘制的。这种动画片制作烦琐，每一张画面都要用油画画出来，这种动画既可以表现写实的题材，也可以表现抽象的题材。人们在观赏这类动画片的同时，也在观赏着一幅幅优美的油画作品。

图 2-82　（苏联）油画动画《老人与海》

除了上述动画分类外，动画还可按照题材设定不同，分为艺术动画、科教动画和广告动画；按产品形式不同，分为商业动画和实验动画；按播放时间不同，分为动画长片与动画短片等。

第 3 章
动画制作流程

 学习目标

本单元要求学习者掌握以下技能:
- 掌握动画生产制作的一般流程
- 学习动画制作流程前期、中期和后期的具体工作及要求
- 了解计算机的普遍采用对动画制作所起到的作用

3.1 动画片的一般生产工艺流程

不同类型的动画片由于创作意图及制作技术的多样性,在制作手法和制作工具上有所差异,但是在总体的制作流程上还是基本相同的。

一般商业动画片的制作是由许多不同分工的专业人员参与的一项系统综合工程,要求制作团队的成员在实现导演创作意图的总体要求下进行的创造性工作。其中包括前期策划人员、中期创作与加工制作人员、后期专业技术人员及协调各工作环节的专职人员,需要不同分工的专业人员通力协作,按照一定的制作流程分阶段来完成工作,动画片的制作具有一定的流水作业性质。一般分为前期策划、创作,中期制作,后期制作、合成三个环节,如图3-1所示。

图 3-1 动画片一般制作流程

3.2 前　　期

前期的策划与创作阶段是动画片的孕育期，是动画创作过程中最具创造力的阶段，主要工作内容包括选题策划、剧本创作、资料的收集和整理、美术风格设计、角色造型设计、场景设计、分镜头设计等。前期创作的人员是团队的核心成员，参与人员一般不会太多，这一阶段的工作往往会交替进行，反复修改和讨论。

1. 策划

策划是商业动画制作中不可或缺的环节，一般会形成策划文本，类似于商业计划书，是写给投资人和管理机构审批的文案，用最简洁精练的语言描述未来影片的概貌、特点、目的、工艺技术的可行性及影片将会带来的影响和商业效应，以期获得投资支持和审批部门的制作许可。

2. 剧本

剧本是一剧之本，它负责向未来以导演为核心的再创作者们提供动画摄制的基础。剧本决定未来影片商业价值和艺术魅力的高低。动画剧本是动画片创作的基础，这不仅仅是因为它是工业化动画生产的起点，更重要的是它是导演再创作的依据，关系到未来动画片的成败。动画剧本的创作是用电影的方式思考，用文学的方式表达富有电影表现力的故事内容。

作为影视艺术大类中的一种，动画片和一般实拍性影视作品在原理上基本一致。与此同时，动画片又有自身独有的虚拟性和绘画性。动画剧本创作兼具影视性与动画性，即动画剧本创作既需要有影视思维，又需要有动画思维。

剧本分文学剧本和分镜头剧本两类。文学剧本由编剧完成，主要通过描写人物的行动、语言等，讲述故事与揭示主题。分镜头剧本一般由导演完成，根据文学剧本的描写逐一地将场景、镜头设计出来，包括摄影机的角度、人物调度、镜头术语等具体细节，如图 3-2 所示。分镜头剧本描绘的就是"摄影机所看到的东西"。

3. 素材筹备

在动画的创作过程中，需要各种资料作为创作素材，这些资料包括文字、图片、视频、音乐等一切对动画创作有帮助的各种素材。这些资料的获取、积累可能是一个漫长的过程，可以通过有针对性的写生、照相、录影获得直接素材，也可以通过查阅相关的图片、音像作品、文字记载获得间接素材。

4. 美术风格设计

风格是动画片的整体基调和气质，不仅体现在视觉上，还会影响整部动画片的节奏和音乐风格。美术风格设计反映出导演对整部动画片美术设计的创意、设想和风格定位。它包含了全部视觉部分的设计，包括造型、色彩、背景、动态、绘画形式与表现技法等综合设计的整体传达与表现，是一种独特审美形式。不同地区、不同文化背景、不同创作类型的动画片在美术风格上都会有所区别。日式动画和美式动画在美术风格上有明显的不同。图 3-3 所示的是华纳兄弟影片公司蒂姆·伯顿导演的美国动画《僵尸新娘》，其形成了蒂姆·伯顿独特的美术风格。

镜头	时间	画面内容	对白	景别	镜头
1	4S	夕阳将落,把河水与天空染红,天空中有些许云彩,河边有个栈桥,栈桥旁长满了芦苇,芦苇随着微风缓缓飘动		全景	推镜 远—近
2	4S	一条笔直小道,小道两旁整齐的排列着建筑物,小道尽头有一个身着白衣的人正望向远方		全景	推镜 远—近
3	2S	从一个黑袍男子的背面过去是白衣人,白衣人头转向黑袍男子,		近景	
4	2S	河边,一只手握着一把剑		特写	移镜 左-右
5	2S	手与剑的主人是一位矍铄的老人,微风吹起老人的白色辫子,老人注视前方		近景	
6	2S	老人对面是一位青年,青年的头发束带随风飘动,他同样注视前方		近景	
7	2S	青年右手持剑,左手拿着剑鞘		特写	镜头仰视
8	3S	青年与老人在长着芦苇的河边持剑对峙,夕阳将从老人背后落下,柔和的光线分别投下两人的影子		中景	
9	1S	老人面部特写,面无表情		特写	
10	1S	青年面部特写,同样面无表情		特写	
11	3S	河边栈桥两旁的芦苇随风飘动,"为什么?",传来老人的声音	为什么?	近景	
12	4S	对峙场景,"你知道为什么"青年答道,"是的,我知道"老人回答	你知道为什么 是的,我知道	中景	

图 3-2 文字分镜头《生活原来是这样的》

图 3-3 《僵尸新娘》体现了蒂姆·伯顿独特的美术风格

5. 角色造型设计

角色是给观众感受最为直接的动画元素，许多动画影片的主要目的就是塑造角色。角色的造型设计要与动画主题相契合，符合剧情所赋予角色的性格特征。角色造型设计包括角色的标准造型、转面图、结构图、比例图（角色与角色的比例、角色与道具的比例、角色与景物的比例）、服饰道具设计图、形体特征说明等。图3-4是梦工厂动画《功夫熊猫》中阿宝的角色造型。

图3-4 《功夫熊猫》角色造型设计

造型设计对于在动画制作过程中保持角色想象的一致性、性格塑造的准确性、动作描绘的合理性等，都具有指导性作用。

6. 场景设计

场景是影视创作中最重要的场次和空间的造型元素，是角色表演的空间场所，是人物角色思想感情的陪衬，是烘托主题特色的环境。场景设计包括影片中各个主场景图、平面坐标图、主题鸟瞰图、景物结构分解图。

场景设计给导演提供镜头调度、运动主体调度、视点视距及视角的选择、画面构图、景物透视关系、光影变化及空间想象的依据。场景设计师要根据导演的总体要求，将导演的创作意图进行视觉化展现，通过展现场景的空间构成，表达人物活动、场面调度的关系。场景设计也是镜头画面设计稿和背景制作者的直接参考资料，也是用来控制和约束整体美术风格、保证叙事合理性和情境动作准确性的重要形象依据。图3-5是宫崎骏动画《千与千寻》中的场景设计。

7. 分镜头设计

动画分镜又被称为故事板，在动画制作过程中是非常重要的前期设计部分。动画分镜是由导演或分镜头设计师根据文字剧本绘制的动画各个镜头的分镜草图，它直观体现了导演的想法和设计风格，统领动画的整体效果。动画分镜就是将文字剧本视觉化，用画面讲故事。图3-6是宫崎骏动画《哈尔的移动城堡》的部分分镜。

第 3 章 动画制作流程

图 3-5 日本动画《千与千寻》场景设计

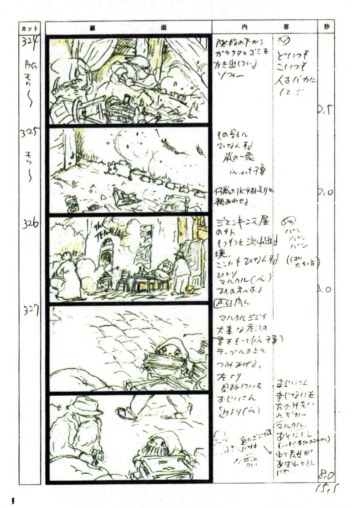

图 3-6 日本动画《哈尔的移动城堡》分镜

完整的分镜头剧本看起来很像一部连环画,每一幅画面代表了一个镜头或者一个镜头中的一部分内容,并在旁边配有相应的文字说明,为动画将来的具体制作提供指导和参考。导演通过直观的分镜画面把自己的构思传达给动画工作人员,制作团队在很大程度上是依据动画分镜来开展工作的。一般都会将分镜头扫描、剪辑制作成动态电子分镜,有利于测试出整个动画在预期制作后的最终效果。

3.3 中　　期

1. 设计稿

设计稿是对画面分镜设计台本的详细设计和放大,要将分镜台本忽略的画面细节具体设计出来,使分镜台本中设定的镜头运动或画面运动合理并可实现,使整体效果更具表现性。同时,设计出如何将画面分层、区分人物背景并细致地分开,包括画面的规格设定、镜头号码、背景号码及画稿。

设计稿是一系列制作工艺和拍摄技术的工作蓝图,其中包括了背景绘制、原画动作设计时的依据及思维的线索,以及画面规格、背景结构关系、空间透视关系、人景交接关系、角色动作起止位置及运动轨迹和方向等因素,其对后面的每一道工序来说都是不可忽视的法则。图 3-7 所示是宫崎骏动画《龙猫》的设计稿案例。

图 3-7　日本动画《龙猫》设计稿

2. 背景绘制

场景是影视创作中最重要的场次和空间的造型元素。动画片中主体形象总是在特定的空间场所活动。主体形象活动的空间场所就是动画片背景,动画片背景是构成影片情节和气氛的重要组成部分。动画片背景是影片故事发生的背景,它规定了影片的基本色调和情感氛围;动画片背景也是影片中人物活动的场景,背景与人物形象和谐与否在很大程度上影响着动画片质量的高低,因而动画片背景的绘制是动画片制作过程中的一个很重要的因素。

严格按照设计稿规定的景别、角度及结构框架绘制背景,决不允许任意发挥,背景要求

非常具体，并且有详细的文字说明。绘制背景一定要有摄影机意识，即空间距离意识和镜头关系意识。通过展现场景的空间构成，表达人物活动、场面调度的关系。背景绘制是未来影片的色调基础和角色活动场所，动画形象是否达到逼真的效果与背景绘制水平有很大的关系。图 3-8 所示是宫崎骏动画《幽灵公主》的背景绘制案例。

图 3-8　日本动画《幽灵公主》背景绘制

3．摄影表

摄影表内容包括摄影表格上的所有项目，其中包括片名、产品序号、镜头号码、动作提示、长度、对白、口型、原动画格数、分层关系、背景、拍摄指示。如果是较长的镜头，要写上摄影表页码序号，如图 3-9 所示。

摄影表一般由导演来完成，导演拿到设计稿后，结合分镜头设计进行时间和动作的整体规划。摄影表伴随着镜头画面设计稿的始终，其中包含了对每一项工艺的指示和要求，同时也是各个工作环节之间的关系联络图，其中记录着导演的全部意图和具体要求，是摄影师操作画面关系和拍摄方式的指示蓝图。

4．原画与动画

原画也叫作关键动画（图 3-10），其中包括整个镜头内部动作和外部动作设计，原画上面要写清楚序号，标出加动画的密度和标尺、活动主体的关键动作及用彩色铅笔画出前后动作关系线索提示。动画是连接两张原画之间变化关系的动态过程画面，并且要将号码顺序填写准确，同时，要认真解读摄影表的具体要求，尤其是多层动画互相交换层位的动画镜头。

关键动画的作用是控制动作轨迹特征和动态幅度，原画动作设计直接关系到未来影片的叙事质量和审美功能，具有相当的难度，导演能否让自己塑造的角色获得性格，或者说能否赋予它生命的活力，可以说完全靠原画的功力。而动画是将原画设计的关键动作之间的空缺连接起来，使其流畅，但这并不意味着简单劳动，动画工作同样是保证动作准确性的不可缺少的环节。

图 3-9 摄影表

图 3-10 狼烟动画工作室电影版动画《李献计历险记》原画绘制

图 3-10　狼烟动画工作室电影版动画《李献计历险记》原画绘制（续）

5. 描线上色

将纸面动画用特制的描线钢笔和墨水描绘在赛璐珞透明胶片上，并且将原动画号码写在右上方，然后将赛璐珞片反过来在背面上色，等颜料晾干了以后才能收起来。

描线上色是原画动画的最后包装，也是运动主体的视觉包装，直接关系到影片的视觉质量，一线之差也许会前功尽弃。

3.4　后　　期

1. 校对拍摄

动画拍摄之前必须要进行校对工作，因为前面的制作都是分别进行的，虽然是在导演的监督下工作，并且有各种详细周密的蓝图，但难免会出差错。为了保证拍摄的顺利进行，对校对人员的素质要求是非常高的，因为在校对工作中，能够发现问题需要一定的眼力和工作经验。

传统工艺的动画拍摄方式是将校对好的成品按照摄影表的各种指示安放在摄影台上进行逐格拍摄，有时要做摄影机的上下移动工作，有时要做台面移动工作，有时还要做透光技术处理工作，总之，拍摄动画不仅要熟悉摄影机的功能，同时要懂得解读摄影表，领会导演意图。校对的作用是及时发现问题并及时补救，保证顺利拍摄。

2. 剪辑

剪辑就是把事先拍摄并冲洗好的电影胶片印制成工作样片转交给剪辑人员，按导演分镜头台本进行全片的剪辑工作。先初剪再精剪，初剪是先去掉多余的画格，然后把有用的胶片按序号用透明胶带接起来。精剪是按照导演的意图使画面流畅、节奏明显，达到导演的最高艺术效果要求。剪辑既是蒙太奇的最终画面体现，也是一个再创造的过程。

动画片的剪辑和一般电影不同，因为事先的分镜作业已经大致决定了需要的画面和时间节奏，剪辑的主要功能是将已完成的镜头画面进行组合。

3. 录音合成

动画片的录音分为先期录音和后期录音，录音的流程和电影录音工作基本相同。前期录音是在动画制作的前期就已经完成了所有的录音工作，角色的声音塑造已完成；后期录音是整个动画片生产完后，配音演员再到录音棚去按照片中角色的口型录对白，角色的声音塑造

需依靠配音演员根据人物的性格来完成。

录音合成需在导演的监督下，在专业的录音棚里进行。在配音演员进行录音的同时，音乐和音效也要分别进行实录，而后灌制在同一盘录音带上，这就完成了录音合成。

4. 光学印片

全部的声音混录完成并且导演通过后，要先转成光学声带，再与剪辑好的工作样片同步翻制在正片上，做成放映拷贝片在影院进行播放。

3.5　计算机无纸动画

动画的制作在技术手段上的发展非常迅速，采用计算机进行动画制作已经成为最主流的动画制作方式，这极大地提高了动画制作的效率，特别是描线、上色、剪辑合成等动画中后期工作。单纯采用专业动画制作软件实现无纸化的动画制作已成为现实。例如，采用 Flash 动画软件可以完成动画从前期设定、中期制作到后期合成输出全部的动画制作工作。同时，电脑三维动画的制作技术也发展成熟并被普遍采用。无论采用何种制作手段来制作动画，在制作流程所体现的制片思路上还是基本一致的，只是一种制作工具的技术手段的不同而已。

动画设计篇

第 4 章
动画的创意与编剧

 学习目标

本单元要求学习者掌握以下技能：
- 掌握动画片剧本的基础概念
- 了解动画片剧本的创作流程
- 熟悉动画片剧本的创作思维
- 掌握动画片剧本的创作能力

4.1 动画剧本概述

4.1.1 剧本的基础概念

剧本是影片的基础，是一剧之本。它应该能够让动画制作人员充分地感受到作品每一字、每一句所要表达的思想与艺术情感，再通过制作人员的拍摄与演员的表现，让观众感受到画面与文字之间所要表达的情感内容。剧本就是用文字表达画面，用画面讲述出来的故事。

动画片剧本作为动画片创作的基础，必须具有画面感、视听表现力。它所展现出来的必须是表象的东西，它所涉及的是外部的具体细节，其他关于氛围、情感等表意的内容需要观众自己去体会与理解。

4.1.2 剧本的分类

1. 文学剧本

文学剧本由编剧完成，主要通过描写故事发生的场景，人物的行为动作、语言等来描述故事的剧情发展及主题，它不会告诉导演如何拍，只会按照每个镜头的画面用文字去描写。因此，文学剧本是描述摄影机所看到的画面的文字。

2. 分镜头剧本

分镜头剧本是导演的工作，摄影师辅助完成，根据文学剧本的描写，将逐个场景、镜头术语、摄影机的角度、演员调度等具体地设计出来，如图 4-1 所示。

4.1.3 剧本的格式

1. 场号、时间、地点、人物

无论是动画片还是电影、电视剧等影片的文学剧本，都有统一的标准格式，与小说、诗歌等文学作品的格式不同。剧本是以场次为单位，按照一场场戏来描写故事发展的过程。

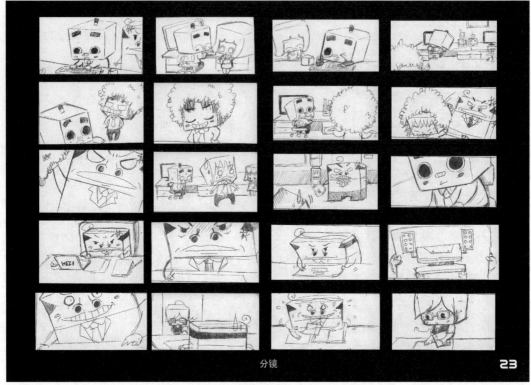

图4-1　动画片《爆炸头星球》分镜头剧本

剧本正文：

第一行：场号（第几场戏）

第二行：时间（这场戏发生的时间；以日/夜来区分白天和夜晚的时间）

第三行：地点（故事发生的地点；内景/外景，或者故事发生的具体场景）

第四行：人物（这场戏出现的相关人物）

2. 逐个场景、镜头地描写

在剧本中，描述完该场戏发生的时间、地点、人物后，重新起一行，对本场戏的环境、人物的动作及语言等非对话的描述性文字按照一个镜头画面用一行文字的方式去描写。对场景的描写可以成一行，人物的动作可另起一行，每一个镜头画面为一行，下一个动作出现便另起一行，一行文字为一个画面的描述。而对话与描述性文字之间空行，对话前需要标注说话的人物及说话时的语气等细节。

［例］学生作品《寄》剧本

第一场

地点：小兵房间

时间：日

人物：小兵及叔叔婶婶

▶小兵房间的墙上贴满了小兵的画，画上是爸爸妈妈拉着小兵的手开心地在一起。

▶门外传来叔叔婶婶的聊天声。

婶婶说："孩子都已经来一个星期了，还是闷闷不乐。他一定是想他爸妈啦！"

叔叔说:"要不这个周末你带他去公园逛一下?"

婶婶说:"嗯……也好。"

▶小兵卧室的闹钟响起。

▶小兵懒散地从床上爬起,揉揉眼睛,望了望窗口,又慵懒地倒在床上。

门外又传来婶婶的叫唤声:"小兵,起床啦!再不起来就迟到啦!"

▶小兵无奈地起床,穿上拖鞋,拖着脚步,揉着眼睛,懒懒散散地走了出去。

4.1.4 动画剧本的特点

电影是时间和空间的艺术,而动画片也是在银幕的时间与空间中展开动作造型、声画结合的形象。在动画片剧本里,空间是塑造人物动作的依据,时间是展现人物动作的过程,所以它所表现的时空是一种"叙事时空"。同样,动画片与电影相同,也是一门视听集合的艺术,通过将声音与画面结合来对故事进行充分的描述。

1. 动画片的空间

电影的空间指电影里故事发生的地点,是通过多角度、多景别、多机位的方式去表现的,它能使环境与人物具有丰富的现实感及层次感、突出的感染表现力。而现代的动画片也受到电影的影响,在空间的表现上更趋于真实,如《哈尔的移动城堡》,如图4-2所示。动画片剧本需要对动画片故事发生的空间地点进行细致的描写,这便需要编剧具有丰富的想象力,能创作出具有创意又符合逻辑的空间艺术。

图4-2 动画片《哈尔的移动城堡》

2. 动画片的时间

电影的时间包括影片时间、剧本故事跨越的时间、观众心理感受的时间三个方面。动画片的时间与电影的一样,可通过记录、压缩、延长的方式将时间的这三个方面结合在一起。

记录指客观记录故事发展的真实时间长度。

压缩是对故事发生时间进行缩减,省略掉中间没有必要展现的部分,只将最精彩、对故

事产生关键性影响的情节展现出来。如《狮子王》，如图4-3所示，描写狮子小辛巴长大的过程，故事跨越了许多年，但中间没有必要展现全部过程，这样会减少观众的观影兴趣，这便需要对故事进行取舍，取其精华，通过一系列连续的镜头，来表现辛巴长大了，场景、时间、外表的变化让观众感受到辛巴的成长。

图4-3　动画片《狮子王》

在影片中对一段时间进行延长，可通过两种方法。

第一种是用一组镜头组合在一起，通过多机位、多角度、多景别镜头的剪接，来表现发生在很短时间内的故事过程，以此产生延长时间的效果。如电影《极限特工》的摩托车跨越栏杆片段，如图4-4所示，通过对各个机位对人物骑摩托车飞跃铁网的动作细节进行多角度的拍摄，让观众在观影时完全感受到摩托车飞越时的感受，产生强大的戏剧效果。

另外一种方法是通过慢动作，即高速摄影来完成时间特写。它放大时间，表现每一个细节画面，来产生突出和强调的作用。如《疯狂动物城》，如图4-5所示，片中一只名为"闪电"的树懒先生，说话时吐个字恨不得休息五分钟，连笑起来也像是放了慢镜头。导演使用慢动作镜头特点，将闪电这个人物特点用充满趣味的方式表现得淋漓尽致，达到幽默的喜剧效果。

图 4-4 电影《极限特工》

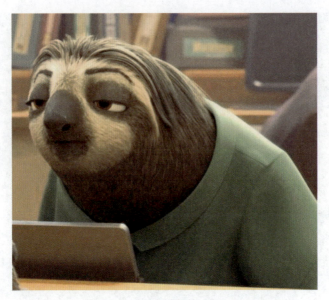

图 4-5　动画片《疯狂动物城》

　　动画片剧本需要编剧对故事发生的时间进行一系列的调整与控制，使故事发生的过程精彩地呈现在观众面前。可通过对空间与时间的混合交错，来对影片的时空进行出色的叙述。

3. 动画片的视觉

　　动画片是一门视觉与听觉相结合的电影艺术。因此，动画片作为一种非现实性的影像，对视觉造型方面具有严格的要求。

　　视觉造型包括人物动作、场面调度、环境气氛（在第 6 章将具体分析）。动画片剧本必须是表现画面的文字描写，将故事发生的关于视觉造型方面的内容都完整地展现出来。

4. 动画片的听觉

　　听觉同样对动画片的整体效果产生深刻的影响，它对空间有一种延伸的表现力，使整个故事的空间更加逼真、自然。

　　动画片的声音与电影的一样，包括人声、音效、音乐。

　　人声指的是人物发出的声音，包括对白和人物情绪声音。

　　音效是除了人声与音乐以外的所有声音的统称。包括动作音效、自然音效、背景音效、机械音效、枪炮音效、特殊音效等。

　　音乐是表现影片中的气氛及人物感情的乐曲。

　　在动画片剧本里，需要对各种声音进行描写，在恰当的时候可充分利用想象力，创作一些特别有趣的音效来增加动画片特有的整体趣味效果，让导演及其他制作人员在阅读剧本时能够体会到故事当时发生的情景及人物的心理感情变化，使整个故事更加生动。

4.2　动画剧本的故事结构

　　剧本的组成结构就是剧本的骨架。动画片剧本的结构内容包括故事的开端、发展、高潮和结局四个部分，即通常所说的起、承、转、合。

1. 起

即故事开端,需要交代故事发生的时间、地点、人物,并且需要确定故事的背景、矛盾前提、基本的人物关系。一般的剧本常以一个巨大的矛盾冲突的出现为开端,整个故事就是围绕这个矛盾冲突解决的过程展开的,最后矛盾得到解决,一切达到和谐状态。

在故事开端,需要确立表现人物性格的特殊情境,让人物以其个性去展开故事,带动情节的发展。如《疯狂动物城》的开场,如图 4-6 所示。在电影刚开场,兔子朱迪遇见狐狸吉丁抢了羊的门票,朱迪勇敢地阻止狐狸的野蛮行为,却遭到了狐狸的警告,让观众对朱迪见义勇为的个性有了深刻的认识,由此引发下面的人物身份变化,朱迪励志要做一名警察,伸张正义保卫小动物们,为后面的故事做了很好的铺垫。

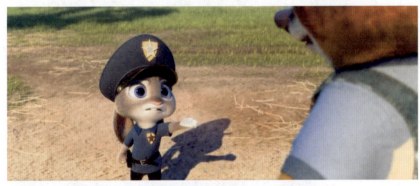

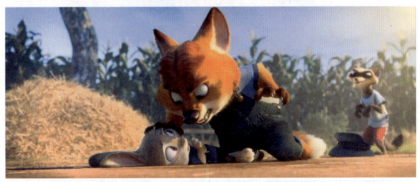

图 4-6 动画片《疯狂动物城》

另外,对于一个 90 分钟片长的动画片来说,在剧本的前 15 分钟内,必须抓住观众的视线,这就要制作出剧情的紧迫感,使观众立即进入故事当中,也就意味着危机需要马上出现。否则,如果在前 15 分钟抓不住观众的视线,观众的注意力集中时间有限,不能抓住其兴趣点,将对整个影片产生不利的影响。因此,好的剧本有着吸引人的故事开端,它能吸引更多的观众及投资者,所以编剧需要在故事开始时进行多方面的考虑,使故事以一种有趣的方式发展下去。

2. 承

即故事的发展,是故事的主要部分,它负责故事的主要叙事,为高潮埋下伏笔。人物在故事发展过程中,为了解决矛盾冲突,会遇到许多不同的障碍及困难,他们会努力地一个一个地战胜困难,达到最终目的,故事的发展正是表现这个解决困难的过程,剧情必须环环相

扣,保持连贯性,使故事矛盾不断推进,人物性格不断发展变化。如《疯狂动物城》,如图4-7所示,兔子朱迪身形瘦小,但她的最终目标是做一名警察。在整个故事中,她的身体条件限制便是她实现最终目标的阻碍,这些困难支撑着整个故事及主人公一系列行动的发展。

图4-7 动画片《疯狂动物城》

3. 转

即故事的高潮,此部分是主角受到极大的打击或遭遇极大的冲突,是矛盾发展到了最高点,直至形成大转折。它是故事矛盾发展的必然结果,是矛盾得到解决的时刻,也是影片最紧张的部分。如《美女与野兽》,如图4-8所示。高潮是在柏加斯带领村民攻打城堡,要杀野兽,贝儿往回跑去救野兽;当野兽死去以后,她却发现自己爱上了野兽;最后是她的眼泪救活了野兽。由此可见,高潮不到最后一秒,都不揭示结果,不让观众放松,是性格矛盾的必然归宿。

图4-8 动画片《美女与野兽》

图 4-8　动画片《美女与野兽》(续)

4. 合

即故事的结局，也就是矛盾冲突的结果，最后剧情结局的交代。故事的主要矛盾最终得到解决，人物完成转变，达到和谐状态。结局一般和开端首尾呼应。如《狮子王》，如图 4-9 所示。开场是辛巴的父亲在悬崖上，结尾是辛巴和爱人、朋友们在悬崖上，代表着一个时代的转变。

图 4-9　动画片《狮子王》

故事的结局也有几种不同的方式。第一种是闭合式结局法，即故事结尾回答了影片中的所有问题，满足观众的期待。另一种是开放式结局法，即结尾的地方向观众提出了新的问题，或没有完全解决问题，留有悬念，没有完全满足观众的期待，但却给观众留有思考和想象的空间。在许多影片中，更多的是采用开放式结局，这样能使整个影片更加让人回味无穷，引人思考。

起、承、转、合是一个基本的故事结构，但不是所有的故事都按照这个结构去编写的，可根据故事的节奏去编排不同的剧本结构，所以编剧在写故事时更需要注重故事的整体节奏，根据情节、主线矛盾等因素来采用不同的结构安排，使整个故事更能适合观众的观影心理节奏，达到强而有力的戏剧效果。

4.3 动画剧本的创作思维

动画片是将生活卡通化的影视类型，它与电影、电视剧等不同，需要编剧充分利用丰富的想象力去创作，因为它是一个具有原创性的幻想时空，所以，在编写动画片剧本时，需要将生活中现实的内容转化为充满童趣甚至是稀奇古怪、独特的幻想世界，这就要求首先对动画片有充分的理解，以特有的思维去思考及创作。

4.3.1 动画剧本的特点

1. 形式感强，幻想源于现实生活

动画片的内容源于生活，又高于生活，动画剧本里的幻想来自真实生活，是对生活的极大夸张。由于动画片是卡通化的，所以它的表现形式感强，更加注重通过各种表现手法来对人物的动作及语言、场景等进行无限夸张，编剧们充分发挥想象力，创造出一个与众不同的世界。如《千与千寻》里的神仙澡堂场景，各种稀奇古怪的神仙聚在一起泡澡，如图4-10所示。这便是作者在现实生活中人们泡澡的基础上发挥想象创造出的神仙泡澡的情景。

图4-10 动画片《千与千寻》

2. 风格化、个性化的表现

动画剧本对于动画片编剧而言，是一个可以充分展现个性的媒介。由于动画片在形式上有很大的自由度，所以让创作者有了很大的发挥空间，可创作出风格化、个性化，强烈表达自我的动画片剧本。由于动画片时长的不同，对各种长度的剧本发挥的空间也相应不同，有时1~3分钟的动画片会给人更大的发挥空间，在极短的时间内如何把故事说得完整和动听是真正考验编剧的地方。如动画短片《平衡》，如图4-11所示，采用了极具风格化的视觉效果，充满隐喻，使动画具有强烈的形式感。

图4-11 动画片《平衡》

3. 起承转合，制造悬念

动画剧本与电影的一样，无论片长多少，都需要在剧本结构上有高低起伏的情节内容，达到使观众越看越紧张的效果，充满节奏感，否则平淡的剧本只会让人看了昏昏欲睡，失去了动画片原本的生命力。

4.3.2 动画剧本的基本要求

1. 动画剧本要注重画面，切勿写成小说

动画剧本的重点是重现画面的内容，能将画面中的动作、感觉、镜头的处理等呈现出来。好的动画编剧需要对动画片整体制作有充分的了解，能够写出具有画面感的剧本，与其他戏剧文学、小说等区别开来，用画面表达情绪，以画面为单位。

2. 注重剧本的趣味性

动画片的特点是情节简单、生动有趣，所以动画剧本不适宜讲述太复杂的故事，而应该以一种有趣的手法去讲述简单的故事。因为观看动画片的人不管是成人还是儿童，都抱着一种轻松的心态去欣赏动画片，他们不喜欢带有包袱，希望能够开心地去观看，所以动画剧本里必须设计许多有意思的情节，使故事发展的过程变得好玩、刺激。如《寻梦环游记》，如图4-12所示，观众们讨论的往往不是故事本身，而是其中的有趣情节，这便是典型的成功的动画片。

图 4-12　动画片《寻梦环游记》

3. 减少对话，弱化故事的枝节

动画剧本里不适宜出现过多的对话，否则就和电视剧一样靠对白来叙述故事发展，会使整个故事不连贯，缺乏戏剧动作，如同听广播剧般，失去了动画片原有的趣味，使人乏味。一部优秀的动画剧本，应该具有强烈的画面感，用身体动作代替人物对话。如表现一个人等人，最好不要让他光站在那里看着某个方向，而应该让他来回不停地走动，不时地看看表，再往一个特定的方向张望，这样的动作反复做上几次，便可表现他等人时的焦急心情，同样避免画面的呆板与单调。

另外，动画剧本里不需要过多的故事分支情节，这样只会使整个故事复杂化，违背了动画剧本的简化要求。并且复杂的故事需要用更多的篇幅去讲述清楚，而动画片的时长有限，这便意味着它的故事必须简洁，所有分支都必须为主线服务。如《花木兰》，故事里所有的分支都是围绕花木兰代父从军这条主线展开的，不会有其他多余的枝节，也没有其他无关的角色，所有的人与场景及对话都是有用的，这便是剧本与小说最大的不同之处。

4. 动画剧本主题的要求

（1）正确的价值观

在动画剧本中，会出现许多不同的人物，无论情节如何稀奇特别，剧中人物的情感、价

值观等都必须符合人类大众的生活经历，只有剧中人物的价值观是正确的，与现实人们的价值观吻合，才能被观众理解及接受。如《狮子王》中，辛巴像丁满一样吃虫子，体现它也会像普通人一样生活，理解普罗大众的感受，如图4-13所示。

图 4-13　动画片《狮子王》

（2）吻合观众的情感

动画剧本中，无论人物的身世、经历如何特别，他都必须具有与现实人类一样的情感，也就是说，在剧本里，一切可以是幻想的，但在人物情感的处理上，必须是写实的。想象由情感而生，为情感服务，深入地展现人性、传达人的感情才是剧本最重要的地方。如果一个动画片只是一味地展现特技特效，而没有表达情感主题，那么它便是彻底失败的，与一般的特技样片没有任何区别。如《千与千寻》，观众之所有被其吸引，是因为它所有的幻想都赋予了微妙的情感因素。其中小千与无脸人的相遇，但她坐在火车上看到那些没有面目的人时，她意识到孤独的不止她一个人，整个社会的人都与她有相同的感受；小千回想起儿时对未来的憧憬。现代人的茫然、失落在这个场景中表现得淋漓尽致，如图4-14所示。

图 4-14　动画片《千与千寻》

（3）与观众的审美一致

动画片是强调视觉化的影片，所以在动画剧本里所描述的场景、人物等都需要与观众的审美感相一致，因为编剧写的故事也是需要给观众欣赏的故事。对于视觉元素的设计，需要用心考虑，如何才能体会现代人的美感也是需要注意的问题。只有充满美感的动画片，才能在第一时间吸引观众。

4.3.3 动画剧本的创作方法

1. 以儿童的思维创造故事

动画片的观众大多数是儿童，这就要求动画编剧在创作故事时从儿童的视角出发，尝试真正地去了解儿童心理，切合他们的需求和期待。美国编剧家罗伯特·麦基在《故事》里提到，"观众是设计故事的决定力量"，所以动画编剧在创造故事之前，必须先了解动画片的观众，只有这样，才能创作出精彩的动画剧本。

2. 以正确的态度讲述故事

剧本源于生活，但又高于生活。但这并不意味着编剧要将自己的姿态放高，以一种比观众略高一等的态度去讲故事。只有剧作者将姿态放低，以一种与观众平等，甚至是与儿童平等的态度去讲述故事，才能真正吸引观众。否则，那种错误的态度只会把观众吓跑，只有做到尊重观众，以一种认真、正确的态度对待他们，才能精彩地呈现故事本身。

3. 深入的故事主题

动画片的主要特点是充满童趣，但不等于动画剧本所表现的主题是肤浅幼稚的。主题可以是引人思考的，但这个认真的主题却运用一种生动、有趣的方式去表达，这才是动画片的特别之处。深刻的故事主题切忌用一种教条式的方法呈现，这样动画片便失去原有的趣味性，变得呆板沉闷。要考虑儿童的情感和兴趣点，在两者之间平衡，让他们在有趣的故事中领悟到某些道理。如《马达加斯加》中，通过风趣的手法描述纽约动物园里的狮子亚历克斯、斑马马蒂、河马格洛丽亚和长颈鹿梅尔曼意外地来到了马达加斯加岛，他们在岛上遇到了一系列的挑战的故事，让观众从这个影片中收获了情感上的满足，如图4-15所示。

图4-15 动画片《马达加斯加》

图 4-15　动画片《马达加斯加》(续)

4. 简洁、明了的故事

动画剧本的故事不宜复杂，故事主线必须简洁清晰，并且具有丰富的细节；故事主题突出，核心紧凑、单纯；故事节奏快，有起有伏，变化多样。要能使观众看得明白，并且能够理解。

4.4　动画剧本的创作流程

4.4.1　创意

创意的英文为"idea"，指的是新的想法、新的点子。世界上没有绝对全新的创意，有的只是用一种全新的方式去将一个旧的主题演绎出来。这种以独特视角阐述新的故事，并且融入新的主题、新的观念、新的文化的想法就是创意。

在创作剧本之前，编剧需要想出创意点，找到剧本所要表现的故事主题、手法、方式等。在影视行业内，通常会有几个编剧坐在一起开会，采用头脑风暴法（Brain Storm）实现灵感的相互碰撞，展开联想，争取想出新的创意。

创意也是将素材转化为题材的过程。素材可以是编剧生活中的经历、一些文学作品、新闻等。如《崖上的波儿》，如图 4-16 所示，宫崎骏创作此片的灵感便是来自两个方面：首先是安徒生童话《海的女儿》，其次是他在度假时一个悬崖小屋的景色。由此可见，在生活中编剧需要仔细地观察生活，主动思考，注重素材的积累，这样才能创作出更精彩的剧本。

4.4.2　人物小传

在创作整个故事之前，必须首先了解故事的主人公。主角是谁，他具有什么样的性格，他与别人不同的特别之处是什么，需要为人物创作一篇关于他从出生到过世的人物小传。

图 4-16 《崖上的波儿》

他在人生中的每个时期发生了什么样的事情，这些事情对他产生怎么样的影响，导致他的性格和命运产生了何种的变化，这些都是我们需要考虑到的。

只有充分了解人物，才能对设计故事情节有帮助。在剧本创作里，所有的故事情节都是为人物的转变服务的，如果没有编写人物小传，就不能预测到他在某种特定的情境下会做出什么样的反应，如果胡乱编造，就会变得"想当然"，这样观众在观看影片时就会觉得很假，不合理，这就是为什么有时候在看动画片和电影时不会相信剧中的人物会做出某类行为，从而对编剧和剧本本身产生了质疑。

所以人物小传需要将人物的性格特性表现出来，还有人物之间的关系也需要在人物小传中有所体现。

例：《山海经》人物小传

（1）人物巫化前

姓名：伏羲·云飞

性别：男

年龄：18

出生月日：5 月 29 日

身高：175 cm

体重：60 kg

性格：沉默少语、内向、善良、有正义感、乐于助人

简介：他是一个孤儿，儿时被伏羲氏族军队中的炊事班的一名炊事兵收养，因得知自己是孤儿，所以从小就沉默少语、内向，很少跟陌生人交流，自幼跟军队中的某些人来往密切。成年后参加了军队，对抗外来侵略。在军队中只是一个下等兵，使用的武器是自己粗制的三把刀剑，参加过几次小战役。心中向往着和平，不喜欢杀戮，誓死会保护自己认为重要的人和物，希望有一天真正的和平可以到来。

（2）人物巫化后

姓名：伏羲·云飞

性别：男

年龄：18

出生月日：5月29日

身高：175 cm

体重：65 kg（加上铠甲）

性格：前期：因咒寄存在体内，并控制他一部分思想，所以前期有咒的自负、暴躁的性格。后期：咒不控制他思想，只给予他力量、谋略和支持，所以后期恢复成人物本来的性格。

简介：因在一次行军中掉队，救了身受重伤的咒，并答应借出身体让咒寄存疗伤，咒为了报答他，把自己的力量借给了云飞。巫化后的云飞穿上了咒的盔甲，使用的武器是咒的枪，得到了强大的战斗力，在多次危难中拯救了族人和军队。

4.4.3 故事梗概

故事梗概是对剧本的完整描述。故事梗概需要将剧本的基本情节交代清楚，故事的开端、发展、高潮和结局四个部分都需要囊括在内。观众可通过故事梗概了解到整个影片的大概内容。一般故事梗概的字数可以从一句话开始，编剧需要懂得用一句话来概括整个剧本的故事内容，将故事最核心的元素表达出来，然后再延伸到几百字的故事梗概。

在写故事梗概之前，编剧首先需要弄清楚故事的人物是谁，故事发生的背景是什么，故事的主要线索（主要矛盾）是什么，以及故事整体的风格是怎样的。在弄清楚以上几个问题以后，编剧便可以编写故事梗概了。

例：短片《寄》故事梗概

9岁的小兵父母双亡，寄居在叔叔婶婶家里，小兵喜欢画画，画画是他最好的精神寄托，想念爸妈时，就会到邮筒前寄一张画回家，期待爸妈的回信。叔叔婶婶对他十分疼爱，但小兵却一直无法接受这个新的家庭，心里充满着抗拒。叔叔婶婶用劳苦的工作支撑着这个不富裕的家，直至叔叔面临失业。小兵无意间听到叔叔婶婶的对话，想起平时叔叔婶婶对他的包容和关爱，一心想为这个家做点事。小兵想起平时婶婶捡些瓶瓶罐罐换钱，于是他四处寻找，穿过大街小巷。此时，天色渐暗，小兵的晚归遭到婶婶的批评。婶婶在得知事情的缘由之后，他们的隔阂消除，小兵也开始融入这个家庭。

4.4.4 分场大纲

在写好故事梗概以后，可以对整个故事进行详细分解，设计一场场戏的发展，在前面说过，动画剧本是以场为单位的，所以在编写完整的剧本之前，需要将故事情节分为不同的场次，提前设计好每一场戏发生了什么事情。每一场只需要交代时间、地点、人物、故事情节即可，不需要编写动作及对话等细节。在分场大纲写好以后，编剧就可以看出整个故事的基本节奏，考虑节奏是否符合故事发展的要求，如有不恰当的地方，可以及时做出更改。

4.4.5 剧本

根据以上准备的四项内容，可以将细节丰富起来，编写完整的剧本，包括人物动作、神情神态、语言等细节，以及对场景、环境、气氛的描述等内容。一个90分钟长的动画片，大概包含了80~120场戏；30分钟的动画片，基本包含20~40场戏。

一个完整的剧本需要多个步骤的思考才能创作出来。每一个步骤的细节需要处理好，才不会影响下一个步骤的工作。不管是短篇的动画剧本还是长篇的剧本，都需要严格按照以上步骤编写，否则便很难达到具有完整结构、体现戏剧冲突、具备故事起承转合特点的效果。

4.5 动画片的艺术类型

在动画片中，可以根据其故事结构、视听语言等方面分成两个类别：一个是注重视觉表现的实验动画片，它更加风格化、个性化，最核心的元素是影像画面；另一个是强调事件，按照电影的传统方法来编故事的叙事动画片，它对故事的结构要求更加严格，严格遵循视听语言规则，表现完整的故事。

4.5.1 实验动画片

实验动画是指还处在探索时期的动画作品。实验动画在内容和形式具有实验、探索的性质。

1. 个性化

不论是形式上还是内容上的实验，实验动画片都非常强调个性化的视觉元素。它脱离了主流动画片的表现形式，拥有强烈的个人风格，在表达技巧、文化内涵上充分发挥作者的本性化表达。

2. 简单的叙事结构

实验动画片和叙事动画片不同，其叙事结构更趋于简单，并具有开放性。其剧本内容更多的是表达作者的观点或对社会现实的态度、看法和评价。如加拿大实验动画片《姐妹俩》，表现的是作者对姐妹关系的细腻的心理描写，如图4-17所示。实验动画在整体艺术风格上更加个人化，可以说是作者动画片，表现的是作者自身的想法，在动画片的人物造型、画风、场景设计等方面可以得到很好的体现。

图 4-17　动画片《姐妹俩》

3. 片长短而精

实验动画片的片长一般较短，1~20分钟不等，动画片本身纯粹地表达作者的思想，所以在内容和篇幅上会相应地精简。

4.5.2 商业动画片

商业动画片与实验动画片不同，它更加接近电影的手法，在视听语言、故事结构等方面有严格的要求。

1. 电影手法式的编排

商业动画片必须具有严谨的故事结构，主线清晰，人物单一明确，故事主要矛盾清楚，有一定模式的开端、发展、高潮、结局，节奏起伏跌宕，有变化。商业动画片本身所有的元素都是为故事本身服务的，作为商业动画片，观众的期待就是能被动画片中的故事所感动，能产生共鸣，观众才是商业动画片最需要关注的。所以，在编写商业动画片时，首先需要去了解观众的需求，创作出他们喜欢的剧本，不走个人化的路线，而走流水线生产的模式。

2. 叙事手法

商业动画片在叙事手法上也多种多样，如同电影般，根据不同的素材分为不同的类型。

（1）戏剧性叙事

按照传统戏剧的方法讲述故事，强调戏剧冲突。如《疯狂动物城》，如图 4-18 所示。

（2）纪实性叙事

特点是采用像新闻报道等具有纪实主义特点的方式叙述故事。如《岁月的童话》，如图 4-19 所示。

图 4-18　动画片《疯狂动物城》　　　　　　图 4-19　动画片《岁月的童话》

（3）幽默型叙事

幽默型动画片主要以轻松诙谐的手法来叙事，以日常生活作为主要题材，让观众产生亲切感，但故事的起承转合又让观众有意外的惊喜。如《猫和老鼠》，如图 4-20 所示，就是一部典型的幽默型动画片，它通过荒诞、搞笑的手法，对猫和老鼠这对天敌之间所发生的事情进行有趣的描述，结局往往出人意料，得到了巨大的反差戏剧效果。

图 4-20　动画片《猫和老鼠》

(4) 情感型叙事

情感型叙事的剧本更加注重人物的感情描写，以主人公的感情作为主要线索，结合现代人的情感感受，让观众借助影片的情感主题来宣泄内心的情绪。如《千与千寻》，如图 4-21 所示。剧中无脸男的角色突出了现代人在社会上常有的心理感受，如对人生的茫然，对现实状态的不知所措，感到人与人之间的关系单薄，看到路上的人行色匆匆，没有人注意到自己的存在。

图 4-21　《千与千寻》

（5）哲理型叙事

此类型的动画片剧本，更加注重对影片主题的阐述，富有哲理性的意义。如德国动画片《平衡》，如图 4-22 所示，主要是作者对人的欲望的描写，富有更深层次的暗示内容。

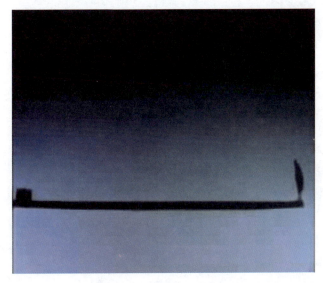

图 4-22　动画片《平衡》

第 5 章
角色造型设计

学习目标

本单元要求学习者掌握以下技能：
- 了解角色设计在动画中的作用和地位
- 掌握角色设计的一般方法与主要内容
- 了解动物造型与奇幻类造型的表现方法

5.1 动画角色

5.1.1 动画角色重要作用

在动画片的创作中，角色的形象塑造占有极其重要的位置。动画角色造型不只是纯粹的视觉形象符号，还有着深刻、丰富的内涵，它们不是人们现实生活中存在的物象真实再现，也不同于电影、电视中的实拍。它们是由动画艺术家所创作出来的艺术视觉形象，它们是动画片中的演员，其外在形象和内涵是否符合动画片的总体要求（风格要求、演技要求、情节要求），是否可以充分地展示角色造型的性格魅力，是否可以传达感情和意义，是否能够推动剧情的发展，是决定动画片成败的关键所在。国产动画片《大闹天宫》中孙悟空角色造型（图 5-1）充分表现了他机智、勇敢、活泼的性格，为动画片的成功奠定了坚实的基础。

图 5-1　动画片《大闹天宫》

动画角色造型设计是动画创作中最基本也是最主要的构成要素的设计。它作为动画作品主要特征的象征，不仅具有很高的艺术欣赏价值，还有着无限发展空间的商业价值，是吸引广大观众眼球的重要法宝之一。一个动画角色造型塑造得越是成功，其动画作品成功和受欢迎程度的概率也就越大。同时，也相应地拓宽了动画延伸产业的后续空间，它是艺术、文化、商业相互融合的综合类产物。美国迪斯尼塑造的经典动画角色米老鼠和唐老鸭（图 5-2）为其获得了巨大商业收益。

图 5-2　美国迪斯尼塑造的经典动画角色米老鼠和唐老鸭

动画角色造型设计有着特殊性，其角色造型在形象、结构、性格及整体的美术风格上又具有极强的假定性。在大多数情况下，动画角色造型设计的形象在现实生活中并没有具体的原型，而是需要动画角色设计师凭着丰富的相关知识和想象力进行具有创造性的设计创作，从无到有，并赋予无生命气息的动画角色以精神、情感、气质及血肉，以使它们具有活力和生机。有的动画角色形象虽然是动物、植物、无生命特征的物质，但它们普遍有着一个的特性，就是具有人类共有的情感和行为。

成功的动画角色因其形象的唯一性、个性的独特性而在观众的记忆中存留非常久远。例如孩提时代观看的动画片，角色形象如葫芦娃（图 5-3）、黑猫警长（图 5-4）、阿童木（图 5-5）、叮当猫（图 5-6）、樱桃小丸子及柯南等，依然让人记忆犹新。

图 5-3　葫芦娃　　　　　　　　　　　　图 5-4　黑猫警长

图 5-5　阿童木

图 5-6　叮当猫

5.1.2　怎样去设计一个好的动画角色造型

1. 突出角色的个性特征

符合动画角色的性格是动画造型设计的第一原则。不同的动画角色就会有不同的年龄、不同的身材、不同的性格。这就需要在为动画角色设计造型时充分考虑到。如婴儿给人的感觉是可爱弱小的，但也并非所有的婴儿都如此。如日本动画片《千与千寻》中婆婆的儿子的造型（图5-7）就很可恶，根本不可爱。这当然是动画片情节的需要了，有时候变化地去设计动画形象，会收到意想不到的效果。

图 5-7　日本动画《千与千寻》婆婆的儿子的角色设计

设计一个动画角色的时候，首先要了解所要设计的这个角色的身份及性格，甚至跟它相关的环境与剧情等。这样才能为下一步设计个好角色找对正确方向。当一个动画造型设计完成时，要让观众一看就知道这个角色是什么样的性格，是好人角色还是反面角色，知道这个角色是干什么的，甚至知道这个角色的喜好。这些都是无声的语言。

2. 满足观众的审美情趣

在这个越来越商业化的时代，一部动画片所需的投资很大，投资风险同样很大。这就要求在创作动画片时抓住观众的审美情趣。尤其在角色造型方面，更要抓住观众的心。不同的时代，人们的审美观是不同的，就如迪斯尼的米老鼠的造型，从一开始到现在就有很大的变化，这都是为了迎合观众审美变化的需要。人在潜意识中就喜欢夸张、滑稽、可爱的造型，美国动画片中有许多这样的造型。如《功夫熊猫》中的熊猫造型（图5-8）就很夸张、滑稽，

当我们看到它们时就会开心，这就是好造型的魅力。

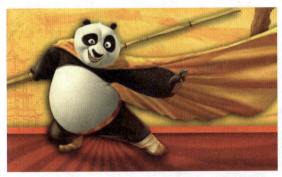

图 5-8　美国动画《功夫熊猫》角色设计

角色造型如果符合人们的审美情趣，就很容易被观众记住，也有助于动画片的传播。一个符合人们审美的造型，能为影片提供良好的免费宣传。当然，由于不同的年龄、不同的生活背景，人与人之间的审美习惯存在着差异，这就需要在设计时尽量考虑到不同观众的审美因素。如美国动画片《花木兰》中花木兰的角色造型（图 5-9）就有中西结合的味道。这些变化都是为了满足人们不同层次的审美需要。

图 5-9　美国动画《花木兰》

3. 符合时代与地域特性

每个时代的动画角色都会有它们自己的品格。当看见以前的动画造型时，会有一种怀旧感。动画角色的造型很自然地流露出了那个时代的某种感觉，动画造型设计符合特定时代的特点。时间、地点、内容等是动画故事构成的重要因素，作为故事发生的特殊背景、地点所具有的地域文化特征，对动画角色的设计有着重要影响。动画片《阿拉丁》中小茉莉中分的发型配上富有典型地域特色的粗宽的眉毛和一双水汪汪的大大的眼睛，成功地塑造了一个典型阿拉伯公主的形象。《仙履奇缘》中女性们卷曲的发型、紧身的上衣配上用鲸鱼骨作裙撑的宽大的拖地式长裙（图 5-10），充分显示了西方上流社会贵族们追求豪华的精神面貌。

我国动画《草原英雄小姐妹》中的龙梅和玉荣（图 5-11），头戴风雪帽、脚踏毡靴、腰系彩带的形象，是我国内蒙古大草原牧民的典型形象。不同的地域文化养育了不同特征的人，这种带有鲜明地域文化特征的要素在设计动画角色造型时是不能忽略的。

图 5-10　美国动画《仙履奇缘》

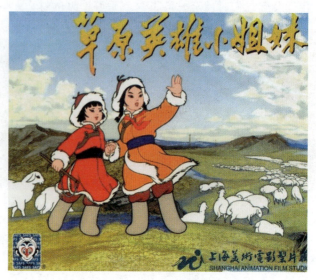

图 5-11　国产动画《草原英雄小姐妹》

5.2　角色造型风格

动画角色造型设计的形式主要分为写实类、卡通类、表现类三个类别，不同的造型风格有其自身的设计规律与艺术效果。

5.2.1　写实类

"写实"是借鉴了绘画语言的描述，在小说、电影、音乐艺术中都出现过写实风格。"写实主义"也曾经创造出了辉煌的艺术作品，直到现在，写实的绘画、小说、电影等艺术形式之所以还广泛地创作，其根本原因就在于写实性作品在表达上容易理解，易于沟通。同时，写实类作品又不同于现实片段，它是利用现实规律重新组织的。

在写实风格的动画中，造型的比例关系、形体关系与结构关系的处理要求以自然生活中的客观世界为基准，要求要准确地表达客观对象的造型特征与规律。由于动画制作的独特要求，不能面面俱到地描绘对象，而是在写实的基础上进行提炼、概括，在强调对象共性特征的同时突出典型性特征。动画要求用少量的语言来说明丰富的内容，这本身就是提炼的过程，在精简、强化、突出的过程中，既要保持写实的要求，又要创造吸引人的、有别于其他同类的形象。动画片《千与千寻》（图 5-12）和射击动作游戏《战争机器 3》（图 5-13）的角色就偏向于写实风格。

5.2.2　卡通类

卡通类造型是从动画出现早期就产生的风格，几十年来一直在动画领域占据一定的市场，影响力很大。卡通类角色的设计强调心灵上的认同感，无论其原形是什么，经过创作后需要符合人们心理认同上的要求，在天马行空的想象创作中抓住主线是设计成功的基础。

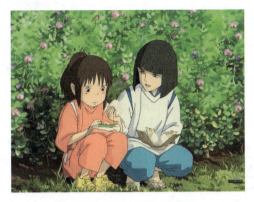
图 5-12 动画《千与千寻》

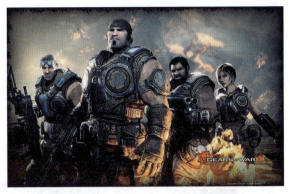
图 5-13 射击动作游戏《战争机器 3》

卡通风格强调造型的平面化，运用简洁的造型语言表现丰富的效果，造型上有明显的符号化特征；形象概括夸张，色彩单纯艳丽，动态表情的处理具有多样性和夸张性，可赋予角色新的生命力。与写实类造型风格相比较，卡通类造型更能体现动画的精髓，创作技法的多样性带来丰富的变化，多样的造型效果可以满足多方面情感表达的需求，也真正展示了人类无尽的想象力。国产动画《喜羊羊与灰太狼》（图 5-14）和游戏《洛克王国》（图 5-15）就是典型的卡通类造型。

图 5-14 动画片《喜羊羊与灰太狼》

图 5-15 游戏《洛克王国》

5.2.3 表现类

任何风格的动画都有自身的表现性，从表现情感与主题的角度进行分析便可得知，运用一定造型表现主题时，其能体现出一定的装饰性、抽象性的特征，具有鲜明的艺术个性，这样的作品可以归类到表现类动画。表现类作品有很大的创作空间，造型效果更有视觉冲击力。

自然世界是庞大而复杂的，动画世界则通过有限的形象来表达一定的主题。通过变形与夸张对自然形象进行包装，使其既要符合自身的写实性，又在全局统一的基础上突出个体地位。变形与夸张也是动画造型的必备条件，夸张是为了更加准确地表现形象的内涵，使形象更具有动画的韵味。写实不等同于照抄客观对象，而是运用对象的客观规律，参考自然又要超越自然，才能创造出真正有感染力的写实形象。动画之所以有吸引力，很大程度上是由于动画比真人电影有更多想象空间。创造想象空间的根源在于创造性，即在"熟悉"

的前提下创造出"意想不到"的效果。动画片《山水情》可谓中国水墨动画片的巅峰之作，其画面的精美已经远远超越故事内涵的哲理，把中国绘画的水墨技巧发挥到了极致，如图 5-16 所示。

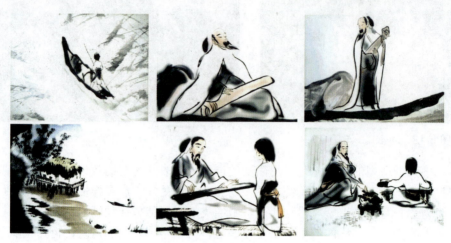

图 5-16　中国水墨动画片《山水情》

5.3　角色造型设计内容

5.3.1　角色造型设计一般流程

角色设计是一个综合性很强的工作，既需要合作性，又需要创造性，也是动画规划环节中的重点部分，优秀的角色设计师需要有丰富的工作经验，熟悉动画制作的各个流程，更重要的是要有不断探索的精神，汇集丰富的想象力与创造力。通过研读策划案、文字剧本，明确角色类型、性格特点，列出角色设计清单、参考信息及基本要求，与主创人员一起讨论、研究设计风格，安排工作流程与时间表。一般工作流程包括研读设计资料，确定风格、形式，收集素材，设计初稿，深入设计等。

5.3.2　角色造型设计的思路

进入角色设计流程时，首先要考虑剧本对角色的要求。在进行角色的设计之前，要明确角色设计的形式特征与制作要求，认真分析、讨论剧本，根据制作类型与制作风格的要求，在阅读的过程中总结设计思路，总结的内容主要包括：历史背景资料（地域、民族、性别、年龄、体型、职业等）、角色性格分析、与其他角色之间的关系、正面角色或反面角色、角色动作特征、服装与道具的特殊要求、生活习惯、在动画中所起到的作用、在剧情发展中的典型事件。然后与策划、导演、原画师、分镜师共同确定角色设计清单，用来指导、安排下一步的任务。

5.3.3　从基本形开始设计角色

明确角色设计的任务目标后，便可着手设计角色的基本形。设计时要把握角色的主要特

点，用几何体来概括性地区分角色，强调角色间的形体差异，如图 5-17 所示。在这个环节不用考虑太多细节，主要目的是把握角色的基本形，拉开角色间的对比效果。

图 5-17　角色的基本形设计

任何一个自然形都包含一个或几个抽象形，比如方形、圆形、三角形等几何形体，它们构成了形象的框架。从几何形入手可设计出有趣而新颖的卡通造型，如图 5-18 所示。对已有卡通造型的形体进行几何归纳可以增加对形的理解，从而加强对角色的设计能力。

图 5-18　用几何体来概括性地区分角色

基本形设计要考虑到整组角色的关系，根据需要确定不同体型、身高、头身的比例关系及基本的结构关系，使角色整体协调而丰富。同时，还要考虑到角色不同转面的视觉效果，虽然是基本形，但需要能体现出角色的空间效果。

在角色设计中，大多时候需要考虑到角色多个角度的造型特点，以保证设计的完整统一。很多三维角色的设计都要从多个角度测试设计方案，如图5-19所示。

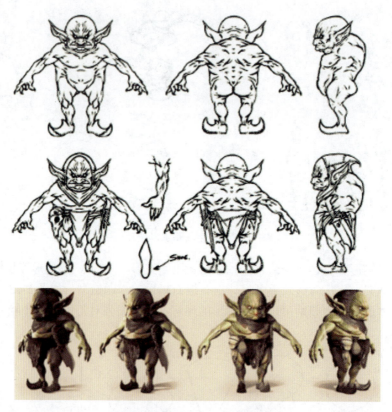

图5-19　三维角色的多角度造型

5.3.4　头部的设计

一个角色设计得好坏在很大程度上取决于角色头部的设计。角色的头部往往是观众关注的焦点，也是表情细节的集中点。无论是人物角色还是动物角色，五官与头部基本形的处理都是设计的根本任务。在设计的时候可以把头部理解为一个球体，这样可以更好地把握头部不同角度的效果，也容易处理头部的空间关系。

1. 基本形设计

人类的头部大致为椭圆形结构，但由于人种、结构、胖瘦的影响，头部有很多不同的造型效果，可以用圆形、方形、三角形等形体来概括头部形态，也可以用多个形体进行组合来设计，如图5-20所示。

而不同种族、不同年龄、不同性别、不同特征人群的异同，可先从对头部结构的比较开始，不要只拘泥于五官；白种人头骨前后偏长、颧骨小、不横突、鼻骨大而直、眉骨高、额头面和颜面的落差大；黑种人鼻骨扁而宽、下颌骨大而前突。黄种人头骨左右较宽，颧骨大而横突、鼻骨小、眉骨和鼻骨间的凹陷深，如图5-21所示。男性头骨方正，额丘突出，额头向后倾斜，下颌角突出；女性头骨圆润，下巴稍尖，额平直、额正面与顶面转折明显；老人

图 5-20 基本几何形体的造型变化

牙齿脱落、牙床凹陷，下颔部突出，颜面距离短；幼儿颌骨内收，头颅比例大，颜面短，如图 5-22 所示。

图 5-21 不同造型特点的角色头部

图 5-22 不同性别、年龄的人物

2. 五官的设计

五官设计主要包括眼睛、眉毛、鼻子、嘴巴、耳朵的造型设计。由于五官与表情的关系紧密，所以，在设计五官时要考虑角色的表情变化范围。

眼睛主要以椭圆、线为主要造型手段。以椭圆为造型手段的眼睛，通过变化椭圆的大小、方向、位置，创造出不同的效果，如果把眼睫毛也进行不同效果的处理，再结合眼球的大小、

位置、颜色、高光等的变化，就可以创造出无穷的变化，如图 5-23 所示。而以线为主要造型手段的眼睛，一般借鉴卡通的表现技法，其重点是概括性地表现眼部的不同表情，强调上下眼睑线的变化，表现眼部的表情效果。

图 5-23　不同的眼睛造型

眉毛的变化较大，根据造型的不同，眉毛可以分为剑眉、柳叶眉、卧蚕眉、八字眉、一字眉、娥眉、寿眉等。细心观察可以发现几乎每个人的眉毛都不一样。眉毛是表情的重要组成部分，所以要细心地去观察眉毛的不同状态。眉毛的变化规律主要是位置、方向的变化，刻画中要把握两条眉毛的整体特征，在统一中寻求变化，如图 5-24 所示。眉毛的刻画也受制于整体风格的要求，根据不同风格效果，可以用线、块、明暗等手段进行描绘，注意其方向、角度、圆弧度、位置等特征。

图 5-24　不同的眉毛造型

嘴的造型主要参考嘴的形态特征，嘴部在形体上有大小、长短的变化，唇有薄厚变化，嘴裂有圆弧、曲线、位置上的变化，如图 5-25 所示。主要用线、圆形为主要造型手段，表现不同的形体特征。训练中要把想象力挖掘到极致，尽可能多地去想象不同效果，结合生活中的观察、比较，积累造型经验。

角色的发型可以传递很多信息，如年代、年龄、职业、性格特征等，如图 5-26 所示。设计发型时要结合脸型的特点，发型与脸型共同组成头部的基本形。

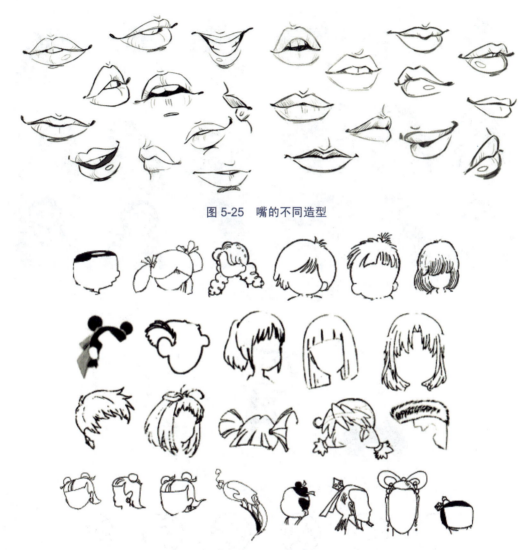

图 5-25　嘴的不同造型

图 5-26　头发的不同造型

5.3.5　表情设计

表情是推动剧情发展至关重要的线索，也是引导观众情绪发展的关键，好的表情刻画可以提高影片的感染力与表现力。表情分为面部表情、形体表情两个主要部分。面部表情能够传达角色的主观意识活动、人的内心活动（图 5-27）；形体表情可以进一步推动内心世界的刻画，更加准确、生动地表达角色的习惯、性格、情感（图 5-28）。在影片中，面部表情与形体表情是统一的。

喜、怒、哀、乐、愁等表情可以直接反映在面部表情中，用生动的面部表情来表现角色的例子有很多，如图 5-29 所示。值得注意的是，角色的性格和角色的表情（尤其是习惯性表

情）是互相影响的。一般来说，根据角色的性格定位来确定角色的习惯表情，通过夸张来同其他人物的表情相区分。

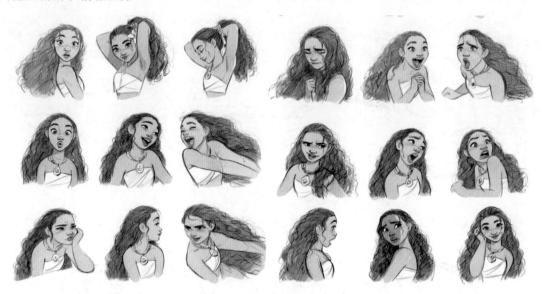

图 5-27　角色面部表情设计

图 5-28　角色形体表情设计

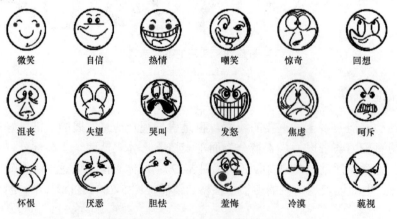

图 5-29　面部表情的基本变化形式

5.3.6 体型体态

人体的不同体型体态，是由躯干结构的各个部位的比例差异造成的。如虎背熊腰、扇面身材等。男女老幼又各有差异，同一年龄层由于骨骼、肌肉、脂肪层的不同又衍生出很多变化，根据这些变化再进行合理的夸张变形，如图5-30所示。

躯干设计要注意男女结构的区别，在形体上分为胸腔、骨盆两个部分。女性胸腔较小，骨盆较大，身材呈葫芦形的较多。改变胸腔、骨盆的大小、位置可以创造不同体型的角色。男性躯干结构与女性的区别较大，一般男性胸腔比骨盆大，身体呈倒梯形结构。可运用结构规律，合理创造形象的视觉效果，表现出角色间的差异与联系。

图5-30 角色体型体态是角色设计的重要特征

5.3.7 四肢设计

四肢分上肢与下肢。上肢的基本形可以理解成圆柱体、截锥体、立方体或是这些形体的组合。上肢是人体中最灵活的一个部位。它的肌肉分布是交错咬合的，不是平行并列的，因此有丰富的曲线，其线条富于节奏感。上肢自然下垂时，呈提携角而不是一条直线；上肢折叠时，由于屈肌相对发达一些，加上屈肌收缩隆起，伸肌放松变得平直，因而有内圆外方的感觉，如图5-31所示。下肢的基本形可以理解成圆柱形、截锥形、六面形或者是这些形体的组合。下肢从形态上看，曲线更大，节奏感更强，如图5-32所示。臀部的形体可以理解成楔形，也可以看成是蝴蝶形，或是一个立体的"X"形。实际上，大腿圆中有方，小腿半方半圆。

图5-31 上肢的结构与体块分析　　图5-32 下肢的结构与体块分析

肢体的运动是极富情感的，由于性别、年龄、职业的不同，肢体运动存在着各自的特征，骨骼的长短、粗细、骨龄的不同，上肢与手部的变化又会千差万别。可以根据这些不同特点进行合理的夸张与变形，如图5-33所示。

图5-33　角色肢体造型设计

5.4　动物造型设计

以动物角色为主的动画片非常多，如《战鸽飞翔》（图5-34）、《马达加斯加2》（图5-35）等。在以动物为主要角色的动画中，要想做到使角色呼之欲出，必须对动物的结构规律进行总结分析，对其运动规律进行研究，以恰当地把握动物的特点，塑造出鲜活灵动的角色。

图5-34　动画《战鸽飞翔》

图5-35　动画《马达加斯加2》

5.4.1　动物造型设计的卡通化

使用概括的造型手段来塑造动物卡通角色的形象是卡通式造型的重要表现手法。实现由写实形象到卡通形象的转变，需要深入了解不同动物的造型规律，抓住动物外部造型特征、习性

特征等要点，同时对角色形象所传达的信息进行夸张、取舍，并加以归纳，使动物角色造型单纯化、趣味化，这样才能得出线条简洁、形象特征鲜明的动物卡通化造型。图 5-36 就是从写实形象到卡通形象的转变图。在卡通式的动物角色造型中，动物形象活泼鲜明，线条简单、概括。

图 5-36　写实形象向卡通形象的转变

5.4.2　结构形式

任何一种动物的造型都包括一种或几种不同的几何形体，如圆形、方形、倒三角形等，它们是动物造型结构的框架，如图 5-37 所示。用几何形体可以设计出新颖丰富的动物形象，在绘制上可采用以下两种技法：第一种是先画角色的骨架，再在骨架上添加圆形几何体，然后细致地画出肢体细节；另一种是用圆形作为造型的结构形式，然后根据需要修改成椭圆形、梨形，代表角色的头部、躯干，再在适当部位添加肢体和绘制局部细节。

图 5-37　以几何形体为基础来丰富角色细节

5.4.3　常见的卡通动物造型

1. 兽类

在众多的兽类动物中，可以大致分为两大类：爪类和蹄类。

爪类动物一般属于食肉类动物，如虎、狗、猫等。它们身上有着较长的兽毛，脚上有锋利的爪子，脚底是富有弹性的肉垫，并且性情比较暴烈，身体肌肉柔韧，表层皮毛松软，能跑善跳，动作灵活，姿态多变，如图 5-38 所示。

蹄类动物一般属于食草动物。它们的脚上有着坚硬的脚蹄，有的头上还有一对自卫用的角。它们的性情大多比较温顺，容易驯养，身体肌肉结实，动作刚健，体形变化较小，能奔

善跑，例如马、牛、鹿等，如图5-39所示。

图5-38　爪类动物卡通造型

图5-39　蹄类动物卡通造型

2. 家禽

通常所说的家禽一般是指鸡、鸭、鹅等，都是以走路为主。它们除了靠双脚走路或在水中游之外，有时也能扑打双翅做一些短距离的飞行动作。这些家禽在走路的时候，头和脚往往互相配合运动。例如，鸡在走路时，脚爪离开地面并向前伸展，头向后收。当脚向前落地时，其头、身则向前伸长，以此来保持身体平衡。家禽形象也可以参照鸟类的造型，将其设计成类似于人类的动作语言来表达情绪，如图5-40所示。

3. 鸟类

常见的鸟类一般分为两大类，即阔翼类和雀类，如图5-41所示。通常阔翼类主要有鹰、天鹅、鹤和大雁等。这类鸟的特点是翅膀长而宽，颈部较长且灵活，动作柔和优美，扇翅动作有力且比较缓慢，走路动作与家禽的相似。雀类通常主要有麻雀、黄莺、山雀和菜鸡等，它们一般身体、翅膀比较小，动作轻盈灵活，飞行时动作较快，翅膀扇动的频率较高。雀类在地上很少用双脚交替行走，常常是双脚跳跃前进。

图 5-40　家禽动物卡通造型

图 5-41　鸟类角色造型

4. 两栖类和爬行类

两栖类动物是指既能在陆地上活动，又能在水中活动的一类动物，比如青蛙。爬行类动物可分为有脚和无脚两类。有脚的爬行类动物，如乌龟、鳄鱼等（图5-42），它们能用四肢前后交替在陆地上爬行，也能在水中自由游泳。无脚的爬行动物，如蛇等（图5-43），它们在水中游动时，身体做"S"形曲线运动。在陆地上时，它们则靠左右摆动向前爬行，当发现猎物时，蛇的口中会吐出细长的舌头，并且迅速出击。

图5-42 有脚的爬行类角色造型　　　　图5-43 无脚的爬行类角色造型

5. 鱼类

鱼类生活在水中，它们主要靠鱼鳍的扇动使身体呈流线型向前运动。鱼类可分为大鱼类、小鱼类和长尾鱼类三种，如图5-44所示。

图5-44 鱼类角色造型

6. 昆虫

自然界中昆虫种类繁多，从昆虫的动作特点来看，可以将其分为以飞、爬和跳为主的三类，如图5-45所示。

图 5-45 昆虫类角色造型

以飞为主的昆虫如蝴蝶、蜜蜂、蜻蜓等。蝴蝶形态美丽，颜色鲜艳，翅大身轻，身子如纺锤状，两头尖中间大；蜜蜂身体圆粗，双翅短小，扇动频率快而急促；蜻蜓头大身体细长，双翅较长并平展在背上，飞行时快速振动双翅，飞行速度很快。

以爬为主的昆虫如小甲虫、瓢虫等。它们由于生活在地面或洞穴中，体形呈圆形，硬壳。有些昆虫身上长有好看的花纹，可以用来伪装自己。它们用身下的六条细腿交替向前爬行，遇到惊吓时，偶尔也会直线快速飞行。

以跳为主的昆虫如蟋蟀、蚱蜢等。它们头上一般都会有两根细长的触须，主要以跳为主向前行走，但也能用几条腿交替前进。它们的后腿粗壮，弹跳有力，蹦跳的距离也较远。

5.5 奇幻类造型设计

幻想是新形象创造的基础，幻想的内容往往出现在现实以前，或是现实中不可能出现的东西。因此，幻想在一定程度上是超现实的思维表现。然而，任何幻想都不是凭空捏造的。想象和感知、表象一样，也来源于现实。即使是最荒诞离奇的设计也讲究真实，要求具备可信的现实基础。真实是奇幻艺术创作的基本法则，只有建立在可信的基础上，才能创作出各类怪异奇特、精彩绝伦的作品。因此，将现实中的各类造型进行全方位研究对于创作者来说是必不可少的。正确的研究方法有助于设计者形成更为完善的视觉语言，储备更为齐全的形象资料，以便以后创作时随手拈来。一般来说，奇幻类造型可以分为机器类动漫角色和奇幻类生物角色两类。如游戏《World of Warcraft》（图 5-46）和电影《阿凡达》（图 5-47）中的角色设计。

5.5.1 机器类

机器人的设计是大量零件、机械体、钢铁及各类科技材料的整合，如图 5-48 所示。它的外形可以类似于人或者动物，甚至可以用奇幻生物造型为设计原型。在设计的过程中所选用的细节零配件对于机器人来说是很重要的。通过参考大量真实世界的机械设备构造，才能

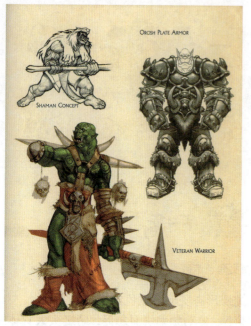

图 5-46　游戏《World of Warcraft》角色设计　　　　图 5-47　电影《阿凡达》

设计出感觉真实的机械造型。同时，设计时还应通过机器人身上的组装或是携带的装置与工具，来表现出它们的特质是灵活的还是笨拙的，是建设性的还是毁灭性的。

图 5-48　各类机器人形态

各类机器人动漫造型在很多的动漫作品中占有重要地位,纯粹以机器人为动漫造型的动画作品深受人们喜爱,如动画《变形金刚》(图 5-49)和电影《变形金刚》(图 5-50)中变形金刚的造型及很多科幻影片中的机器人形象,都为作品增色不少。

图 5-49　动画《变形金刚》

图 5-50　电影《变形金刚》

5.5.2　奇幻类生物角色

在奇幻艺术的世界里,各种奇特的生物造型为整个故事添加了神秘恐怖的色彩。从天使到恶魔,从东方的龙到西方的类人生物、妖怪、精灵、人工生命体、怪物等,在动漫造型设计中,人们创造了一个又一个不存在的"奇迹"。然而,在设计过程中,人们对于各种奇幻生物形象的设计也不能脱离造型手段的基本规律。在设计时,可以将存在于地球上的任何物品用作人物身上的材料。如将各种造型、各种材料一一分解为部件,然后通过分析其属性,重新排列组合成新的生命体,或者不断地变化某种局部形态,而后逐渐叠加合并为新的奇幻生物,可以产生诸多奇妙的奇幻形态,如图 5-51 所示。

图 5-51　奇幻生物角色设计

各种各样的奇幻生物的原形可以是动物、植物、昆虫、人或者根本不存在的虚拟形态,但设计和造型规律的基本点应该是符合人类的视觉习惯。

第 6 章
动画影片的场景设计

 学习目标

本单元要求学习者掌握以下技能:
- 了解动画影片场景的概念
- 了解场景设计在动画影片中的意义和作用
- 掌握场景设计的创作方法
- 了解道具的概念及作用
- 掌握道具设计的要点

6.1 场景设计的基本原则

6.1.1 场景设计概述

1. 场景的概念

动画影片作品既可以是写实的,也可以是充满想象的艺术作品,虽然很多时候让观众难忘的是一个个鲜活的角色,但是这些角色无一不是出现在场景中的。那么,这些游戏动画中的场景是如何构成的呢?场景的设计要素和原则又指哪一些?场景设计中的任何问题都是围绕着它的基本概念展开的。

场景的基本概念是指展开动画剧情单元场次特点的空间环境;是全片总体空间环境重要的组成部分。"环境"的概念范畴可以涵括剧本所涉及的时代、社会背景和自然环境;是人物角色思想感情的陪衬。而场景设计是指动漫游戏中除角色造型以外的环境空间设计。

动画影片作品中的场景即主体所处的环境,包括背景和道具。场景营造气氛、增强节目的艺术效果和感染力,对全片最终风格有着举足轻重的作用。

设计场景不仅要有丰富的生活积累和生活素材,更要有坚实的绘画基础和创作能力。这些专业素养直接影响到塑造影片的故事主题、构图、造型、风格、节奏等视觉效果,也是形成作品独特风格的必备条件。

2. 场景的主要特征

场景设计根据所包容的画面范围,分全景设计和近景设计;内景、外景和内外结合景。一般来讲,构图表达越全面,则越应采用全景设计;相反,表达得越具体,则越应采用近景设计。全景在视觉效果上节奏慢,而近景的视觉节奏则较快。

而场景的主要特征在画面中的体现可以归纳为时代性、社会环境性、生活环境性、幻想性。

（1）时代性

如游戏《三国志》的场景图（图 6-1），以三国时代的城市为背景，凸显了时代性。

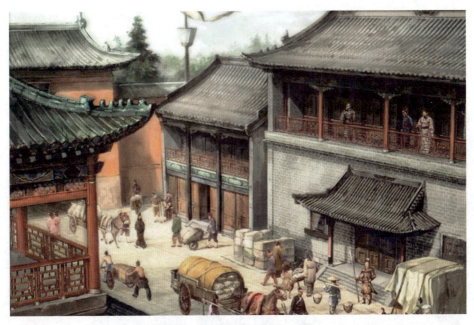

图 6-1　游戏《三国志》场景

（2）社会环境性

如《再见萤火虫》（图 6-2）中的场景表现了战乱时期日本社会环境。

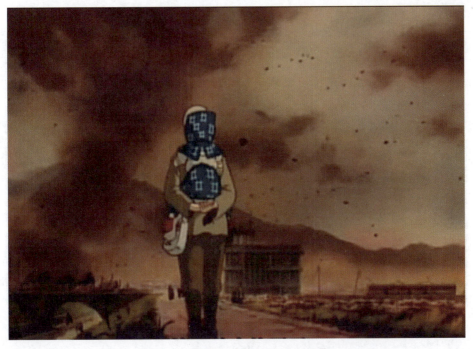

图 6-2　动画片《再见萤火虫》场景

（3）生活环境性

如《爆炸头星球》（图 6-3）中的街景。

图 6-3　动画片《爆炸头星球》场景

（4）幻想性

如电影《阿凡达》（图 6-4）中的科幻场景。

图 6-4　电影《阿凡达》场景

6.1.2 场景设计的意义作用

1. 场景存在的最基本意义——交代时空关系

场景设计在游戏、动画影片中提供了角色表演的特定时间与空间的舞台。场景的设计对整部动画的设计风格、镜头画面、角色塑造、情绪氛围、社会空间、物质空间都有很大的影响。

场景设计是动漫作品及游戏作品构成中重要的组成部分。在游戏动画作品的播放过程中，可以看到场景不停切换，场景在一部作品中最重要、最基本的意义就是交代着时空关系，而不至于让观众的视觉和思维上产生混乱。好的场景设计可以提升动画影片的美感、强化渲染主题，它能够使动画影片的渲染效果更加饱满。如在宫崎骏吉卜力工作室的作品《借物小人》（图6-5）中出现的阿莉埃蒂的家，以及少年翔的家。

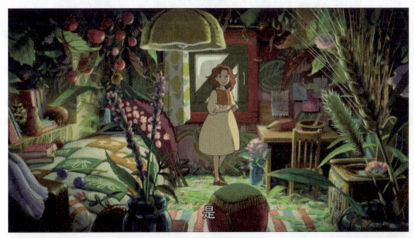

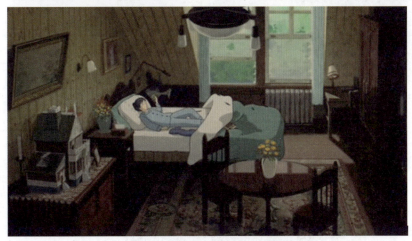

图 6-5 动画片《借物小人》场景

2. 场景设计的空间类型

动画影片的主体是动画角色，场景就是围绕在角色周围，与角色有关系的所有景物，即角色所处的生活场所、社会环境、自然环境及历史环境，都是场景设计的范围。它并不是单纯的环境艺术设计，也不是单独的背景描绘，它是依据影片的剧本、人物、特定的时间线索

来进行的有高度创造性的艺术创作。所以,从广义上来说,场景设计涵括了除人物角色外的一切物的造型设计,既有物质空间的设计,也包括了心理抽象空间的设计。

(1)物质空间

物质空间指人物生存和活动的空间,是由天然的、人造的景和物构成具象的可视的环境形象。它应符合剧情内容,角色、服装、道具的设计体现时代特征、地域特征、历史时代风貌、民族文化特点、人物特性,交代故事发生、发展地点和时间。

如《猫汤》中的猫家的场景,无论是家具的摆设还是角色服装的设计,都具有浓郁的日本民族风情,如图6-6所示。

图6-6 动画片《猫汤》场景

(2)心理抽象空间

物质空间中的很多造型因素构成情调氛围,使观众产生了联想,主动构造出另一个完整的空间环境形象,触动人们的感性抽象思维空间,使观众停留在自己的观看情绪中,从而与作者产生共鸣。

同样是《猫汤》中的场景,猫弟在夜晚寻找姐姐的灵魂,舞台式的背景设计使猫弟的身影显得更加无助,如图6-7所示。

图6-7 动画片《猫汤》场景

3. 场景设计在动画影片中的作用

场景设计不但影响着角色与剧情,而且影响着影视动画的欣赏。动画片给观众带来的感受是动画片中多种元素综合产生的,它让观众随着剧情的发展而紧张、忧伤、欣喜、兴奋,在欣赏过程中,观众最直接感受到的还是场景设计所传达出来的复杂情绪。场景设计对动画中的场面施加主观影响,通过色彩、构图、光影等设计手法来强化影视动画的视觉表现,所以它存在的意义是非常重大的。场景设计的作用最主要体现在以下四点:

(1) 渲染氛围

根据剧本的要求,往往需要场景营造出某种特定的气氛效果和情绪基调。这也是场景设计不同于环艺设计之处。场景设计要从剧情出发,从角色出发。从色调的角度来分析,在彩色画面中,色彩的配置和色块的面积是相当重要的。部分导演总是以一种颜色作为主要基调,使整个电影画面呈现出具有一定意义的色彩倾向性。如蒂姆·波顿把黑色调的作用发挥得淋漓尽致。

动画片《再见萤火虫》(图 6-8)描写了父母双亡的兄妹二人清太和节子在战乱中艰难求生的悲伤故事。开篇出现了清太在火车站奄奄一息的画面,昏暗的光线下他倚靠着一根柱子,显得特别的孤单。

图 6-8 动画片《再见萤火虫》场景

动画片《圣诞夜惊魂》中人物造型与场景均采用黑色设计,如图 6-9 所示。主人公杰克身穿黑色礼服,细长的身躯,上面的头颅是白色,但是嘴巴和眼睛周围是黑色,形成了黑白分明的色彩对比效果。片中其余人物与场景也几乎都以黑色为主要色彩,其中不乏用绿红黄的颜色点缀,但仍然可以清晰地看到黑色调的恐怖视觉冲击力,一方面烘托着独特的压抑氛围,另一方面则用颜色本身的心理感受影响观众。

(2) 刻画角色

角色与场景的关系是不可分割的,相互依存的关系,是典型性格和典型环境的关系。典型的场景环境应为塑造角色性格提供客观条件。场景刻画角色首先应从角色个性出发,确定场景的特征,运用多种造型元素和多种方式,形成场景形象,直接、正面地表露性格、突出个

性。然后通过对比中找到差异，从而形成鲜明的个性特征，强化突出所表现的内容。图 6-10 是动画片《狮子王》中的场景，其很好地烘托了角色的个性与情绪。

图 6-9 动画片《圣诞夜惊魂》的角色造型与场景

图 6-10 动画片《狮子王》的场景

影片中场景对角色心理和情绪的烘托靠多种造型元素和多种方式的综合作用。色彩、光影及镜头角度等都是形成角色心理空间的重要手段。

（3）支撑动作

动作是角色内心活动的外部表现，是角色在周围环境或角色之间关系的矛盾冲突中产生的心理活动的反映。场景与角色动作的关系十分密切，场景是根据角色的行为而周密设计的。角色的动作离不开场面调度，通过镜头在场景中完成对角色动作、行为路线、位置和角色关

系的处理。

　　场景的结构形式，场景空间的容量、尺度、分隔，场景内的道具陈设等都关系到角色动作和镜头调度的完成。例如，动画片《千与千寻》中千寻与白龙飞翔的场景（图6-11），采用了鸟瞰镜头，突出了空间感。

图6-11　动画片《千与千寻》场景

（4）隐喻情感

　　场景的隐喻功能在动画影片中应用得很少，但其是场景的形式功能之一，也必须对其有所了解。场景隐喻，顾名思义，就是一种潜移默化的视觉象征，通过造型传达出深化主题的内在含义。

　　例如，吉卜力工作室的作品《幽灵公主》中，全片主题故事围绕探讨对环境的破坏和人是否能够与自然真正和平共处等问题而展开，其中森林的场景反复出现，是典型的隐喻功能的表现，如图6-12所示。

图6-12　动画片《幽灵公主》场景

6.1.3 场景的特性

1. 时间性

动画造型是时间和空间共存共容的时空艺术,时间与空间是相互依存的关系。时间因素是永远不会从动画中消失的,动画艺术创作积累了形式多样的时间处理手段,如时间的压缩、延伸、变形,甚至停滞等。

绘画与漫画中所表现的空间形象是瞬间的、凝固的,不可能有时间的延续过程,是固定的镜头、停止的动作。而在动画中,时间可以是发展的、移动的,它是通过空间和时间表现形象的艺术。

动画中的时间可以分为播放时间、故事时间、叙述时间。播放时间为片长,如 5 分钟、10 分钟、20 分钟等,电影动画片在 90 分钟左右。故事时间是指影片中故事展开的实际的、直接的时间,包括角色活动过程时间、动作时间、交代情节所需要客观时间等。叙述时间是指动画中用视听语言对影片内容进行交代描述,表现画面所需要的时间。场景在表现叙事时间的变迁上,可以起到非常重要的作用。例如表现一天中时间的流逝,可以通过表现一个户外的场景来实现,光线从清新到鲜艳,再变昏暗,最后太阳下山变成黑夜。这样就以最简单、最快捷的方式展现出了时间的变化。图 6-13 所示为动画片《千与千寻》场景切换,反映了时间的变化。

动画叙述时间可以成为一种表现手段,成为假定时间,成为一种主观化的时间,如动画影片时间的扩延、压缩、颠倒、停滞等方法使动画的时间有很大自由度。

2. 运动性

动画是运动的绘画,是连续的艺术。时间因素、运动和空间因素是它的基本特征,在时间流动的过程中展现空间造型。运动是动画画面最本质的特征,是动画存在的意义。

动画中的运动主要表现在两个方面:一是指空间中的角色和物体的运动,以及由于物体不同速度的移动引起的位移和变形。二是指镜头的各种运动方式,如推、拉、摇、移、升、降等,以及镜头画面的景别、角度、构图的变化形成的运动。场景设计必须要具有最大限度的适应性和能动性,创作出完美的运动空间。

例如,在动画片《千与千寻》中,千寻在峭壁上奔跑的场景,通过镜头角度变化就能把观众的思维和情绪带动起来,这与漫画中所展现的方式不一样,动画场景的切换更能使人身临其境,如图 6-14 所示。

图 6-13 动画片《千与千寻》场景

图 6-14 动画片《千与千寻》场景

6.2 场景设计的创作方法

6.2.1 场景设计的构思准备

1. 场景设计的准备工作

作为一个场景设计师,首先要熟读剧本,掌握故事情节的起伏及故事的发展脉络,表现出作品所处的时代、地域、个性及人物的生活环境,分清主要场景与次要场景关系。设计师要构思一切可利用的素材、资料,把视觉物体形象化,运用空间典型化;增强形式感,组织构成,突出镜头的冲击力;更要表现风格特色,营造空间气氛、烘托主题,要用不同视点、角度表现主体环境,突出艺术魅力。

然后确定构图形式、物件摆放位置和角度,分清近、中、远景深的透视变化;突出主体,注意细节刻画;明确角色活动空间,前层的利用很重要,能增强镜头感及角度变化、起始变化、镜头变化、横移变化;绘制色彩气氛图,统一环境色调风格。

设计师应该做到:

① 确定动画的整体风格。风格是个性的体现,是作品艺术的表现形式和灵魂,失去了风格也就失去了艺术价值。

② 确定基本原则性因素。基本原则性因素是指在动画中故事所赖以生存的世界中,原则上需要的一些因素,如星球、天气气候。这就要求整部作品的环境性质要相互协调,设计时要考虑到气候带来的植被的变化。场景地形的设计也需要遵照地理科学来设计,尽管魔幻世界可以逾越这些规则,但是也有它们自己的基本原则,如昼夜的变化、建筑的样式等,这就需要设计师在构思阶段就必须确定下来。

2. 动画场景设计的构思过程

场景设计是为游戏或动漫作品服务的,是为展现故事情节,完成戏剧冲突,刻画人物性格服务的时空造型艺术。游戏场景是游戏互动的主要内容,场景设计的优劣不但制约着镜头画面表现,影响着剧情发展,还会影响到对整个游戏的欣赏和评价。

（1）把握作品主题与基调

统观全局的设计观念就是指整体造型意识，即动画影片总体的、统一的创作观念。包括艺术空间的整体统一、时空的连续性场景、角色的风格统一，整体风格与表现主题融合一体。

设计动画影片场景需要从宏观上把握动画影片的场景造型，要有驾驭整个作品的主体意识。场景总体设计的切入点在于把握整个动漫作品的主题；场景的总体设计必须围绕主题进行；主题反映于场景的视觉形象中。正确完整的思维方式应该是：整体构思—局部构成—总体归纳。也就是先有一个整体的思路，再进行每个局部的设计，然后进行总体的归纳整理。具体的做法就是从调度着手，充分考虑场面的调度，以动作为依据，强调造型的意识，以造型的表意性、叙事性取代说明性。要表现场景的视觉形象，就是要找出动漫作品的艺术基调。基调就好似音乐的主旋律，无论乐章如何变化，总会有一个基本情调，或欢乐，或悲壮，或庄严，或诙谐等。而基调就是通过动漫游戏中角色的造型、色彩、故事的节奏及独特的场景设计等表现出的一种特有风格。

例如，同样是吉卜力工作室的动画出品，《魔女宅急便》和《再见萤火虫》两部动画影片的场景设计在色调、构图、风格上就展现了完全不同的基调，这些都是根据它们各自的主题曲设计的，如图 6-15 所示。

图 6-15　动画片《魔女宅急便》与《再见萤火虫》场景

（2）探索适当的造型形式

一部优秀的动画影片，应该是内容与形式的完美结合。造型形式，特别是场景的造型形式，是体现影片整体形式风格、艺术追求的重要因素。场景的造型形式直接体现出影片整体空间结构、色彩结构、绘画风格，设计者应努力探求影片整体与局部、局部与局部之间的关系，形成影片造型形式的基本风格。

除了日韩动漫，美国的动画创作了许多成功的具有独特造型风格的动画影片。例如迪斯尼早期的影片《白雪公主》，场景及人物造型采取了圆润柔和的造型形式，非常可爱温馨，"圆弧"线条的造型形式也成为当时以《白雪公主》《米老鼠与唐老鸭》等为代表的动画作品普遍采用的风格，如图 6-16 所示。

随着迪斯尼动画向全世界领域的扩展，动画片的取材和造型风格吸纳了许多异域文化。如《花木兰》，影片中采用了大量的中国绘画造型元素，还增加了水墨画的技法，因此大大增加了绘画性的特点，异域风格也吸引了更多的观众，如图 6-17 所示。

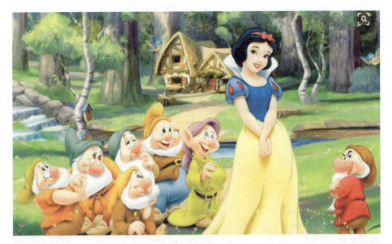

图 6-16 动画片《白雪公主》场景

图 6-17 动画片《花木兰》场景

但是随着时代的变迁,数字技术的应用和创作观念、审美观念的改变,写实甚至是超写实的场景及任务造型成为创作的主流。如《最终幻想》,利用三维动画原则设计出来的场景更加烘托了科幻世界的真实感,如图 6-18 所示。

图 6-18 《最终幻想》场景

（3）设想恰当的气氛

场景还担任着营造某种特定的气氛效果和情绪基调的任务。动画影片的场景设计也是一种艺术表现，气氛的营造是动画影片场景设计的第一位。首先，不同的环境、气候和色彩能给用户带来不同的感受；其次是真实感的实现，如年代、地域、气候、风俗习惯等，建造出它自身的小世界；最后就是要在真实与夸张之中找到统一、平衡。好的气氛营造、真实感和适当的取舍夸张，构成了动画影片的世界观。

6.2.2 场景设计的风格确定

1. 场景的风格分类

游戏世界场景是一款游戏的重要因素。它是所有游戏元素的载体，是玩家游戏的平台，世界场景与背景的完美融合会给其他策划者带来无与伦比的便利性。而决定场景需要进行很多的工作，首先必须确定这部游戏的风格。风格在很多情况下是由策划者决定，而场景设计师在设计场景风格时必须先参考两者的要求，在场景上予以配合。例如，唯美风格、写实风格、卡通风格等，在场景上的支持则各有不同，这都需要场景设计师对场景风格的把握和经验的积累。当然，各个游戏的背景需求也是不能忽略的。

场景风格由故事（情节）、角色（人物）、场景（环境）三大要素组成。场景的表现风格样式因题材的多样而丰富多彩，其中最为常见的是写实风格、装饰风格与幻想风格，我们且把其他的风格统称为综合风格。写实风格画面效果精细、丰富，具有质感，给人一种身临其境的感受，具有强烈的真实感和亲和力，符合大多数观众的欣赏趣味和习惯。写实风格要虑历史的真实、时代的要求和地域的特色，场景中所涉及的自然属性的材料和质地都要遵循一定的自然法则。装饰风格就是将生活中物象的自然形体和复杂的颜色进行一定的概括和规则化、秩序化，是对物象的形、色、基本规律进行提炼、概括，依据资料和各种参考完善制作场景。幻想风格是非现实的，超乎人们日常生活的常规视觉与想象的场景，形式造型极其大胆、夸张，色彩新奇，超出人们常规心理和欣赏习惯。

（1）写实风格

1）写实风格场景遵循的原则。

① 造型样式：考虑历史的真实性、时代的要求和地域的特色。

② 光影关系：符合科学和自然的光学规律，并且要符合自然中物体被光照射后所产生的投影效果和投影角度。

③ 色彩规律：符合色彩原理，采用光色条件下物象色调的色彩形式。

2）写实风格场景的特点：

① 具有强烈的真实感和亲和力，符合大多数观众的欣赏趣味和习惯。

② 画面效果精细、丰富，具有质感，给人一种身临其境的感受。

图6-19是新海诚导演的动画影片截图与真实街道照片对比，场景真实细腻，使人身临其境。

（2）装饰风格

装饰风格就是将生活中物象的自然形体和复杂的颜色进行一定的概括和规则化、秩序化。

图 6-19　新海诚导演的动画影片截图与真实街道照片对比

1）装饰风格场景遵循的原则。

① 秩序性：将生活中的随意形体经过删减、概括、归纳、夸张，去粗取精，得到具有一定秩序感的形体。

② 主观装饰性：对场景中的装饰因素概括并强化。

2）装饰风格场景的特点。

① 大块的装饰效果更能突出主题和主角。

② 一般主题简单，内容单纯。

如《大闹天宫》吸收了传统的敦煌壁画的色彩（图 6-20），《金色的海螺》采用了传统的中国皮影戏造型特色（图 6-21），使整部动画风格独树一帜。

图 6-20 动画片《大闹天宫》场景

图 6-21 动画片《金色的海螺》场景

（3）幻想风格

非现实的，超乎人们日常生活的常规视觉与想象的场景。

幻想风格特点：

① 形式造型极其大胆、夸张，超乎常规想象。

② 色彩新奇，超出人们常规心理和欣赏习惯。

图 6-22 动画片《猫汤》的幻想风格场景，大胆、夸张，天马行空。

2. 艺术风格的确定

一部动画作品采用什么风格的场景，对作品最终风格形成起着决定性的作用。一个优秀的场景设计师，对场景氛围、建筑风格、场景结构要有很强的理解力和驾驭能力。例如，唯美风格、写实风格、卡通风格等作品在场景的支持上各有不同，这都需要场景设计师对场景风格进行准确把握。当然，各个游戏的背景需求也是不能忽略的。风格的确立有两个基本依据：一是剧本本身的内容和题材，二是主创人员和投资商的审美取向，形式要为题材和故事服务。图 6-23 是动画片《爆炸头星球》的室外场景风格设定，采用卡通风格。

第 6 章　动画影片的场景设计

图 6-22　动画片《猫汤》场景

图 6-23　动画片《爆炸头星球》的室外场景

6.2.3 场景设计的构成表现

1. 场景的构成因素

可以把宇宙间千变万化有形的事物造型解构成点、线、面、体、空间这五种基本的构成要素。

（1）点

点在几何学上或在造型学上最根本的特点就是"确定位置"。

如果在视野中只有一个点，视觉就会全部集中在它上面；如果有两个同样的点存在，视线便会往返于两点之间，形成一段心理上无形的线；如有三个点存在，视线便将此三点连接为一个虚构的三角形；如果有无数的点同时存在，视线便产生复杂的相互连接，从而构成一个虚面，如图6-24所示。

图 6-24　动画片《悬崖上的金鱼姬》场景

（2）线

线在几何学上的定义是点移动的轨迹，只具有位置和长度，而不具有宽度和厚度。线虽然是以长度的表现为主要特征，但只要它的粗细限定在必要的范围内，并且与其他视觉要素比较仍能显示出充分的连续性，都可以称为线。

在造型中，有两种线存在：一种是直观的线，明确地存在于造型形体表面、在面与面相交的部位、在单一面的边缘处，将形体完整地勾勒出来。另一种是非直观线，它仅指两个面的相交处、立体形的转折及色彩交接处，并没有明确的线存在，只具有一种线的位置感觉。

线条的造型意义：粗线让人感觉坚强有力，细线则让人觉得纤细或有神经质。

线能够决定形的方向，并且能将轻浅的物象浓重地表现出来，如图6-25所示。

此外，线可以形成形体的骨架，成为结构体本身。线可以成为形体的轮廓而将形体从外界分离出来。线具有速度感，也可以表现动态。

（3）面

面在几何学上的定义是线的移动轨迹，同时也是立体的界限或交叉。

在造型上，面是一种形，是由长度和宽度共同构成的二维空间。正方形的特质是垂直与水平，三角形的特质是倾斜与角度，圆形的特质是循环与曲线。面的种类很多，决定其面貌的主要因素是"外轮廓线"，如图6-26所示。

图 6-25 动画片《千与千寻》场景

图 6-26 动画片《爆炸头星球》场景

（4）体

体在几何学上是面的移动轨迹。

在造型上，体被理解为一种由长度、宽度和高度共同构成的三维空间。体的存在特征在于其所具有的面积、重量和容量的共同关系。以构成的形态区分，体可分为半立体、点立体、线立体、面立体和块立体等多种主要类型。

半立体以平面为基础而将其他部分空间立体化。点立体即是以点的形态在空间所产生的视觉凝聚的形体，如灯泡、气球、石头等。线立体是以线的形态在空间中构成形体，如旗杆、铁管等。面立体是以平面形态在空间中构成的形体，如门、桌面。所谓块立体式，是以三维的形态在空间构成的完全封闭的立体形，如图 6-27 所示。

半立体的主要特征在于平面凹凸的层次感和各种不同变化的光影效果。点立体富有玲珑活泼的效果，线立体富有穿透性的深度感，面立体有分离空间的效果，块立体有厚实浑重的效果。

图 6-27　动画片《爆炸头星球》场景

（5）空间

形与形之间所包围的空气形成空间的"形"。场景空间的分类则包括了内景与外景。在场景结构形体中，被封闭在形体内部的空间为内景。如房间内、山洞内、隧道内等。内景较小、较封闭，如图 6-28 所示。

图 6-28　场景内景

在场景结构形体中，被隔离在形体外部的一切宇宙空间为外景。外景较大、较开阔，如图 6-29 所示。

图 6-29 场景外景

2. 动画场景中空间的表现

（1）场景空间构成

① 单一空间。

最简单的结构空间可以是两面墙、三面墙，甚至是四面墙，可利用的角度很少，但可以造成一种压抑、封闭的空间感。但如果面积很大，也可以产生空旷、宏伟的感觉，如大殿、厂房。如图 6-30 所示。

图 6-30 动画片《爆炸头星球》

② 纵向多层次空间。

纵深方向多层次的场景主要为适应移动镜头的需要，如图 6-31 所示。

图 6-31 动画片《爆炸头星球》

③ 横向排列空间。

横向排列空间是由若干并列空间相连接、排列而形成的直线形或曲线形的组合。镜头沿着线形轨迹移动,形成摇移运动效果,如图 6-32 所示。

图 6-32 动画片《爆炸头星球》

（2）塑造场景空间的方法

空间大致分为两类：物理空间和心理空间。物理空间是实体所限定的空间。心理空间是实际不存在但能感受到的空间。心理空间即空间感，其本质是实体向周围的扩张，这是人类知觉的实际效果，也就是常说的空间张力。

创造空间感的方法如下：

① 利用引力感。当两个以上的形体同时存在时，其相互间会产生关联并产生作用力，准确利用可产生不同的空间效果，如图6-33中的《借物少女》场景所示。

图6-33　动画片《借物少女》场景

② 强化景深。景深就是镜头焦点范围的前后景之间的距离。通过景深的调节可以加强场景的深度，有效扩大场景的空间感，如图6-34所示。

图6-34　动画场景

③ 利用遮挡（前景的应用）。物体的相互遮挡是单眼或双眼判断物体前后关系的重要条件，如果一个物体部分地被另一个物体遮盖了，那么前面物体被知觉认定为近些。当镜头在运动时或对象在运动时，遮挡的改变使人们更容易判断物体的前后关系，如图6-35所示。

图 6-35 动画《天空之城》场景

④ 利用光影、阴影。光影、阴影不但是塑造距离和深度感觉的手段，也是构成立体感的重要手段。场景中的明暗、光亮或阴影的分布是产生空间感的一个重要因素。

⑤ 多方向、多层次。为避免场景封闭造成的拥堵感，应有意地增加主场景中多方向的通透的空间效果，使主场景空间产生向四面八方的扩张感，让观众产生主场景空间之外还有空间的暗示，从而强化场景层次感和运动感。同时增加场景垂直结构层次，产生结构上的落差感，丰富场景的变化，如图 6-36 所示。

图 6-36 动画《天空之城》场景

3. 场景设计的细节

细节在场景设计中是必不可少的，有时甚至起到画龙点睛的作用。在一部好的动画中，丰富、贴切的细节能更好地推动和辅助情节发展。

通过角色生活环境中的细节，如卧室的布置、衣服的纹饰等，可以推测出其生活习惯和社会地位，如图 6-37 所示。因此，在对场景细节设计之前，对剧本角色的深入分析无疑是至关重要的。当然，进行细节处理时，在场景中同时要考虑到镜头的时间和大小的问题，并非是一味地追求复杂。

图 6-37　动画片《爆炸头星球》

4. 场景设计中的构图处理

构图是视觉艺术中的一个术语，在游戏动画场景设计中，构图是指根据剧本的主题基调、作品的整体风格，选取适当的道具、环境等，把这些要表现的形象按照一定的法则适当地组织起来，从而呈现给观众一个完整的画面。合理的构图使人感到和谐，特殊、夸张的构图使人的视觉受到冲击，采用不同形式的构图可以塑造不同的效果。游戏动画设计中常见的构图形式有以下几种。

（1）对称均衡式（图 6-38）；

（2）单纯齐一式（图 6-39）；

（3）调和对比式（图 6-40）。

6.2.4　场景设计中的透视原则

在游戏动画场景中，要设计出让观众身临其境的画面，有一个原则是必须遵守：透视原则。透视在绘画上是指一种在二维平面上绘制出三维空间的方法。准确地使用透视规律，可以在平面上再现空间立体感，使场景显得更加真实。传统的透视法主要有一点透视（平行透视）、两点透视（成角透视）、三点透视（多点透视）。

1. 一点透视

一点透视又叫平行透视。物体有一个面始终与视点平行，与视点平行的面的四边称为原线，由原线向消失点连接产生的线叫变线，也叫透视线。一点透视只有一个消失点，如图 6-41 所示。室内透视一般采用一点透视。

图6-38 动画片《千与千寻》场景

图6-39 动画片《借物少女》场景

图6-40 动画片《借物少女》场景

图 6-41　一点透视场景

2. 两点透视

两点透视又叫成角透视。物体没有一个面与视点平行,且有两个消失点,这两个消失点必须在同一视平线上,其高度线与视平线垂直。两点透视通常用来表现室外建筑,如图 6-42 所示。

图 6-42　两点透视场景

确定两端消失点的位置和物体的实际高度线,然后根据实际高度线从两端分别向消失点拉出透视线。在应用两点透视原理时,当物体尽头太远而无法将它们显示在画面内时,可以将消失点移到画面之外。

3. 三点透视

三点透视中的物体没有一个面与视线平行或垂直,有三个消失点。原物体的横向透视线向两边的消失点延伸,纵向透视线向上方或下方的消失点延伸,一般用于绘制鸟瞰图和仰视图,如图 6-43 所示。

表现强烈的透视效果和宏大的场景要用到三点透视。三点透视能突出场景的复杂性,强化画面效果。三点透视的三个消失点有时无法标记在画面上,因此画面上物体的透视关系较难掌握,只有在熟练掌握了前两种透视方法后,才能把握好三点透视的画法。

图 6-43　三点透视场景

6.2.5　场景设计中的色彩应用

1. 色彩原理及功能

色彩是刺激人类视觉感官的第一要素，同时它也是造型语言的最重要的表现手段。游戏及动画影片作品镜头画面中的色彩表现与绘画的色彩创作规律相同，也必须依靠基本的色彩原理。

（1）造型色彩的分类

建筑色彩：建筑主体的固有色。

道具色彩：道具、装饰物的固有色。

环境效果色：在光影及其他环境条件下的色彩（火灾、地震、水灾、战争等）。

主观色彩：对于情绪、情调、心理的主观表现。

（2）色彩表现的功能

认知识别：在影片中，角色、物象被认知识别，除了靠名称、形状等，色彩也是重要的识别手段，并且颜色要比名称更生动、更直接，要比形状更明确、更清晰。

刻画描写：色彩对于人物的性格、情绪的刻画描写功能在影视作品显而易见。在对人物性格、情绪的刻画上，色彩起到了重要的作用，使场景的情绪内容具体化、形象化，随着人物情绪的起伏，光线、色调起了非常重要的作用，刻画了人物，升华了主题。

象征隐喻：色彩的象征在影片中应用得并不多，是指色彩本身及色彩构成产生具有特定内涵和指示意义的象征、隐喻效果。

2. 场景的色彩应用引起的视、知觉感受

动画场景色彩方案的实现是建立在色彩的情感象征意义与色彩对比及色彩调和基础上的。不同的色彩运用产生不同的色相、明度和纯度差别，既丰富了画面色彩，也增加了画面层次，它是处理画面造型、烘托气氛、表达情感、寓意象征、反映创作意图的重要手段。

设计师和色彩师在场景设计中可以应用色彩心理学的原理知识，利用色彩烘托作品的感情基调。每种颜色都具有特定的情感象征，比如黑色象征执着、刚毅的情感，红色代表生命的激情与反抗的情绪。

另外，色彩方案可以使用色彩对比，从而使其中的某些颜色凸显出来，引起观者的情感

注意。各种色彩的恰当运用能给观众带来视觉上的美感和心理情感上的冲击。色彩是表达浓烈感情最有效的无声语言。色彩的基调、变化往往是剧情、感情产生张力的有效手段。

6.3 道具设计

6.3.1 道具的概念及作用

1. 道具的概念

道具是电影中的一种重要造型，是与"电影场景和剧情人物"有关的一切物件的总称。简单来说，道具就是动画作品中人物动作经常使用和陈列摆设的物件，如汽车、手表、眼镜等。依照道具在动画中的功能来划分，主要有陈设道具、贴身道具等。

2. 道具的作用

道具在动漫作品中起着举足轻重的作用，它不仅是环境造型的重要组成部分，也是场景设计的重要造型元素，它还与场景在环境中的造型形象、气氛、空间层次、效果及色调的构成密不可分。在动漫作品中的道具，除了具有交代故事背景、推动情节发展、渲染影片和辅助表演的作用外，对刻画人物的性格、表现人物情绪等也发挥着重大的作用。

（1）表现故事背景

道具是刻画角色形象存在的具体条件，如交代故事发生的时间、地点、季节、气候、环境等。同时，道具是理解人物形象的线索，不管角色是处于工作环境、家庭环境，还是娱乐环境等。例如动画片《再见萤火虫》，从无处不在的飞机、四处弥漫的硝烟火光中便可看出兄妹俩当时的生活状况和战乱的时代背景，如图 6-44 所示。

图 6-44 动画片《再见萤火虫》场景

（2）推动故事情节

有的道具虽然体积小，但是它对剧情的推动作用却是不容忽视的。它与故事的发展或角色的命运密切相关。例如，《神奇宝贝》中的宝贝球自始至终都出现在每集动画中，如图 6-45 所示。

图 6-45　动画片《神奇宝贝》海报

（3）渲染环境气氛

道具使用得当，便能起到很好的烘托气氛的效果。如《千与千寻》中农场小屋环境，如图 6-46 所示。

图 6-46　动画片《千与千寻》中农场小屋环境

（4）刻画人物性格

道具与角色之间有着非常密切的联系，它们起到了强化角色的性格和形体特征的效果，展现了角色的身份和地位、情趣和爱好，有力地烘托了角色，增加了角色的感染力，如《千与千寻》中的人物"汤婆婆"，如图 6-47 所示。

道具是动画作品中不可忽略的一部分，它是一个独立的体系，但并不代表它就是孤立于动画作品其他部分而存在的。动画造型是一个完整的系统工程，道具是其中一个重要的单元，道具的设计不应该也不能和场景设计、人物造型设计分离开来，而是必须遵循相互联系、从整体到局部的原则。

第 6 章 动画影片的场景设计

图 6-47 动画片《千与千寻》中的人物"汤婆婆"

6.3.2 道具设计的要点

1. 道具应与作品的整体风格相一致

设计道具时，应该考虑到风格是否吻合，并随着作品的整体风格做出相应的变化。如果作品为夸张风格，那么道具的设计就应该适当夸张。不统一的绘画设计风格会使整部片子在视觉和思维上产生不和谐感。例如，《哆啦 A 梦》中的道具，普遍为圆润可爱的简单造型，这样的设计也是因为与这部作品设定的风格基调有关。因此设计的道具均是比较圆润简单的，同时也显得可爱轻松，如图 6-48 所示。

图 6-48 动画片《哆啦 A 梦》中的道具

2. 道具应与角色造型风格相一致

传统的二维手绘制作模式下，角色造型与角色所配备的道具通常是由同一个人一次性完成的，很自然地能够做到二者风格的统一。不过，在使用计算机制作动画的模式下，则需要注意，因为角色造型与道具设计可能由不同的人员来完成，这样道具设计师在着手设计道具时就必须事先考虑好角色造型是写实的还是夸张变形的，等等。

3. 道具应与角色的个性塑造要求相吻合

道具是角色性格特征的表现，因为道具设计必须跟着角色走，角色鲜明的个性在道具设计上也要有充分的体现。例如，中立、正面、反面人物使用的武器各不相同，反面人物使用的武器有的使用骷髅头，有的使用骨头或者其他更加血腥恐怖的工具，而正面人物则相反。那些邪恶甚至恶心的道具更加能够深化反面角色的个性。例如系列动画片《犬夜叉》中犬夜

叉的武器是其父亲的遗物，无论是造型还是能量上，都带有一种夸张神秘的感觉，如图 6-49 所示。

图 6-49　动画片《犬夜叉》中的人物及武器

4. 道具应与故事情节的发展相一致

在动漫作品中，随着故事情节的变化推移，角色道具也应该随之发生相应的变化，所以在进行道具设计时，应该考虑到这一点。例如，《再见萤火虫》中妈妈送给节子的糖果罐是她最喜欢的东西。从一开始装糖，然后装糖水，再到装萤火虫，一直到最后都在节子的身边。除了功能的转变，糖果罐的外表也从崭新变得磨损破旧，如图 6-50 所示。

图 6-50　动画片《再见萤火虫》中的水果罐

最后，除了上面提到的几点，绘制道具时还需要注意：① 概括和简练，对基本型的概括提炼，突出物体结构、特征。② 适度夸张，夸张是动画造型中最基本的特征之一，过于写实和自然的造型淡而无味，夸张的造型才能吸引眼球。总之，在开始设计道具之前，需要充分了解作品整体的艺术风格、时代背景及角色个性，再根据了解的信息大量收集素材。道具的设计必须从整体着手，必须与影片这个大系统中的不同部门相联系，各部门的设计风格必须融会贯通，切不可孤立地看待道具设计。

第 7 章
动画影片的分镜头脚本设计

 学习目标

本单元要求学习者掌握以下技能：
- 了解动画分镜头的概念
- 了解剧本和文字分镜头的关系
- 掌握动画分镜头设计的原则和方法
- 掌握分镜头画面的构图方式
- 了解动画影片中的视听语言

7.1 动画分镜头概述

镜头是构成视听语言的基本单位，是影视作品表达画面内容的唯一手段。一个镜头是指摄影机连续不断的一次拍摄，代表了一种视线、一种观察事物的角度，人们所看到的事物随着这种角度的变化而变化。因此，电影工作者开始有选择地截取一个个影像的片段，并将它们按照某种逻辑关系排列起来，最终形成完整的影片。镜头的概念使电影彻底脱离了最初的活动照相阶段，从简单的记录生活的工具演变为一门新兴的艺术形式。

镜头是由画面和音响组成的一个信息单位，其职能是提供信息。单个镜头并不能表达明确的观念，镜头与镜头连接后形成的逻辑关系才是视听语言用于表达含义和讲故事的重要手段。

每一个镜头的质量形成一个总体，从而最终影响整个影片的观感。一部优秀的影片必然包含着许多信息丰富、独特准确的镜头。镜头就像建筑用的原材料，精致优良的材料是良好建筑品质的保障。学习和使用视听语言，必须从研究镜头开始。

7.1.1 动画分镜头的概念

动画分镜头又被称为分镜台本或导演剧本，在动画制作过程中是重要的前期设计部分。

动画分镜头是由导演或创作者根据文字剧本绘制的动画各个镜头草图，即是将文字直接转换为视听语言形象的中间媒介，它直观体现了导演的想法和设计风格，是整部动画的蓝图，统领动画的整体效果（图7-1）。

7.1.2 动画分镜头台本概述

影视动画是由一个个场景和一个个镜头组成的。动画导演基于文字剧本，在设计出角色的造型、场景画面等许多方面之后，就得思考更为具体的动画制作计划。其中包括镜头角度、

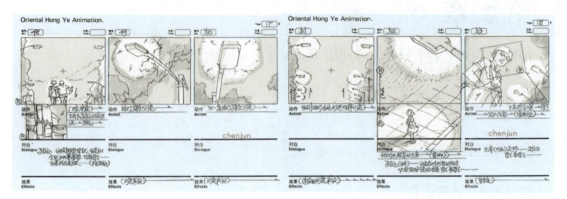

图 7-1 动画分镜头台本

运动方式的选择,以及画面的影调色彩效果等问题。导演要以文字剧本为依据,把画面分镜头台本绘制出来,用以统观整部动画的风格全貌,这就是动画分镜头设计。因此分镜头台本的设计、绘制方式因导演的习惯而不同。

1. 动画分镜头台本

分镜头台本是指在绘制分镜头剧本时,用至少一幅画面来代表一个镜头,并在旁边配有相应的文字说明,为动画将来的具体制作提供指导和参考。

由于动画片种类繁多,每一部动画片在制作的具体细节上可能不大一样,但基本步骤都是一致的,即大体都要经过前期准备、中期制作、后期处理三个阶段。动画的分镜头台本绘制就是前期准备中的一个非常重要的工作。

2. 动画分镜的重要性

分镜在动画制作中起了决定性作用。它处于一个统筹的地位,集提示与依据为一体,为创作人员提供了丰富的想象空间,有利于他们更好地调动思维来实现各自的艺术构思。导演也通过分镜头设计方案的贯彻执行及反馈信息进行修改后再执行,同时它可以用来处理分镜绘制人员在前期绘制过程中出现的失误,例如运镜出现越轴、整体时间的计算误差、镜头之间的衔接不连贯等情况。

原动画的工作也离不开分镜头台本。原画师、动画师都是在仔细阅读分镜头台本,了解全片主题、剧情发展、角色性格及习惯动作、镜头处理等后,再进行工作。同样,在三维动画片的制作中,无论在 Layout 的制作中还是在调节角色动画时,画面分镜头台本也发挥着指导性的作用。

关于配音配乐,配音师需要根据分镜头台本上标记的台词、镜头长度等内容进行先期配音,动画师再根据声音的音轨做动画,人物和声音与口型相匹配,这样动画情节才有更好的衔接。

总而言之,动画的分镜头是动画正式制作前对镜头画面的设计,通过一系列形象化的动作和图像直观地表述着文学剧本。动画分镜头台本不论对中期的制作还是对后期的声画结构、声音创作、画面剪辑、全片长度和经费预算等,都具有十分重要的作用。

3. 动画分镜头台本中的标志

动画分镜头是动画制作中非常重要的前期工作,它直接影响着整部动画的制作,所以动

画分镜头台本需要详细的说明注解，以便更清晰地表述导演的想法和风格。由于信息量庞大，因此分镜头台本中会采用很多标志或字母去代替长段的文字叙述。

分镜头台本中常用的标志如下：
SC（SCENE）场景
BG（BACKGROUND）背景
O.L（OVER LAY）前层
U.L（UNDER LAY）中层间的景
HOOK UP 连景
S/A（SAME AS）兼用
OUT /O.S（OFF SCENE）出画
IN /I.S（IN SCENE）入画
BLUR 模糊
POS（POSITION）位置，定点
CYCLE 反复动作
TR（TRACE）同描
BLK 眨眼
PAN 移动
P.D（PAN DOWN）下移
P.U（PAN UP）上移
FOLLOW PAN 跟移
TRUCK IN（OUT）镜头推入、推出
ZOOM IN（OUT）快速推入（推出）
ZOOM CHART 镜头推拉轨迹
ZOOM LENS 变焦镜头
S.S 画面震动
C.W 顺时针旋转
C.C.W 逆时针旋转
LIFT 倾斜角度
FADE IN（OUT）画面淡入（淡出）
WIPE 划镜
SE 音效
V.O 画外音
EFT（EFFECT）特效

4. 动画画面分镜头台本版式

分镜头稿纸的版式各种各样，不同的只是分镜头稿纸样式的差别，但不外乎横式和竖式两类，一般欧美多为横排（图7-2）、日本多为纵向5格（图7-3）、中式多为纵向4格（图7-4）。

图 7-2　欧式横向分镜纸

图 7-3　日式纵向 5 格分镜纸

图 7-4　中式纵向 4 格分镜纸

7.1.3 分镜台本制作的形式

最常见的动画分镜头台本形式是在分镜纸上用铅笔绘制镜头草图并配合相应的文字说明。有些还会制作彩色版的分镜，突出光影和色彩的应用。

而现在的动画已经是一门非常庞大的艺术，按照它们的应用范畴大致可分为电视动画、剧场版动画、动画广告、实验动画及网络动画五种类型，不同应用类别的动画应用不同的分镜头台本。分镜头设计师掌握这些不同应用类别的动画分镜头台本的特点，便能创作出好的动画作品。

1. 电视动画

电视动画是指在电视上进行连续播映的动画作品，又称为 TV 动画（图 7-5）。其制作量大、人力资金投入少，要做出好的效果是有一定难度的。

电视动画的分镜头设计一般大量使用中近景、中前景，通常采用切镜头这种方式和侧斜拍、正侧拍的拍摄角度。

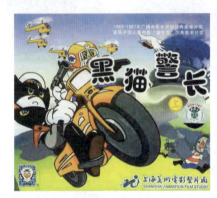

图 7-5　动画片《黑猫警长》《海贼王》

2. 电影动画

电影动画是指在影院公映的动画作品，又称"剧场版"，片长一般为 90 分钟，制作成本普遍高于 TV 动画，画面精度更高，角色动作更流畅，大场景画面更多（图 7-6）。

图 7-6　动画片《天空之城》《花木兰》《玩具总动员》

电影动画有相对充裕的制作时间和资金，所以设计师对镜头的设计自由度较高，可以完成得比较精细。同时，它也要求结构严谨规范，工艺精密。

3. 动画广告

现代广告中经常穿插着一些动画画面，如图 7-7 所示。在表现一些实拍无法完成的画面效果时，就要用动画来完成或两者结合，如广告用的一些动态特效就是采用 3D 动画完成的。与传统广告相比，动画广告更为生动，夸张的艺术风格可以取得更好的商业效果，同时也更具有吸引力。

图 7-7　可口可乐动画广告

4. 实验动画

实验动画通常是用于非商业性的动画作品（图 7-8），因此镜头的设计也就更加随意，追求个人风格及创新的镜头处理。

图 7-8　加拿大实验动画短片《摇椅》

5. 网络动画

网络动画主要是指 Flash 动画（图 7-9）。其相对于传统的二维动画的最大优势就是元件的应用，其表演可以称为皮影风格。Flash 动画要求有效地利用原件，缩短制作周期，多采用平视水平视角，尽量减少大角度的俯视、仰视等镜头取景，人物动作设计简洁、直观。

图 7-9　阿桂动画速写《七十年代生人》《理想服务员》

7.2 动画分镜头设计的原则

7.2.1 文字分镜头台本

1. 文字分镜头台本概述

动画片文字分镜头台本是动画导演把文学剧本分切为一系列可供拍摄的镜头的一种文字剧本。导演按照自己对文学剧本的研究和构思，将文学剧本所提供的故事情节和艺术形象进行增删取舍、补充加工，将需要表现的内容分切成若干镜头，每个镜头依次编号，标明长度，写出各个镜头画面的内容、台词、音响效果。

2. 文字分镜头台本创作

动画导演必须首先全面而深入地理解文学剧本的创作特色、艺术特点及其精神实质等方面。其次思考设计文字分镜方案，主要包括背景的设置、情节的结构处理等。然后就进入具体的文字分镜台本撰写工作。

7.2.2 文字分镜头台本的转换

在完成文字分镜头台本之后，导演就要开始思考如何将文字内容转换成形象直观的画面。当把剧本中的场景分切成一个个镜头时，就要想到如何把它们组合起来，完整表达一个传播意图。对不同场景或情节要做到分切合理并且组合有据。

一个简便易行的指导方法便是抽取最具代表性的景物、事物、人物等，它们必须具有可视性，便于模拟镜头拍摄来绘制；同时，它们还必须具备传意性，能准确表达影片的中心思想。

把文字内容转化成画面，不仅要求分镜画面绘制者有相当的美术基础、文字理解力，还需要具有很强的视觉思维能力、镜头语言的应用等专业性知识。在从文字到画面的转换过程中，分镜画面绘制者一定要在遵守文字内容的同时，充分发挥创作能力，才能使画面分镜头台本真正成为整个影片缩影并彰显其特色风格。

7.2.3 制作动画片画面分镜头台本

1. 镜头的基本概念

镜头是组成整部影片的基本单位。若干个镜头构成一个段落或场面，若干个段落或场面构成一部影片。在影视作品中，镜头包含三层含义：影视作品的段落、摄影师的视角、摄影机的运动。

影视作品的段落一般指摄影师每一次开关机器所拍摄的内容，并且由于镜头的不同组合，形成了一定的情节、气氛。动画中的镜头则是用虚拟摄影机模拟从开拍到停止所拍摄到的一系列画面。

摄影师的视角是指摄影师拍摄到的画面是否符合导演的要求，与其选择的拍摄位置是直接相关的。在影视作品制作中，这些位置又常常被称作镜头，摄影机和拍摄对象间的距离不受限制。

而摄影机的运动是指拍一个镜头时，通过移动摄像机机位或者改变镜头光轴或者变化镜头焦距所进行的拍摄。

对于大多数影视作品来讲，镜头的功能是提供信息，镜头是由画面和音效组成的一个信息单位。通常情况下，必须通过一系列的镜头用不同的画面组合来表达信息。因此，镜头画面的设计工作显得格外重要。

2. 镜头设计的主要作用

在动画片的制作过程中，分镜头设计是架构故事逻辑、体现剧本叙事语言风格、控制全片节奏的重要环节。导演需要知道在每一个单独的镜头中表达什么，运用每一个镜头的画面构图、声音、时间等所有要素，引导观众通过观看影片领悟影片要诠释的主题。

动画分镜可以系统地规范和明确所有成员的任务，使整个过程制作高效，并尽可能地避免做无用功。与动画制作不同，电影虽然有分镜台本作为设计基础，但在后续的拍摄制作过程中，可能会不断融入摄影师、演员、美术和剪辑师的发挥和创作，所以最终成片与分镜台本往往是有所偏差的。而动画制作往往需要花费高昂的人力和物力，因此动画分镜有时也会被制作成动态分镜，用简单的短片形式表现机位运动、角色走位、关键动作、场景造型及对白时长，不会深入绘制角色的动作表情变化和口型动画等细节。动态分镜是分镜台本的动态处理，也是动画中后期制作的重要指导依据之一，能大致呈现影片的视听设计和叙事结构，从而尽可能避免多余镜头、制作失误或大规模修改重做。

此外，动画分镜还可以起到塑造角色的作用，这是与电影分镜最明显的不同之处。导演会在动画分镜场景中绘画出角色表演的关键动作，这些动作设计参与塑造角色性格，并为之后原画提供了指导和参考。

3. 动画镜头的分类

摄入画面镜框内的主体形象，无论是人物、动物或是景物，都可以统称为"景"。画面的景别取决于摄影机与被摄物体之间的距离和所用的镜头焦距的长短这两个因素。

取景的距离直接影响电影画面的容量，镜头越接近被摄主体，场景越窄；而越远离被摄主体，场景越宽。不同的景别的画面在人的生理和心理的情感中都会产生不同的投影、不同的感受。

摄影机和对象之间的距离越远，景别越大，环境因素越多，观看时就越加冷静客观。或者说在空间上隔得越远，在感情上参与的程度就越少。空间上隔得越近，景别越小，强调因素越多，在感情上参与的程度就越多。

较远的镜头有着使场面客观化的作用，这首先是因为远景镜头中的空间关系是清晰明确的，远景镜头可以拍下很大的范围，但是加大距离会看不清细节，从而使形象抽象化，使观众只能了解比较少的东西，这会产生疏远的感觉（图7-10）。

图 7-10　新海诚导演动画电影访谈录中的远景镜头

较近的镜头能使人们感情上更接近剧情中的人物，更能感同身受。这样可以突出环境中的一小部分，突出这个部分不仅是为了强调与之相关内容，还为了有意地忽视其余的部分。由于这样的镜头内容不复杂，因此视觉的观察单纯而简单，可以使人们在感情上做出反应（图7-11）。

图7-11 新海诚导演动画电影访谈录中的特写镜头

从实践中可以根据摄影机的不同拍摄状态归纳镜头画面的分类。
（1）根据景距的变化细致分类
① 大远景——表现非常广阔的场面、大范围背景。主要说明地形区位，这种景别大多采用静止的画面。大远景通常用于介绍背景环境，重点表现一些大场面，如草原、繁华的都市等（图7-12）。

图7-12 动画片《爆炸头星球》——大远景

② 远景——拍摄全身人像及人物周围、广阔的空间、环自然景色或众多人物活动情形，主要是交代环境和气氛、显示景物轮廓等（图7-13）。
③ 全景——拍摄人物及其周围环境或自然景色，适用于在一定范围表现一个景的全部，如一间房、一个人物或者一个整体的景（图7-14）。

图 7-13　动画片《爆炸头星球》——远景

图 7-14　动画片《爆炸头星球》——全景

④ 中景——表现人物膝部以上的活动情形，它能给人物表演以自由活动的空间，多限于室内一般范围的人物等（图 7-15）。

图 7-15　动画片《爆炸头星球》——中景

⑤ 近景——表现人物半身活动或者指人物胸部以上的镜头，适用于对人物音容笑貌、仪表神态、衣着服饰的刻画，在深入刻画人物的情绪时用得较多（图 7-16）。

图 7-16　动画片《爆炸头星球》——近景

⑥ 特写——指两肩以上的头部或突出地把强调的"物"占满屏幕。特写是获得影视艺术效果的强有力的表现手段,是影视节奏的重点,它可以细致地表现人物的面部表情,强调突出登场人物在外形、行为、状态上的细节(图 7-17)。

图 7-17　动画片《爆炸头星球》——特写

⑦ 大特写——指放大人的脸部或拍摄对象的某个细部,将它拍得很大、很突出,清晰地展示对象的细部,所以又称细部特写(图 7-18)。

图 7-18　动画片《爆炸头星球》——大特写

（2）根据角度的变化分类

镜头角度变化是指虚拟摄影机纵向视线的左右和上下变化。角度带有一定的主观性，影响着影片的视觉语言风格。

① 正拍——镜头在被摄对象正面或垂直水平位置进行拍摄。平视角度是使虚拟摄影机处于和人眼等高的位置，符合正常人眼的心理特征，从而使画面产生平稳的效果（图7-19）。

图7-19 动画片《爆炸头星球》——正拍

② 俯拍——虚拟摄影机处于人眼视线以上的位置，镜头自上往下进行拍摄。俯视镜头中的角色对象被推到与镜头背景同等地位的心理位置上，变得次要，感觉上似乎被背景所包容、吞没。有时可以表现出阴郁、压抑等情绪（图7-20）。

图7-20 动画片《爆炸头星球》——俯拍

③ 仰拍——虚拟摄影机处于人眼视线以下的位置，镜头自下向上进行拍摄，这样往往会产舒展、开阔、崇高、敬仰的感觉，使视野中角色对象的力量感大大增强，略微仰拍有利于人物形象的表达（图7-21）。

④ 侧拍——镜头从物体侧面进行拍摄，如角色的侧影、物体侧面等（图7-22）。这里需要注意的是，当被拍摄对象没有方向性体现时，不宜使用侧拍。

图 7-21 动画片《天空之城》——仰拍

图 7-22 动画片《天空之城》——侧拍

⑤ 鸟瞰拍——鸟瞰是自高处向低处俯视，它多是大远景、远景、全景，使观众对视野中的事物产生极具宏观意义的情感（图7-23）。鸟瞰角度通常用来表现壮观的巨大城市市貌、山川河野、战场等。

图7-23　动画片《天空之城》——鸟瞰拍

（3）根据镜头运动的变化分类

镜头的运动包括固定镜头和运动镜头两种。机位不动，镜头光轴不变，镜头焦距不变，这样的镜头就是固定镜头；反之，只要机位、光轴、焦距有一样发生了变化，那么这个镜头就是运动镜头。

① 固定镜头：它经常在一个叙事段落的开头作为定位镜头来使用。用固定镜头还可以客观、真实地再现对象运动的速度和节奏的变化，用固定镜头表现主体运动要特别注意景别和角度的选择。因为静止状态镜头中的影像，由于摄影角度、距离、方位构成的特定视角，已经在处于正常视角状态下的观众心中产生了相对运动（图7-24）。

② 运动镜头：一般包括推拉镜头、摇镜头、移镜头、跟镜头、升降镜头等。

a. 推拉镜头：推拉镜头是指摄影机向拍摄物体逐渐靠近或远离所拍到的物体的动态效果。它对观众有强烈的心理暗示，通过改变被摄主体在画面中所占面积的比例来改变在人们心中产生的影响。

分镜中的画法是从初始画面A框推或拉到终点B框，注意推拉后的构图要符合剧情设定（图7-25）。

第 7 章 动画影片的分镜头脚本设计

图 7-24 动画片《天空之城》——固定镜头

图 7-25 镜头示意图

按照推拉的方式可分为改变拍摄点推拉和不改变拍摄点推拉两种。

改变拍摄点推拉（图 7-26）：摄影机在纵向上向前移动或向后退动进行拍摄，常用于场景的推近或拉远。二维动画的背景要分层画。

图 7-26 动画片《爆炸头星球》

不改变拍摄点推拉：也可称为变焦推拉镜。其使用变焦距镜头的方法，相当于把原来的

- 157 -

主体一部分放大或缩小了，适合表现静态时人物内心活动和视线的变化（图7-27）。

图7-27 动画片《天空之城》——变焦推拉镜

b. 摇镜头：摇镜头相当于人转动头部获得的视觉效果。摇镜头通过自身的运动实现了视点的转化，可以从左到右或从右到左，也可以从上到下或从下到上。摇镜头在动画中常用来表现一些宏大的场景，如草原、大海等。通过摄影机的运动，突破了画框的空间制约，使画面开阔（图7-28）。同时，摇镜头还解决了整体和局部的矛盾，使观众既能看清景物，又能交代场面。摇镜头的速度会对内容表达产生重大影响，缓摇可以造成意境上的宁静，快摇可以使画面更具冲击力。

第 7 章　动画影片的分镜头脚本设计

图 7-28　动画片《天空之城》——摇镜头

c. 移镜头：移镜头类似走着看的视点，和摇镜头相似，它同样能克服固定画框局限，扩大空间范围。移镜头在表现大场面、大纵深的复杂场面中显得游刃有余。移镜头和摇镜头都是为了表现场景中的主体与陪体之间的关系，但是摇镜头是摄影机的位置不动，拍摄角度和被拍摄物体的角度在变化，适用于拍摄远距离的物体；而移镜头是拍摄角度不变，虚拟摄影机本身位置移动，与被拍摄物体的角度无变化，适用于拍摄距离较近的物体和主体（图 7-29）。

图 7-29　动画片《天空之城》——移镜头

d. 跟镜头：跟镜头是摄影机跟随被摄对象一起运动而获得画面（图 7-30）。由于镜头和对象做同方向同速运动，因此跟镜头的最大作用是可以保证运动中的主体在画面上的位置和景别不变，而其他周围的一切都在变化之中。

图 7-30　动画片《爆炸头星球》——跟镜头

e. 升降镜头：升降镜头通常是借助升降机或摇臂获得画面。升降镜头强化了画面中的垂直运动，给人以十分神奇的视角。升降镜头的升降运动带来了画面视域的扩展和收缩，它的连续变化形成了多角度、多方位的多构图效果（图 7-31 和图 7-32）。

升降镜头有利于表现高大物体的各个局部及纵深空间中的点面关系，它常用来展示事件或场面的规模、气势和氛围，用来实现一个镜头内的内容转换与调度，表现出画面内容中感情状态的变化。

图 7-31　动画片《蒸汽男孩》——降镜头

图 7-32　动画片《蒸汽男孩》——升镜头（续）

f. 甩镜头：是一种较特殊的摇镜头。表现为从一个目标快速地摇向另一个目标，看不清中间过程，画面短时间变得很模糊。当镜头稳定下来时，已经换成了另一个画面，造成心理上的紧迫感（图 7-33）。

图 7-33　动画片《爆炸头星球》——甩镜头

（4）按镜头拍摄时间长短分类

① 长镜头。

动画作品中的长镜头一般是指维持时间 6 秒以上的镜头通过应用景深镜头或移动虚拟摄影机拍摄。长镜头适合表现宏伟的场面、广阔的环境；在表现心理情绪等方面，长镜头使观众难以看到人物完整的心理活动过程。

② 短镜头。

短镜头相对而言持续时间较短，通过切割空间、多个短镜头变化画面，节奏感很强。但如果应用过多、持续时间过长，会使人视觉疲累，因此要注意短镜头的使用频率。

（5）按镜头的视觉角度分类

① 客观镜头。

从导演的视角出发来叙述的镜头叫客观镜头（图 7-34）。

图 7-34　动画片《爆炸头星球》——客观镜头

② 主观镜头。

从剧中人物的视点出发来叙述的镜头叫主观镜头（图 7-35）。

图 7-35　动画片《爆炸头星球》——主观镜头

（6）根据镜头速度的变化分类

① 慢动作——摄影机每秒拍摄多于 24 格画幅，但播放时仍以正常速度播放，便形成慢动作，慢多少则取决于画幅每秒拍多少格。慢动作效果使观众看清在正常情况下看不清的一些动作过程。

② 快动作——低于正常速度 24 格/秒拍下的镜头叫快镜头，放映时在银幕上出现比实际的运动快的效果。

7.2.4　分镜头画面的造型

造型是指在特定视点上，通过形、光、色等空间元素来表现人、景、物，塑造视觉形象。在分镜头画面造型中，重要的造型元素包括构图、光与色彩。

1. 构图类型

构图是指画面的构成。在分镜头画面中，则指所摄景物在画面中的结构安排、位置关系及形、光、色的配置关系。常见的构图类型有平衡构图、非平衡构图、封闭型构图、开放型构图。

（1）平衡构图

画面各部分安排配置适中，给观众一种轻松、平稳的感觉（图 7-36）。

图 7-36　动画片《爆炸头星球》

（2）非平衡构图

画面安排失重、比例夸张，给人一种奇特的感觉（图7-37）。

图7-37　动画片《爆炸头星球》

（3）封闭型构图

画面中视觉形象完整。它习惯于把主题处理在几何中心或趣味中心，遵循传统绘画的构图形式，包括三角形、放射形、黄金分割等，重点要突出主体（图7-38）。

图7-38　动画片《爆炸头星球》

（4）开放型构图

画面中影像缺乏完整性，不再把画框看成与外界没有联系的界限，造成一个除了实空间外，还存在一个由观众想象的画外空间。开放式构图的画面主体不一定放在画面中心，以强调主体与画外空间的联系；同时，画面形象不完整，以强调画外空间的存在（图7-39）。

在影视动画片中，平衡构图应用最多。构图的平衡主要考察在一个画面中起作用的各种因素及这些因素如何不时地进行调整。在动画中，角色的视线是非常有力的，它能引导观众的注意力转向角色注视的方向（图7-40）。

虽然在角色前面留出空间这一点在影视特写中或多或少已成为规则，但有些画家和导演会故意给观众制造出一种不舒服的紧张感，借以传达一定的思想或感觉（图7-41）。

图 7-39　动画片《爆炸头星球》

图 7-40　动画片《天空之城》

图 7-41　动画片《爆炸头星球》

2. 构图原则

动画面向的受众是非常庞大的，因此，此处的构图原则根据受众的年龄及心理发展程度来说明，不同年龄层的受众需要考虑到不同的构图原则。

（1）以儿童为受众

由于儿童的视听感官与大脑仍处在发展阶段，它们的协调性、反应灵敏度并不是很高，因此以儿童作为目标受众的动画，其分镜构图的首要原则就是清晰、易懂。在画面构图上，造型元素要相对完整，慎用大特写这样的极端景别；在镜头节奏上，要尽量放缓，避免剧烈

运动的镜头（图7-42）。

图7-42 动画片《葫芦兄弟》《哆啦A梦》《喜羊羊与灰太狼》

（2）以青少年为受众

在镜头画面上，可以使用所有景别的构图、新颖而富有冲击力的取景角度；在镜头节奏上，应该做到简短有力，变化有序（图7-43）。

图7-43 动画片《火影忍者》《海贼王》《百变狸猫》

(3) 以成年人为受众

分镜设计的侧重点定位比较复杂,它与不同主题诉求的分镜特点更为相关。

3. 构图中需要注意的问题

① 构图尽量新颖,要有趣味性,用构图引导观众的视线。
② 在制作成本有限制的情况下,要注意选择易于实现的角度设计镜头。
③ 突出重点,可通过改变拍摄角度、调整视角和焦距等方式来设计镜头。
④ 结合作品的整体风格,创作能反映作品主题、导演风格的镜头构图。

7.3 动画影片中的视听语言

7.3.1 视听语言概述

视听语言作为一个影视专业术语,是指电影的语言,是一种思维方式,也是电影反映生活的艺术方法之一。它利用视听刺激向受众传播某种信息,包括人们熟知的各种镜头调度的方法和各种音乐运用的技巧。

狭义上的视听语言就是镜头与镜头之间的组合;广义上包含了镜头里表现的内容:人物、行为、环境甚至是对白,即电影的剧作结构,又称蒙太奇思维。在影视制作专业中,又指电影剪辑的集体技巧和方法:电影视听语言课主要研究思维方法、创作方法、基本语言。

动画片中的视听语言的基本要素包括动画镜头、景别、动画的构图、镜头的运动等多方面内容。

7.3.2 动画片中的蒙太奇

1. 蒙太奇的含义与发展

蒙太奇是法语"montage"的音译,原为建筑学术语,意为构成、装配,后来被引用到电影艺术领域,表示镜头的剪辑和组合。镜头是影片的基本单位,镜头的组接则是影视作品的结构方式,作为最独特的基础,它意味着将一部影视作品的各种镜头在某种顺序和延续时间的条件中组织起来。

2. 蒙太奇的叙述方法

导演根据自己对作品的理解,会选择用自己的方式来讲故事,较为常见的有下列几种:

(1) 叙述性蒙太奇

注重于事件、动作过程的叙述,能够表现情节的发展和动作的连贯,是影片中应用最多的镜头连接方法。

(2) 对比式蒙太奇

通过镜头在内容或形式上的反差或冲突表达一定的含义。通过镜头、场面、段落之间在内容或形式上的不同或相反,产生一定意义上的对照、冲击,表达作者情绪或思想。

(3) 平行式蒙太奇

以两条或两条以上的情节线索并列表现,划分为镜头而统一在一个完整的情节结构之中。其采用迅速交替的方式造成逐渐强化的紧张气氛。

（4）交叉式蒙太奇

它强调并列表现的两条或数条情节线索严格的同时性和密切的因果关系，故事片多用其来制造悬念、渲染紧张气氛。

（5）隐喻式蒙太奇

主要是通过上下两个镜头或场面之间在内容的意义、品质等方面的类似，表达创作者的某种寓意或表达事件的某种情绪色彩。

（6）重复式蒙太奇

代表一定寓意或表述一定内容的镜头、场面、段落，在一个完整而有机的叙事结构中反复出现。

3. *声音蒙太奇的叙述方法*

（1）叫板式蒙太奇

上个镜头末尾提及或呼喊某一个人或某一种东西，在紧接着的下个镜头一开始，这个呼喊对象就出现了。

（2）对白式蒙太奇

把人物对话分成两半，再把分放各半的前后镜头连接起来，形成连贯的完整对话。

（3）音乐式蒙太奇

是一种运用音乐组接镜头的方法，可以串联很多镜头。

4. *动画片蒙太奇结构的要求*

动画片是由成百上千个镜头组织而成的。拍摄动画片就是要根据导演创作的分镜头剧本，先把每个镜头都制作好。分镜头中表现出的镜头结构要按照情节发展的脉络和导演的主观意图及创作风格，遵循观众理解、鉴赏的习惯和程序，运用镜头剪辑和组接规律来组合。动画片中，蒙太奇结构要遵循下列要求：

第一，逻辑性与完整性。动画片的镜头、场面之间的连接，要合乎剧情的逻辑性和人物行为的逻辑性，它要求剧情发展的环节与环节之间扣得更紧。但是局部要服从整体。所以蒙太奇在结构上要求完整，层次分明，以便引导观众紧紧跟随着剧情前进。

第二，形象性与节奏性。蒙太奇的结构必须具有形象的感染力，所以不能总是平铺直叙，要有跌宕的情节。

5. *蒙太奇和作用*

首先，蒙太奇是影视艺术的结构方法。两个或两个以上的镜头经过组接之后，会产生与每个单独镜头不同的效果，而这种组接把电影不断地往前推进，使情节有所发展。一组单独的画面经过精心的组合，会产生超过它们本身含义的寓意。

其次，蒙太奇具有创造时间与空间的作用。通过每个镜头的组接，从不同角度交代了镜头里的信息，也就交代了故事的时空关系。在创造假定性空间时，蒙太奇还有创造心理时间与心理空间的作用。它可以创造回忆、梦境、幻觉等。

另外，运用声画蒙太奇可以产生特殊的艺术效果。在动画作品中，通过使声音和画面有机地结合，相互作用，构成特殊的声画结合形象，产生新的含义，可以更加深刻、生动地揭示主题，给观众以联想、思考，从而创造出独特的美感。

7.3.3 动画片场面调度

1. 场面调度的概念及作用

场面调度原本是戏剧的术语，原指在戏剧舞台上处理演员表演活动位置的一种技巧。在动画艺术制作中，场面调度是导演根据剧本对画框内一切的视听元素进行适当安排和巧妙设计，是导演使用的基本的、首要的手段。

场面调度的意义在于不让演员或者摄影机随心所欲地移动，把剧情含义和情感内容传达给观众，赋予剧情以美学形式。

场景调度的作用是多方面的，除了画面的构成作用、传递外，利用场面调度还可以刻画人物性格、揭示人物内心活动、渲染环境气氛、表现人物之间的关系、交代时间间隔和空间距离、创造特殊意境等，从而增强艺术感染力，满足观众的审美需求。

2. 动画作品中的场面调度

（1）场面调度的依据

场面调度的依据主要是剧本提供的内容，如作者描述的人物性格与心理活动、人物之间的矛盾纠葛、人物与环境的关系等。导演根据自己对剧本的理解和对生活的独特见解来产生场面调度的构思，并在影片摄制过程中逐步实现这一构思。

所以场面调度不是简单的场景布置和人物位置设计。场景中的一切都是为剧本讲述故事而生的。背景、道具、角色动作、颜色、光线、对白都不是凭空而来的，这些元素都依附在叙事的脉络上，都是为叙事服务的。

（2）场面调度主要内容

场面调度主要分成演员调度和摄影机调度两部分。在动画场景调度中，演员的调度指角色调度，摄影机调度指镜头调度。

① 角色（演员）调度。

在动画影片中，角色是指虚构的人物或其他生物或科技产品。

演员调度是指导演通过演员的运动方向、所处位置的更动及演员与演员之间发生交流时的动态与近态的变化，制造出画面的不同造型、不同景别，揭示人物关系及其情绪的变化，以获得好的银幕效果。

演员调度是电影场面调度的基础，是它的依托。

角色（演员）调度的特点：

➢ 使观众注意他应该注意的人。

➢ 演员的位置被安排在特定的位置。大多数演员场面调度存在于观众没有察觉的情况下，如果看到几个演员同时处于一个镜头中，那么他们所处的位置一定是精心安排的。

➢ 动画片演员调度要遵守动画片本身的叙事逻辑。

➢ 动画是将没有生命的物体赋予生命，但每个故事必须建立自己的叙事逻辑，无论如何夸张，场景设计和演员调度也必须符合这个逻辑。

➢ 调度要符合角色的性格和内心的情绪。每个角色都具有与众不同的强烈个性，动画角色受到观众喜爱，便是源于这种独特的个性。面对同样的事情，不同性格的人会产生不同的情绪和做出不同的反应。

动画片中演员调度的权力虽然掌握在创作人员的手里，但不代表创作人员可以随意画上几根线条或者随意完成一段动作，就能决定演员如何调度。创作者赋予动画角色生命，并且赋予它完整的生命行为，表演和反应都要完全尊重角色的内心情绪。

② 镜头调度。

镜头调度是指导演运用摄影机方位的变化，如推、拉、摇、移、跟、升、降等各种运动方法，俯、仰、平、斜等各种不同的视角，以及远、全、中、近、特的各种不同景别的变换，获得不同角度、不同视距的镜头画面，展示人物关系和环境气氛的变化。

镜头代表观众的眼睛，镜头调度可以使观众的注意力集中到某处，摄影机拍的地方就是观众看到的地方。

镜头场面调度的目的是使观众感到好像亲自到达了现场一样，从一个地方走到了另一个地方。摄影机在拍片时的镜头运动，实质上就是观众的举动和导演的活动。

镜头调度主要依靠景别和运动。

景别变化会造成观众视觉的骤变，这一幕空间的辽阔或狭窄会造成不同的情绪感染。根据距离，分远景、全景、中景、近景、特写；根据运动方式，分推、拉、摇、移、跟、升、降；根据镜头拍摄角度，分为平拍、仰拍、俯拍、旋转拍等。

不同的摄影角度可以对一场戏进行不同程度的揭示，根据镜头拍摄位置，可分为正拍、反拍、侧拍等；根据镜头的视点，分主观镜头与客观镜头等。摄影机的主客观角度表明观众或者导演希望观众对一场戏持什么态度。

（3）场面调度的方法

场面调度是角色调度与镜头调度的有机结合，它们相辅相成。这两种调度的结合通常有以下 6 种方法：

① 平面调度：

平面调度常常和镜头的摇移结合起来。在动画中使用得比较广泛，最常见的是通过背景的移动来实现人或交通工具的行进。

② 纵深调度：

在多层次的空间中配合演员位置的变化，利用透视关系使人和景获得较强的造型表现力，加强空间感。

③ 重复调度：

相同或近似的角色调度或镜头调度重复出现。

④ 对比调度：

运用各种对比形式，如镜头速度的对比、画面颜色的对比、音响上强与弱的对比等。

⑤ 象征性调度：

隐含某种寓意或者象征某种事物的内在含义。

⑥ 群众场面的调度：

动画的镜头中可能出现几十人甚至上百人来烘托一个情节，或者要求一个大的主题中做不同的动作。

7.3.4 动画片剪辑

1. 剪辑的概念与作用

剪辑是把完成的原始素材经过选择，将前期拍摄的视觉素材与声音素材重新分解、组合，

按照一定的顺序,一个一个镜头、一段一段素材剪断之后再连起来,成为一个整体作品。

剪辑作为动画片创作的有机组成部分,在动画的发展过程中应运而生,在视听创作中具有举足轻重的地位。正确、合理、高明的剪辑,能够加强镜头与镜头之间的连接关系,构成合理的蒙太奇,控制并影响影片的节奏,增强画面的艺术表现力和感染力,提高整个动画片的艺术品位。

2. 动画剪辑的特性

剪辑使镜头之间产生图形关系,形成一定的节奏,并且勾勒出镜头的时空关系。剪辑是一项既繁重又细致的工作,加上动画片表现手法的不断创新,导演的创作任务也越来越繁重,于是便逐步产生了剪辑专业人员:剪辑师和剪辑助理。这些专业人员从动画前期、中期制作组的筹备阶段开始,参加讨论分镜头剧本、人物角色设定、场景设定等,然后根据导演提供的分镜头剧本和动画摄影表的更为具体的方案来剪辑动画片。

剪辑一部动画片往往少则几百个、多则上千个镜头。同一场景中的内容通常都是集中拍摄的,剪辑时要按照内容的顺序重新编排。大部分镜头都拍得较长,需从中寻找最为理想的剪辑点。声音部分有先期录音、同期录音、后期配音三种录音方法,对这三种录音方法所录下的声带,要以不同的工艺和方式进行处理。

3. 剪辑的工作内容

剪辑的工作内容就是对全部镜头进行精心的筛选和裁剪,按照最好银幕效果的顺序组接起来。在剪辑过程中随时都有可能调整镜头和场次,甚至删去多余的镜头或者段落。

当一系列镜头拍摄完毕后,如果按照原来设想的方案,组接起来的银幕效果并不理想,这时可以运用多种蒙太奇手法来调整节奏、渲染气氛、增强戏剧效果。还有些镜头需要分切成小段,和另外的镜头交叉组接起来,以创造气氛和节奏。

案例:

某个正在做宣讲工作的公司项目经理镜头和20个项目团队员工的特写:有的员工在点头微笑,有的在玩手机,有的在睡觉,有的在皱眉沉思。

把这些反应镜头剪在开会的特定时刻,就可以决定解说的脉络和意义。

① 如果这个项目经理的提议得到团队成员的认可和支持,那么接着剪一个微笑的男人镜头,其含义是此项目的工作开展得到了大家的认同。

② 如果你在其后面接上员工在皱眉沉思和玩手机的镜头,那么你就揭示了一个矛盾,项目经理的工作开展将受到来自员工的阻力。

4. 动画剪辑的一般方法

从镜头到场景、到段落、到完成片的组接,往往要经过初剪、复剪、粗剪、精剪以至综合剪等步骤。

① 初剪是根据分镜头剧本及人物的形体动作、对话、反应等将镜头连接起来;复剪是在初剪的基础上进行修正。

② 粗剪指是剪辑师将导演拍成的许多镜头按照逻辑有机地组接在一起,使之产生基本的连贯、对比等。其中各个镜头排列的顺序已产生了电影感,有着基本的节奏。

③ 精剪是在粗剪的基础上,再次处理这些素材,通过分剪、挖剪、拼剪的方法对剪辑的初稿进行加工,进一步加强影片的细节,增强影片节奏,使它更符合戏剧性和客观事实,并能完美地体现导演的意图。

5. 场景转换技巧

为了实现影片两个段落之间的衔接，凸显影片中时间或空间的转换，通常使用转场技巧，或者叫镜头转换技巧。

一场戏也称一幕戏，是指一段情节及所在的环境暂时告一段落。一幕戏的概念来源于歌剧，当舞台上一段情节结束后幕布拉上，新的一段情节开始时幕布拉开，由此得名。

一部动画片由几百甚至上千个镜头构成，怎样处理这些镜头的连接和不同场次情节的转换是非常关键的，也是设计分镜头画面的关键。

动画片在转场时，是画面逻辑关系和画面内容跳跃较大的地方。所以，导演在分镜头设计中，需特别注意场与场转换的流畅性，使观众观影时可以自然地阅读情节，欣赏画面，而不会被滞涩的镜头所困扰。

影片中的场景转换可分为技巧转场和无技巧转场两种。

（1）技巧转场

技巧转场与剪辑密不可分，因此也可看作是一种剪辑技巧，有着明显的人工和特技机的痕迹，形成比较明显的段落感，一般被用作较大段落间的转换。从使用过程来讲，可分为：

a. 淡出淡入

b. 叠化

c. 定格

d. 停帧

e. 划像、翻页等各种线形和图案

f. 多画面镜头转场

……

（2）无技巧转场

无技巧转场是用镜头的自然过渡来连接上下两段内容。使用无技巧剪辑，最大的可能性是从镜头内部寻找内在联系。在拍摄之初，也就是做分镜表时，就要找到镜头之间的结合点，这个点便是后期的剪辑点。

这种自然的过渡是建立在选择相宜镜头的基础上的。在连接处，通过一两个合适的镜头自然地承上启下，体现出编辑者的巧妙构思与创作技巧。常用的无技巧转场方式有：

a. 相同主体转场

b. 主观镜头转场

c. 特写转场

d. 承接式转场

e. 运动镜头和势能转场

f. 利用遮挡元素转场（或称挡黑镜头）

g. 利用景物镜头转场（或称空镜）

……

7.3.5 动画片节奏

1. 关于节奏

节奏是指一种有规律的、连续进行的完整的运动形式，在动画片相当重要，其通过一帧

帧的画面配合声音得到表达和呈现。它通过对应等形式把各种变化因素加以组织，构成前后连贯的有序整体。

2. 动画中的节奏

动画中具体的节奏包括原画中的动作节奏和镜头运动。镜头运动的节奏是指镜头运动的快慢，是加速还是减速。具体节奏还须根据剧本需求来设计。

镜头运动的速度是确定影片节奏的一个重要因素，但节奏的强弱与镜头的快慢并不一定成正比。动画中一个镜头的平均时间约为 3 秒，设计镜头时间时，应尽量避免过多短镜头或过多长镜头的直接相连。长短镜头的交替使用，是通过时间对比实现的。

3. 节奏的美感

（1）动画中声音节奏的美感

音乐是人类最直观的节奏感受，音乐中的节奏理论成为画面节奏把握的基础。

（2）动画片中画面节奏的美感

在实际运用中音乐与动画密不可分，将这两者结合，使动画片的走向更加多元化。

4. 节奏处理的方法

节奏有三个形式特征：在表现形式上具有重复性、在时间间隔上具有相等性、轻重音调具有交叠性。根据这三个特征，再结合动画片的一些特点，可以从以下几个方面来认识动画节奏的处理方法。

（1）节奏处理的依据

情节的发展是构成动画片节奏的基础和依据，大致有三个方面：物体的运动速度、摄影机的运动速度、声画元素的相互对比。

（2）镜头节奏的处理方法

一部动画片中，全片中的节奏并不是一致的，处理每个元素的节奏，也就是处理在此镜头中的人物和背景的节奏问题，因此要考虑到摄影机的运动方式等问题。

7.4 动画片声音

动画作品中的声音已经成为一种具有感染力的形象了，它的表现不止在于情绪的渲染，有时已经成为连接整部片子的重要线索。

7.4.1 音响

音响作为一种信息，为人们所熟知。在自然界中，音响是始终存在的。万事万物处于不断的运动中，音响伴随着运动产生。影视作品中的环境音响就是作为影片场面背景出现的各种声音效果。表现现实世界的影片声音能够加强影片的空间感和延续性，动画片中的音响同样具有这样的作用。

一般把音响分为三类：自然界的音响、社会生活的音响、特殊的音响效果。

音响是营造真实听觉空间的手段，是动画作品的重要表现方式。音响可以直接参与影片的叙述过程中，以话外音的方式给人以联想的空间，衬托影片的基调，推动情节和感情的发展，推动人物的心理变化，打动观众。非自然的音效进行夸张和变形的处理，能够增加电影的表现气氛，增加场景的深度。

7.4.2 人声

1. 人声的分类

影片中的人声包括对白（对话）、独白、旁白三类。

（1）对白

对白是电影中人物之间进行交流的语言。它是电影中使用最多，也是最为重要的语言内容。

（2）独白

独白是剧中人物在画面中对内心活动所进行的自我表述，还有对观众的表述，它对整个情节的发展起到了重要的作用。

（3）旁白

旁白是以画外音的形式出现的人物语言。旁白主要有两种情况：第一人称的自述和第三人称的介绍、议论、评说等。

2. 人声的配音

配音是一门艺术，动画片的配音可以塑造动画人物形象，不同的音质可以与形象吻合，表现个性。配音可以把情绪带入动画片中，体现人物性格与状态。声音可以进行夸张与变形。

7.4.3 音乐

1. 动画片的音乐表现

动画片音乐要体现动画片的艺术构思和创作，音乐融入动画以后，在它的表现形式上也发生了相应的较大的变化。

动画音乐的创作和构思必须根据影片的创作要素，使音乐的听觉形象和画面的视觉形象完美融合。它根据影片剧情和画面长度分段陈述，并受蒙太奇的制约。动画音乐改变了以往音乐必须用"乐音"构成的传统观念，和片中的话语、音响等结合。

动画音乐的演奏、演唱必须通过录音、洗印等一系列电影制作工艺，最后通过放映影片才能体现它的艺术功能和效果。

2. 动画音乐的作用

音乐可以突出影片的主题，帮助观众明确电影的思想意义。它用节奏和速度的变化来处理和改变影片的节奏，由此强调了剧中人物的动作、思想和心理活动等，使人物形象的塑造更立体化。同时，它描绘了自然生活、时代空间、风俗民情，能引起观众对时间、空间和环境的联想。

音乐推动和帮助剧情的进展、延伸情绪等，并起到连贯作用和加强蒙太奇的组接作用。通过听觉感受使观众的心理上形成视觉形象、听觉形象的立体感，因而使银幕形象更丰富生动。

7.4.4 声音与画面

动画片是声音与画面结合的艺术，也是时间与空间的综合艺术，因此，声音和画面的结合形式会影响整部作品的风格基调，处理得当会使作品充满张力，更好地表达主题和导演的思想感情。声音和画面的结合形式可以统分为两大类：声画合一与声画对立。

1. 声画合一

"声画合一"又叫"声画同步",指镜头中声音来源位于画面中,观众听到声音信息的同时,也看到声源的影像信息,两种信息的传播同时完成,便于观众接收信息。

2. 声画对立

"声画对立"又叫"声画分离",指的是镜头中声音所负载的信息和画面呈现出的信息在内容或者基调上不一致。在整部影片中,声画分离可以加强戏剧效果,形成冲突与对比。

在动画片的声音与画面表现上,要遵循声画的基本关系,从整体出发来进行声画配置。

第 8 章
动画运动规律

 学习目标

本单元要求学习者掌握以下技能：
- 掌握自然界物体运动最基本的运动规律
- 学习从物体的运动中观察分解出这些基本规律
- 思考怎样用动画的形式表现这些规律

8.1 动画运动的基本规律

　　动画的制作就是给原本无生命的角色造型赋予生命力的过程，让观众的头脑中产生"这个形象是活的"的错觉，使虚拟事物看起来真实可信。

　　在现实生活中，要感受到物体的可信度，离不开人的生理感觉对物体的反应，包括视觉、听觉、触觉、嗅觉、味觉等。而在这个已经完全能适应从银幕或者其他媒介上认可事物存在的时代，视觉和听觉担负了在观众脑海中塑造具有真实感的存在的主要任务。

　　学习动画运动规律，要从自然界中物体在力的作用下所呈现的运动趋向和特征出发，观察、理解、提炼并总结出其具有动漫特点，甚至夸张诙谐的创意视觉表现。

　　动画的一般运动规律，根据运动方式主要分为惯性运动、弹性运动、曲线运动。并且在力学原理中，任何一个动作的完整实现，都离不开它的开始与结束——预备动作和缓冲动作。因此，学习游戏动画的制作，首先必须熟悉掌握这五种基本规律。

8.1.1 惯性运动

　　牛顿第一定律中最重要的前提就是：一切物体皆有惯性。所谓惯性，就是指物体有保持它原来运动状态的趋势。

　　所以，一个物体从静止状态开始运动，或者运动着的物体突然停止，便会产生惯性现象。物体的惯性的大小是由物体的质量决定的，物体的质量越大，它的惯性就越大；物体的质量越小，它的惯性就越小。

　　在日常生活中，物体惯性的现象是随处可见的。而在动画中，惯性现象的灵活使用更是大幅度增加了画面的动感，如图 8-1 所示汽车刹车的惯性表现。

　　如图 8-1 所示的原画，动画中的运动本身是由一幅幅画面构成的，靠画面与画面之间的变化幅度来制造运动的感觉。写实类的造型按照现实的运动变化处理，而夸张风格的动画则会把生活中的物理现象加以夸大强调。因此，根据力学惯性的原理，夸张形象动态的某些部分叫作惯性变形。

图 8-1　汽车刹车后用车体上部的变形运动来表现惯性

表现惯性变形时，必须掌握几个要点：
① 掌握动作的速度与节奏。速度越快，惯性越大，变形幅度也越大。
② 变形只有一瞬间，之后要迅速恢复到正常形态。
③ 夸张变形的幅度根据动画的内容与风格来决定。
④ 源于现实，高于现实。根据肉眼观察到的规律加以适当的夸张，来取得更为强烈的动态效果。

8.1.2　弹性运动

由物理学可知，物体在受到力的作用时，它的形态和体积会发生改变，这种改变就是"形变"。并且任何物体受到外力的作用都会改变自己的形状，只是改变的程度和大小不同而已。

而物体在发生形变时，会产生弹性力，变形消失时，弹性力也随之消失。弹性运动始终贯彻着"压缩—释放"这样的过程，即在动画中经常被夸张使用的挤压和伸展效果，如图 8-2 所示。

图 8-2　动画《爆炸头星球》片头中盒子落下的夸张弹性形变效果

弹性在现实中很常见，动画中的弹性运动以皮球从高处落地的弹跳为典型例子，如图 8-3

所示，皮球落在地面上，由于自身的重力与地面的反作用力，使皮球发生形变，从地面上反弹起来。皮球上升到一定高度，由于弹力逐渐消失，地心引力使皮球再次落回地面，发生形变，又弹了起来，如此反复，直至皮球的弹性形变最终消失，静止在地面。

图 8-3　皮球弹性运动过程

同样是皮球，充气足的皮球弹得高，充气不足的皮球吸收了一部分弹力，因此弹跳得低。可见皮球弹跳的高度也是物体属性设置的重要表现方面。

而由于物体质地、重量和受力的大小不同，弹性变形所产生的弹跳力及变形幅度也就会有差异。比如，皮球落地的形变比较明显，产生的弹力较大；铁球落地形变不明显，不容易为肉眼所察觉，产生的弹力较小。

当然，其他物体，如木头、纸团、人或动物等，也能产生弹性变形，因为这类物体的弹力小，变形幅度不明显。在表现人物运动时，如果想让人产生弹性变形，除了对动作姿态进行变形夸张外，还要掌握好动作的速度和节奏，才能使动作效果更明显。如图 8-4 中张小盒形象的弹性变形运动，除了人物的外形被挤压伸展外，腿部同时屈伸，配合变形产生更为强烈的弹性效果。

图 8-4　人物的弹性变形运动

8.1.3 曲线运动

按照物理学的解释,曲线运动是由于物体在运动中受到与它的速度方向成一定角度力的作用而形成的。生活中存在着大量的曲线运动,如投掷铅球产生的抛物线、芭蕾舞者以单脚为轴旋转的圆周运动等。曲线运动是生物运动的基本状态,能使人物或动物的运动产生柔和、圆滑、优美的韵律感,并能表现出各种细长、轻薄、柔软及富有弹性和韧性的物体的质感,充分运用曲线运动能让绘制的动画更加逼真和优美。

动画动作中的曲线运动大致可以归纳为三种类型:弧形曲线运动、波形曲线运动、"S"形曲线运动。

1. 弧形曲线运动

物体的运动轨迹呈弧形状态的,统称为弧形曲线运动。最典型的弧形曲线运动包括抛物线运动和圆周运动等,如图 8-5 所示。

图 8-5 投掷东西产生抛物线

表现抛物线时,应注意两点:一是抛物线大小的前后会有变化;二是要掌握好运动过程中的加减速度。

除了最常见的抛物线运动外,当某些物体的一端固定在一个位置上时,受到的力的作用使其运动路线呈弧形曲线,也是一种弧形曲线运动。比如人体四肢的摆动动作,受到关节的制约,手脚的运动路线总是呈弧形曲线,而不是直线运动。因此,人的肢体在不同部位协调运作下,能够产生舒展柔和的曲线运动,如图 8-6 所示。

2. 波形曲线运动

波形曲线运动是针对本身质地比较柔软,有一定长度的物体而言的。这类物体在受到力的作用时,其不同的部分依次运动,似波浪在传递,因此称之为波形曲线运动。

在物理学中,把震动的传播过程称为"波"。波动在方向上有波峰和波谷,分别是振动的最大值和最小值。当柔软的物体由于力的作用,受力点从一端向另一端推移,在某一点上振动连续出现时,就呈现出波峰变波谷、波谷变波峰的交替起伏,产生波形的移动,也就是波形曲线运动,如图 8-7 所示。

图 8-6 人类以关节为中心产生的曲线运动

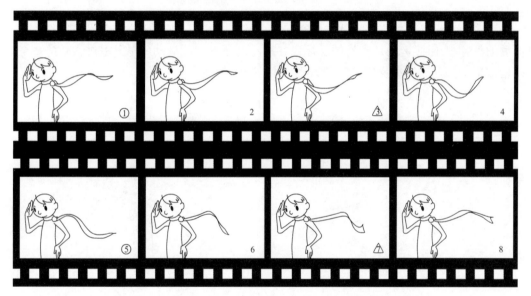

图 8-7 细长柔软的围巾受到风力作用产生的波形曲线运动

为了更好地理解波形曲线的规律,可以通过一连串顺序滚动的圆球对一块柔软的布所造成的影响来加以说明(图 8-8)。

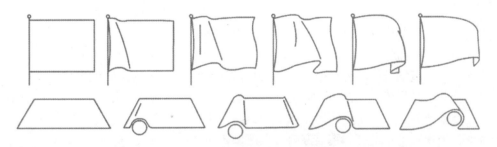

图 8-8 球在布下面滚动

3. "S"形曲线运动

花朵、海带和纤细的小草在摆动时，分别呈现出弧形运动、波形运动和"S"形运动，通过比较能发现这三种运动其实是一脉相承的，如图 8-9 所示。柔软物体在运动时，跟随和交搭的特性非常明显。当物体形态柔软到一定程度后，就会出现"S"形曲线运动。

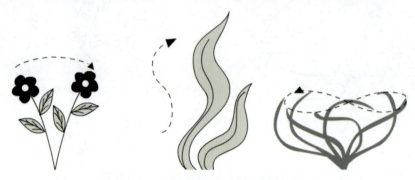

图 8-9　花朵、海带及小草的曲线运动

"S"形曲线运动的特点：物体本身在运动中呈"S"形；其尾端的运动路线也呈"S"形。最典型的"S"形曲线运动是动物的长尾巴在甩动时所呈现的运动。尾巴甩过去，是一个"S"形；甩过来，又是一个相反的"S"形，如图 8-10 所示。

图 8-10　狐狸尾巴甩动呈现的"S"形曲线

8.1.4　预备动作

在生活中，预备动作几乎发生在所有的动作中。预备动作的规律、表现及运用是每个动画创作者都应该了解和熟悉的。

根据牛顿第三运动定律，每一个动作都有平衡的和相对的反作用力。因此，对于原画人员来说，预备动作是指角色向某一方向运动前所呈现的一个反方向动作，是主动作前的准备动作，目的是积蓄力量，以便更好地完成主动作。

预备动作的规则是：当要向某一方向去之前，先向其反方向去。

比如图 8-11 中，A 姿势要到 C 姿势之前，要先经过 B 姿势，并且需要注意的是，从 A 到 B 经常是减速的过程，而 B 到 C 则是加速的过程，又或者可以这么说，B 是 A 为了更快地到达 C 的前提。

图 8-11　预备动作规则示意图

因此，预备动作不但速度较慢，而且比主要动作的幅度要小一些；主要动作越有力，预备动作的幅度就应当越大。

图 8-12 是《爆炸头星球》中 VC 高往地下摔假发的动作，在大力摔之前，举起的手先往后摆动了两帧（幅度小动作慢），接着下一帧手臂已经摆动到下部（幅度大、动作快），完成了用力摔的动作。

图 8-12　甩假发的预备动作和主要动作

当然，不是所有的动作都需要画出预备动作，特别是在比较细微幅度的动作之前，或者根据动画本身的风格和剧情需要，适当地夸大或者削减预备动作可以增加幽默效果。

8.1.5　缓冲动作

如果说预备运动是动作的前奏，那么缓冲运动则是动作的尾声。缓冲是从惯性而来，是指物体动作停止后的惯性运动，也是物体受到力的作用后还原的过程。

越是大、快、激烈的动作，就必须考虑如何设计预备动作和缓冲动作，就像在现实中任何人都不能百米冲刺到终点后立即停止。而在动画片中，表现大、快、激烈、迅速的动作过程，主动作经常只有几帧而已，观众来不及反应就一晃而过。动画必须利用预备动作和缓冲动作来丰富观众的视觉感受，这也是原画设计师必须做的重要工作之一。

8.2　动画中的典型运动规律

8.2.1　人类行走规律

人的动作是最普遍、最丰富的动作。人不仅善于模仿其他生物的动作，而且可以根据需要在基本动作的基础上创造出新的动作。

人行走的动作姿势因人而异，各不相同。按年龄可分为老人、成人、小孩；按性别可分为男性、女性；按体型可分为高、矮、胖、瘦；按性格可分为开朗、忧郁、神经质等。此外，身份、心情、健康程度等因素也会对个人的步态有影响。因此，除非刻意为之，或者经过大量训练（如军人），否则，在自然状态下难以找到完全一样的走路姿势。即使是双胞胎，由于成长过程的一些不同的变化和细微的习惯差异，两人的自然动作也会有所区别。

然而，尽管人的行走姿势千变万化，还是需要一个例子进行分析，找到这些特殊性中包含的一般性，才能在此基础上进行新的创造。

1. 人行走的基本规律

真人走路时左右脚交替向前，带动躯干朝前运动。为了保持身体的平衡，配合两条腿的屈伸、跨步，上肢的手臂就需要和下肢呈反方向前后摆动（图8-13）。

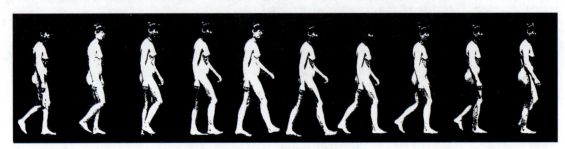

图 8-13　人走路动作分解

（图片选自 The human figure in motion（1907））

另外，应注意的是，人行走时无论快慢，总有至少一只脚着地，重心就在两脚之间交换。并且人在行走的过程中，头顶的运动轨迹是呈波浪状高低起伏的。

2. 行走的循环画法

循环动作是指物体周而复始的运动和变化。比如，人走路时会不停地朝前迈步，如果没有特殊的刺激或者外物的影响等，就可以不断地重复走路的动作。

在动画里，为了表现多次重复的动作，动画家要经常使用循环动作的技法，如果处理得当，就可以节省工作量，达到一定的艺术效果。

循环的效果要求是动作的开始和结尾能顺畅地衔接，即将一个动作的结尾原画与开始的原画用若干动作连接起来，反复连续拍摄，便可以获得重复同一动作的效果（图8-14）。

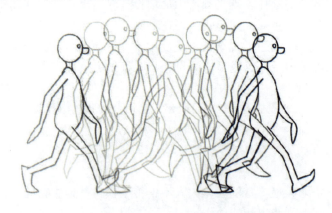

图 8-14　原地循环效果

走路的原地循环动画就是除去位置的移动，把动作看作在一个定点上进行，表现的是身体在原地进行上下的运动。双脚同时着地，重心在正中的姿势，经常作为第一张原画，所有双脚同时着地的原画都可统称为接触帧，在回复到第一张原画之前，至少要经历一个接触帧，

即换脚后的双脚同时着地。接着在接触帧中间分别加入重心完全放在一只脚上的过渡帧，这时头部的高度在整个动作中达到最高点。因此，从走路动作分解示意图可看到，人行走时，头顶呈现波浪形的运动轨迹（图 8-15）。

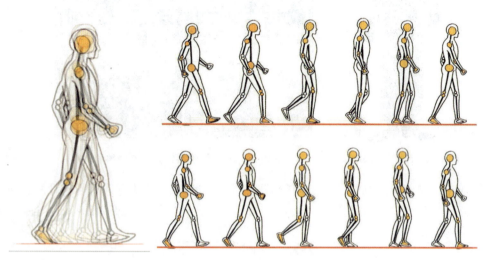

图 8-15 人行走时原地循环原画

最后在接触帧和过渡帧之间插入抬腿交换重心的中间画，这就是走路的基本动作。通常原地循环应注意确定步伐的距离，并根据秒数、张数进行脚部落地点位置的平均分割，达到匀速后退的视觉效果，并最终回到脚步的起始位置（图 8-16）。

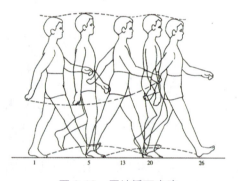

图 8-16 原地循环走路

3. 行走的个性化体现

按照上面所述的动作原理绘制一套基本的人物走路动作并不是一件很难的事情，但是根据角色的造型设计出一套符合其个性特征的生动动作，却需要花费一些时间。

在绘制个性行走之前，需要了解各种类型人物的走路姿势，这就需要日常对生活中的路人仔细观察。之前说过，每个人因他/她的年龄、性别、习惯和当下的心情不同，走路姿势千变万化。在影视剧中，演员就经常用特别的走路姿势来表达角色的特点，好演员往往能光靠行走就表达出他们所需要传达的一切，成功的角色塑造甚至使其步态成为经典，如艺术大师卓别林（图 8-17）在《摩登时代》中的经典表演（图 8-18）。

在设计一个角色的行走动作时，首先要思考以下几点：
① 角色的造型设定，包括体型、性别、年龄及职业等；
② 角色的情绪，比如是高兴还是悲伤，是激动还是平静；
③ 角色的动机，是有目的地赶路还是闲散地漫步等；
④ 角色的健康状况，是身体强壮还是肢体有伤；
⑤ 角色所处的地理位置和自然环境，比如上下坡、平坦大道或崎岖山路、风和日丽或者风沙铺面等。

图 8-17 卓别林

图 8-18 在《摩登时代》中的经典表演

影响角色行走的因素如此之多,因此需要谨记,作为一名熟练且优秀的动画原画设计者,要养成观察生活的好习惯,并且勤于思考,勇于尝试,才能绘制出更为独特、更能塑造角色个性的行动模式。

8.2.2 人类跑步规律

1. 人跑步的基本规律

生活中,做很多事情时都是靠走,如逛街、从电梯走到办公室或者穿过马路等。这些事情司空见惯,只要走得不太远,就不会觉得累。但是一旦心里有着急的事,就会急切地想要更快到达目的地。比如上班迟到了、听说家里着火了……这时应该怎样反应呢?

抛弃累赘、减小不必要的阻力,比如甩掉高跟鞋或者把皮包抱紧;加快两腿交换的频率;身体努力向前倾;试图每一步跨出更大的距离;腿脚更加地用力蹬地。这时就会发现你的速度已经比原先大大提高了,此外,比起走路,体力更容易消耗,可能还会慢慢减速并且停下来喘气。

从自身的体验可以得出跑步运动的几点特征(图 8-19):
① 身体重心前倾;
② 双手自然握拳;
③ 手臂呈弯曲状,配合跨步做前后摆动;
④ 腿关节弯曲角度大,跨步幅度更大;
⑤ 双脚几乎不会同时着地,有一到两帧双脚腾空;
⑥ 头顶运动的波浪线起伏更大。

2. 跑步动作的绘制

在绘制行走中需要注意的事项,在绘制跑步动作时也同样需要注意。例如,双脚与双手交叉向前、手臂带动身体旋转的幅度更大、身体的高度变化等。不同的地方则在于,在跑步中会出现双脚同时离地的状态。因此,跑的时候角色分别经过蹬地、腾空、落地后再蹬地的过程。

图 8-19 人跑步动作分解

(图片选自 The human figure in motion (1907))

与人的行走一样,人的跑步动作也以侧面角度最为直观。可以把人物跑步动作简化为 8 张原画,如图 8-20 所示,也就是:

① 单脚落地;
② 膝盖弯曲缓冲;
③ 着地的脚伸直用力,另一只脚准备蹬起;
④ 两脚腾空;
⑤ 换脚落地。

图 8-20 人跑步动作分解原画

8.2.3 四足动物——运动中的马

四足动物行走和奔跑的姿势千差万别,但也有规律可循。掌握四足动物运动的方法是理解四足动物的骨骼结构,了解动作的先后次序,最直接的方式是通过实地或者对视频实录等资料多加观察。

对于四足动物来说,骨骼结构决定了其运动状态,谈论四足动物时,比较有代表性的应

该是马。

1. 马的骨骼结构与动作特征

马的骨骼结构（图 8-21）：

① 四肢：马的四肢较长，很适合行走和奔跑，是典型的蹄行动物。

② 骨骼：马的骨骼从侧面看，可以看作一条脊柱从头部延伸至尾部。由肋骨围成的胸腔像个包袱一样挂在脊柱上。

③ 躯干：马的背部有两个突起，分别在肩胛骨和盆骨位置。

图 8-21　马的骨骼结构

马的动作特征总结起来有以下几点：

① 马行走时身体重心放在其中三条腿所构成的三角形内；

② 对角线换步法；

③ 前腿跨步时，关节向后弯曲；后腿跨步时，关节朝前弯曲；

④ 关节运动比较明显，幅度比较大，动作硬直；

⑤ 走路时头部动作要配合，前足跨出时头低下，前足着地时头抬起；

⑥ 随着腿部的屈伸，身体有规律地高低起伏；

⑦ 一般慢走每个完整步伐需要 1～1.5 秒。

2. 对角线换步法

对角线换步法是对马的行走运动的规律总结，可以分解为四条腿两分、两合，做左右交替完成一个步，俗称后脚踢前脚。基本上都是后腿之一先跨步，接着是同一侧的前腿（图 8-22）。

3. 马的跑步动作

马在稍微加速跑时，动作与走路动作相似，但是因为跑速加快，四条腿的交替分合变得

不明显。有时会变成前后腿同时屈伸，四脚离地时只差 1~2 帧。

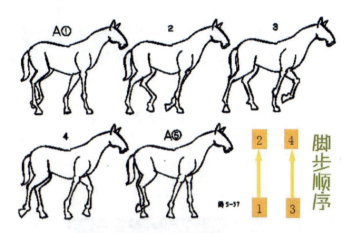

图 8-22　马行走的四腿运动顺序——后脚踢前脚

马小跑时则显得比较轻快，对角线的双足总是同时离地、同时落地，使身躯前进时产生弹跳感（图 8-23）。

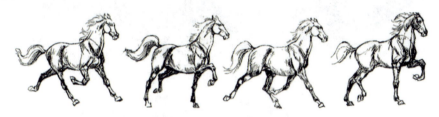

图 8-23　马小跑的四腿运动顺序——斜对角同步

而马飞奔起来的步伐不再用对角线换步法，而是左前右前、左后右后交换的步法。因为腾空时间长，落地时间短，前后双蹄落地时间有时相差 1~2 帧，所以，马奔跑时会听见马蹄声："嗒嗒（两前蹄）……嗒嗒（两后蹄）……嗒嗒（两前蹄）……嗒嗒（两后蹄）……"，如图 8-24 所示。

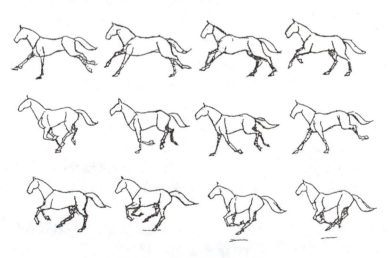

图 8-24　马奔跑的动作分解

8.2.4 鸟类飞翔

鸟类的许多特点给予了它自由飞行的先天条件。比如流线型的体型、全身覆盖羽毛、前肢进化成羽翼、胸肌发达、骨骼轻薄且中空等。不过鸟类的飞行姿态也根据其种类的不同而有差异。

1. 鸟的外形结构

以飞行生活为主的鸟类统称飞禽，可以分为阔翼类和雀类两种。从外形来看，鸟有四个组成飞行能力的部分，即翅膀、尾巴、鸟腿及鸟身（图 8-25）。翅膀产生飞行动力，尾巴使鸟类飞行时能保持平稳，鸟腿是起飞与着陆的工具，而鸟身则是将各个部位连接成一个整体，并驱使身上的肌肉来产生力量。

图 8-25 鸟类的外形与结构

2. 鸟的飞行动作

翅膀是鸟类飞行的先决条件，但是有的鸟飞得高远，有的鸟只能做盘旋滑翔，有的有翅膀却不能飞，因此拥有翅膀也并不是一定就拥有飞行的能力。从飞行时翅膀的姿态将鸟类飞行动作分为三种：

（1）滑翔动作

从某一高度展开翅膀向下飘行，翅膀遇到的空气升力与阻力越高，滑翔角度越小，下沉的速度也越慢，常在阔翼类飞禽身上看见这种滑翔姿势，如鹰、大雁等。

（2）翱翔动作

从气流中获得能量的一种飞行方式。鸟类利用上升气流借力飞翔，海鸥、信天翁都采用这种飞行方式。主要表现为在气流中盘旋升降，不需要时刻扑翼来维持飞行。

（3）扑翼飞行动作

借发达的肌肉群扑动双翼产生能量，是动物飞行的最基本方式。翅膀向前下方挥动产生升力和推力，使鸟类乃至部分昆虫能够保持向前飞行。

因此，在绘制扑翼飞行动作时，原画都会分为两部分来设计：一是翅膀向下扇动的动作，二是翅膀抬起的动作，并且绘制大型鸟的翅膀在扇动的过程中，要注意曲线运动规律的使用（图 8-26）。

此外，应注意，由于空气的阻力作用，会使鸟的身体有上下起伏的效果，一般表现为翅膀往下时身体向上升；翅膀在上时身体微微下沉。

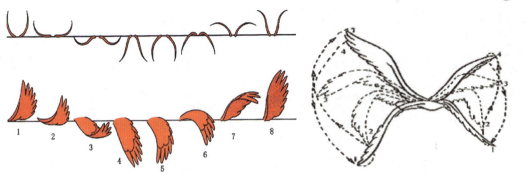

图 8-26　阔翼类鸟扇动翅膀的规律

8.2.5　鱼类游动

鱼类靠身体摆动和鳍的划动来前进并控制动作。不同种类的鱼，游动的姿势虽有很大不同，但是基本上都是遵循身体摆动加鳍划动这一基本规律。

1. **鱼的类型**

鱼类在进化过程中，由于生活环境和生活方式的差异，形成了各种各样与之相适应的体型。鱼类按体型可以分为纺锤形、侧扁形、棍棒形（图 8-27）。

（1）纺锤形鱼类

这是鱼类的标准体型，也是比较常见的体型。这种鱼类，鱼体头尾稍尖，中段粗大，横截面呈椭圆形，像个梭子一样。鱼体基本上是流线型的，能经受水的压力、在水中的游动阻力，因此游速快，动作灵活，如鲤鱼、鲫鱼等。

（2）侧扁形鱼类

这种鱼类鱼体较短，两侧很扁并且背腹轴较高，侧视略呈菱形。这种鱼类大多生活在水深流缓处，多数不适于快速游泳，动作也较迟钝，以鲢鱼、鳊鱼为典型。

（3）棍棒形鱼类

这种鱼鱼体特别长，身体横截面呈圆形，整体为头尖尾小的长圆棍形。这种鱼类大多无鳞、身体黏滑，善于穿洞或穴居生活，如鳗鱼、泥鳅等。

图 8-27　纺锤形、侧扁形及棍棒形鱼类

2. **鱼类运动的方式**

鱼的运动是由三种方式交替进行的。

① 鱼体的"S"形摆动（也就是利用肌肉的交换伸缩使鱼体左右摆动）、鱼类头部轻轻摆

动,都能促使尾部有力摇摆。鱼的身形越长,曲线运动越明显。

② 鳍的作用,背鳍和臀鳍在游动时起到平衡的稳定作用,其可以配合身体摆动;鱼类利用胸鳍做循环摆动,可以使自己悬浮在某处,也可以猛地用鳍划水,从某处迅速移动到另一处。

③ 鳃除了能让鱼在水里呼吸之外,还可以通过喷出废气来产生向后的推力。

在这三种方式中,第一种运动方式是主要的,另外两种运动是辅助性的。但三种运动方式不是孤立进行,而是交替作用的。

绘制鱼类游动的动作时,主要运用曲线运动规律。鱼的身体沿着一条流线型路线移动,身体摆动产生波状水流(图8-28)。

图8-28 鱼顺着流线型路线移动

8.3 自然现象的运动规律

8.3.1 雨、雪、风

自然现象在动画片中的作用主要有两个方面:一方面表现特定的环境气氛,以烘托人物的性格特征或心理活动;另一方面则是在童话幻想题材当中,它们往往被当作一种拟人化的角色出现,被赋予人的性格和动作特征,使剧情生动、活泼,增加了影片的吸引力。

1. 雨的运动规律

在动画片中,经常会出现下雨的镜头(图8-29)。

图8-29 动画片中的下雨场景

下雨是由于空气中的水蒸气凝结在空气中的粉尘上形成了小水滴,聚集成云,当上升气流托不住它们时,就落下来而形成的一种物理现象。由于雨滴小、下落的速度快,视觉残留现象使人们看到雨变成一条条的银丝直至洒落。因此在绘制时,经常用线条来表现。

因为风力大小和风向的变化，雨丝有时会形成不规则的疏密不同的雨景。也可以把雨设计成一个朝向的，但一定要有疏密（图 8-30）。不过应注意动画中运动着的平行线条是不能随意画的，每一条线从起始到终结都必须有所交代，并且绘制雨丝的笔触应大头在下，画出来的雨丝才有重量感。

图 8-30　雨的动画原画

2. 雪的运动规律

雪花的体积比雨的大，但是非常轻，所以飘落的轨迹不是直线。在动画片中经常用球状来表现它，也有设计成比较写实的雪花状和羽毛状（图 8-31）。

图 8-31　雪花

对于雪花的运动规律，要设计出每一朵雪花的曲线运动轨迹，中途不能少一个或多一个，否则画面就会跳跃，产生混乱的视觉效果（图 8-32）。雪花的运动速度是比较慢的，所以中间帧必须加得更为密集。

图 8-32　雪花的飘落曲线运动轨迹

3. 风的运动规律

现实生活中的风是无形的,人们的肉眼看不到气流的形态,只有通过观察被风吹动的物体所产生的变化来感知风力的强弱和方向。

动画中表现风的形式通常有两种:

一种如图8-33所示,是利用围巾飘动的幅度和节奏来表现空气的流动所产生风力的大小。前面介绍的曲线运动中,旗帜飘扬、柳条或草的摇摆等很多都能够表现风的运动规律。风越大,曲线运动轨迹的幅度就会减弱,频率也加快。

图8-33 风吹动物体的变化幅度

另一种是利用流线来表示风力的强度和风向,这种表现多用于风力较强的龙卷风、阵风、旋风等(图8-34)。

当然,这两种方式可以综合在一个镜头内运用,既能表现出物体的飘舞,又有流线从画面里扫过。

8.3.2 水、火、烟

1. 水的运动规律

水是一种液体,"水往低处流"则是它的基本运动规律。

在动画片中,水经常出现。静态的水只要画在背景上就行了,运动状态的水则需要由动画来描绘。

图8-34 用流线表示旋风

在动画设计中,水分为聚合、分离、推进、"S"形变化、曲线形变化、扩散形变化、波浪形变化等多种动态(图8-35)。

图8-35 水的动态

水的形态可分为水滴、水圈、水流、水花、水浪、水泡6种，每种的动态都各有其特色。

（1）水滴

一滴水积到一定程度，当水表面的张力小于地心引力时，水便形成水滴滴下来（图8-36）。由现实中的观察可以知道，形成水滴并落下时有一个运动过程，就是水滴在分离之前有一个回缩的现象，直到积聚到一定的分量，实在承受不住地心引力时，就会分离落下。

图8-36　叶子上的水滴滴落

（2）水圈

有外物落进水里时，就会引起一道道水圈，通常也叫涟漪。以物体落水点为中心，圆形的水圈产生后，其运动规律就是由小到大地扩散，直至消失。

动画里的水圈可以用深色底色上的白色圈来表现，圈的原画必须按照由小到大扩散的变化规律来绘制（图8-37）。此外，画水圈时还要确保其与背景的透视能够统一。

图8-37　水圈的扩散

（3）水流

小溪流水、大片急流直下的瀑布及沟渠里的流水都是以水流的形式运动的。在设计水流

时，每一张的水纹形态都要有变化，如果形态相同，就感觉不到液体的流动，而是固体在漂流，所以水流是通过不规则的曲线水纹来表现运动状态的（图8-38）。

图8-38 不规则的曲线水纹

（4）水花

水受到撞击时，会溅起水花。水花溅起后向四周扩散，降落。水花溅起时速度较快；升至最高点的时候，速度逐渐减慢；分散落下时，速度又逐渐加快（图8-39）。

图8-39 水花溅起的原画

物体落入水中溅起的水花，其大小、高低、快慢与物体的体积、重量及下降的速度有密切的关系。

（5）水浪

水浪由水波组成，在风力或其他外力的作用下，水波一层层、一排排不断地推进和滚动，形成了水浪，而浪花则是浪与浪的撞击、浪与障碍物的撞击所产生的，这也是动画片中波浪和浪花的运动规律（图8-40）。

图 8-40 波浪与浪花

(6) 水泡

水泡也是动画片中常用的水的表现形式之一,它是在水中咕噜咕噜呼出来的空气所形成的圆球体。因为气体比水轻,所以水泡在水中会向上运动,最后浮出水面破裂,这就是水泡的运动过程和规律(图 8-41)。

2. 火的运动规律

动画中对火的表现就是描绘火焰的运动,火焰燃烧过程的发生、高潮和熄灭都不断地在变化形态,呈现出不规则、无常的、突变的曲线变化。火焰会根据燃烧材料的性质、风力的大小等因素不断变化。

也可以把火的基本运动过程归纳为扩张、收缩、摇晃、上升、下收、分离、消失 7 种(图 8-42)。这 7 种基本运动状态交错组合,就是火焰运动的基本规律。

图 8-41 水泡

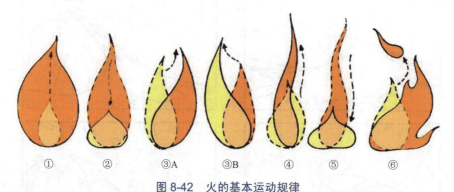

图 8-42 火的基本运动规律

根据火焰体积由小到大，可分为火苗、中火和大火。

（1）火苗

火苗的基本形态为上尖下圆，火苗运动有琐碎、跳跃、多变的特点，所以原画经常可以一张一张直接画，画出扩张、跳跃、上升、断开、缩扁及风吹过来的变化等。

（2）中火

中火比火苗稍微大些，但是经过观察可以发现，中火实际上是由很多的火苗组合而成，它们的运动规律与火苗的基本相同，但是由于体积比较大，动作相对稳定，速度也要慢一些，不过边缘不时会有小火苗分裂、上升、消失的运动。

（3）大火

大火是由更多的火苗聚集而成的，大火的面积大、火势旺、火苗多，结构复杂，变化多端。在表现大火运动时，应注意：首先，处理好整体与局部的关系；其次，火势面积大，底部可燃物的高低不同会造成火焰顶部的形状参差；再次，表现大火运动的每一张关键帧原画和中间画都要符合曲线运动规律；最后，为了表现大火的层次和立体感，火的造型可以分为由亮黄到红色等 2~3 种颜色。

3. 烟的运动规律

烟是物体燃烧产生的气体，所以基本呈现长条状或团状，并且烟的运动轨迹是呈上升状。另一种爆炸或射击产生的烟，会形成团状并在原地扩散，边缘浓度逐渐减弱，直至消失（图8-43）。

图8-43 烟的运动规律

因此，由于燃烧物的质地或成分不同，产生的烟也有轻重、浓淡和颜色的差别，在动画片可以分成浓烟和轻烟两种运动规律。

（1）浓烟

在动画中，浓烟的造型多数为团絮状，用色较深，经常可以看出体积感和明暗交界。

浓烟的密度大，变化较少，消失慢。都是表现为大团大团地向外扩散或是冲向上空，也可逐渐延长，尾部扩散变淡到一定程度，会分裂成小团絮，最后渐渐消失。

（2）轻烟

轻烟通常指香烟、蚊香、烟囱里飘出的袅袅轻烟。造型多取带状和线状，用透明色或者比较浅的颜色来绘制。轻烟密度小，体态轻盈，会随着空气流动而变化，也容易被吹散消失。在气流稳定的情况下，通常会表现为轻烟缭绕，冉冉上升，动作柔和优美，基本上是曲线运动。它的运动规律以拉长、扭曲、回荡、分离、变化、消失的过程为主。

动画实战篇

第 9 章
动画制作工具与主流软件

 学习目标

本单元要求学习者掌握以下技能：
- 熟悉传统动画制作工具的规格与使用
- 了解动画制作常用的电脑周边设备
- 了解主流动画制作软件的功能与应用

9.1 传统动画制作工具

按照"视觉暂留"原理，动画如果按照每秒 24 帧计算，一分钟动画也要画 1 440 幅图，如果是动画长篇，那么工作量的巨大程度可想而知。好在后来发明了赛璐珞，大大减少了动画制作的重复工作，提高了动画制作效率。但动画的制作要求精密，如何保证各帧画面一致、流畅和连贯，如何解决景与人、人与物的对位和色彩分界关系，是准备进行动画制作时要考虑的关键因素。人们在长年的实践中，形成了一系列专门而系统的制作工具，用于快速、准确地制作动画影片。

9.1.1 铅笔

动画制作中最基本的工具就是铅笔。在进行风格设计、分镜头台本编写、设计稿的描绘、绘制原画与背景时，都用到铅笔。

根据使用方式，分为普通铅笔、自动铅笔和彩色铅笔三种，如图 9-1 所示。自动铅笔主要用于修形及加动画。彩色铅笔主要是红铅与蓝铅，其中红铅常用于正稿和需要强调的地方（如对位线等），蓝铅多用于绘制草稿和阴影。铅笔绘制案例如图 9-2 所示。

图 9-1 铅笔

图 9-2　原画手稿件案例

9.1.2　动画纸

动画纸也是最基本的动画制作工具。动画纸用来画镜头画面设计稿、原画、动画，并且上面有统一定位的钉孔，如图 9-3 所示。在动画制作公司还没有普及无纸化电脑动画时，动画纸仍然是最大的消耗材料。纸张要求一般是 60～70 克、纸质细腻、透光性良好的白纸。

图 9-3　动画纸

动画纸分 12F、16F、24F、…不同尺寸大小，根据画面大小或镜头效果做不同的选择，如图 9-4 所示。常用的动画纸为 12F，即 32 cm×27 cm；如果做影院级动画片，则要用 16F，即 41 cm×34 cm 的动画纸。在一时购买不到正规动画纸时，也可以用 A3 或 A4 的复印纸打孔后充当动画纸用。

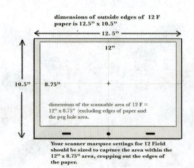

图 9-4　动画纸

动画纸按用途分为"动画纸"和"修正纸"。动画纸(又分为原画用纸和动画用纸)通常为白色,用于描绘确定的单张分解动作;修正纸通常为黄色或绿色,用于造型的修正、动画的修改,以及打草稿等。在比较大的专业动画制作公司,会根据用途的不同选用不同克数、不同种类的纸,甚至会用不同颜色的纸来区分,一目了然。

9.1.3 定位尺

动画定位尺,也叫"定位钉",只是形状像尺,但没有刻度,如图 9-5 所示。定位尺是进行动画制作时的必备工具之一,通常长 280 mm、宽 20 mm,金属质地。尺身上有 3 个凸起物(也有的是 2 个凸起物),主要用于固定动画用纸。动画纸上端有 3 个同样形状的孔。动画人员在绘制设计稿和原动画时,将动画纸固定在定位钉上后,放在专用的拷贝台、拷贝箱上。根据这个准确的位置,才能完成不抖动的动作绘画。在传统动画摄影时,也用于确保背景画稿与赛璐珞片的准确定位。

9.1.4 打孔机

打孔机的作用与定位尺的是相对应的。主要是将作为原画纸、设计稿纸、修形纸、动画用纸、背景纸和赛璐珞片等所需要在定位尺上固定的纸打出与定位尺 3 个固定柱(1 个圆柱、2 个长柱)大小相同、距离相等的孔来,使这些纸能准确地被套在定位尺上,如图 9-6 所示。目的是让动画纸整齐对位,使其前后的动画画稿精确无误地相叠。

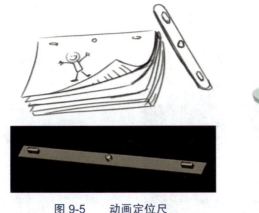

图 9-5　动画定位尺

图 9-6　打孔机

9.1.5 拷贝台

拷贝台又叫透写台、透光台、临摹台,是制作漫画、动画时的专业工具。其用来透光描绘中间画及原画设计时画面之间的空间顺序布局、描线上色、背景及设计稿修改等,属于动画专业最基本的多功能设备。主要由在一个灯箱上覆盖一块毛玻璃或亚克力板所组成,如图 9-7 所示。使用的时候将多张画稿重叠在一起,可以很清楚地看到底层画稿上的图,并拷贝或者修改画到第一张纸上。动画师也可以用其来绘制动作的分解动作(中间画),漫画师可以用其来将草稿描绘成正稿,并可以使网点纸的使用更方便。拷贝台是动画师和漫画师必不可少的工具之一。目前有灯管式和 LED 式两大类,因为轻便不伤眼,市面上多采用 LED 超薄型拷贝台。

图 9-7 拷贝台

9.1.6 动画桌

动画桌也称透光桌、拷贝桌。它与一般写字桌的不同之处是，以磨砂玻璃为桌面，下面装有灯管，使桌面能够透光，看清多张叠加在一起的画稿，用于动画线稿的绘制与拷贝。桌面部分常设计成倾斜状，以免光线直射眼睛而不利于工作。有些产品也叫多功能手绘桌，如图 9-8 所示。

图 9-8 动画桌

9.1.7 赛璐珞片

赛璐珞片（图 9-9）的发现和应用使动画产业发展及剧情影院动画生产成为可能。它的主要功能是将活动画面和背景画面分层制作，既节省劳动力，又能够使背景制作精致完美。

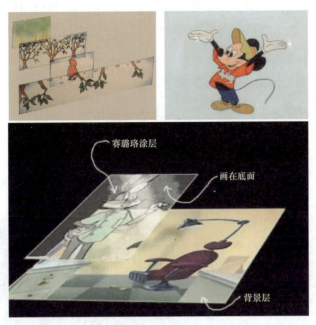

图 9-9 赛璐珞片

9.1.8 动画规格框

规格框也称安全框,是动画纸上的画面外延尺寸的边框,在框内所作的画才是有效的。规格框是一片透明的塑料薄膜,上面有很多方格,四边有数字标识,中间还有 W、N、S、E 四个字母表示东南西北的方位,如图 9-10 所示。规格板用于绘制动画时的定位和位移。

图 9-10 规格框

即使在框外画了很精彩的内容,将来在屏幕播放时也是看不见的,所以规格框也可看作是电视屏幕(电影银幕)的边框。从设计稿到原画、修形、动画、背景、扫描、上色、合成等各道工艺流程中,规格框都是限制画面范围尺寸的基本依据。动画规格框也是按照国际统

一的电影、电视银幕比例设定的，其基本比例是 4:3 或 16:9（俗称宽银幕）。一般来讲，在设计镜头画面时就要确定拍摄规格的大小。规格框共有 12 个大小不同的档次，如果要拍摄更大尺寸的画面，可以按照这个比例放大。

9.1.9 动画检测仪

动画检测仪也称为网络线拍系统，是二维动画前期动检系统，用来检查动画稿线条动作和表情的流畅性。检测仪由计算机主机、摄像机、动检软件组成，如图 9-11 所示。软件系统包括能够独立拍摄的数据采集系统和播放修改线拍结果的编辑系统。摄影机可以推进和拉出，即只能上下移动，不能左右移动，只有摄影机台面上的画片才可以移动，如图 9-12 所示。利用该原理，可以完成全景平推、镜头推拉的效果制作。

图 9-11 二维动画检测仪

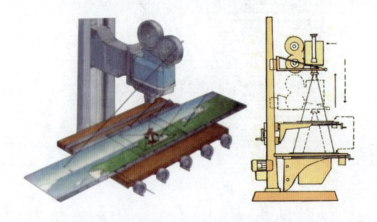

图 9-12 动画检测仪平推、镜头推拉示意图

9.2 电脑周边设备

9.2.1 图形工作站

在动画制作及教学过程中，会大量使用计算机工作站，这些工作站主要用来处理图形图像，因此也称为图形工作站，如图 9-13 所示。一般动画教学和制作中常用普通计算机，但是在企业制作中有大量的图形图像运算，需要保持计算机的稳定，因此需要高性能的计算机来保证图形处理速度，节约时间，保证教学或制作的进度，加上图形工作站是专门针对图形图像制作设计的，在针对图形图像设计方面有专门的措施，也提供了一些相应的工具；而普通计算机难以保证软硬件的兼容性，稳定性也较差，更不会专门针对平面图形设计提供相应的措施。因此，专业的动画教学和制作需要选用专业图形工作站。

图 9-13　图形工作站

市场上图形工作站的主要生产厂家包括惠普、戴尔、联想、Gisdom、XASUN。其中惠普的产品特点是优质优价；戴尔的产品特点是薄利多销（相对）；联想收购了原 IBM 的 think 品牌，3 年后开始正式涉足工作站市场；XASUN 的产品特点是定制图形工作站，有塔式、超级、机架、便携、特种等规格。

9.2.2 数位板

数位板又名绘图板、绘画板、手绘板等，是计算机输入设备的一种，通常是由一块板和一支压感笔组成，用于绘画创作方面，就像画家的画板和画笔，如图 9-14 所示。在电影中常见的逼真的画面和栩栩如生的人物就是通过数位板一笔一笔画出来的。数位板的这项绘画功能是键盘和手写板无法与之媲美的。数位板主要面向设计、美术相关专业师生、广告公司、设计工作室及 Flash 矢量动画制作者。在动画制作领域，通常都选用 9 英寸×12 英寸大小的产品，因为这个尺寸的产品可以正好在夹膜中放一张标准 A4 纸。

数位板的压感级数要求能够达到 1 024 级，这样可让软件根据使用者下笔的轻重做出适当的反应，例如笔画的粗细、颜色的浓淡，就像使用真的画笔一样。而数位板所配绘图笔的功能也同样重要，许多软件都能支持下笔方向的要求。低档的手写笔的某些笔触是一个方向的，但是在高档的产品上就能实现侧压、方向、笔旋转、橡皮擦等功能。

图 9-14　传统数位板

除了普通的数位板以外,还有一种把数位板和显示屏结合起来的产品,可以直接在显示器上绘图,即液晶数位板,如图 9-15 所示。这种产品的外观和普通的液晶显示器一样,所不同的是可以直接在屏幕上进行绘图工作,对于动画制作来说,这是最直观的工作方式。

图 9-15　液晶数位板

世界上最大的数位板生产厂商是 Wacom 公司,除了 Wacom 以外,国内还有友基、汉王等国产品牌。《泰坦尼克号》和《魅影危机》(《星球大战前传》)影片中一些逼真的画面和栩栩如生的人物都是通过数位板辅助制作出来的。随着数位板技术和应用的不断成熟,越来越多的动画、电影、电视剧都用其进行辅助制作。

9.2.3　平板扫描仪

平板扫描仪(简称扫描仪)(图 9-16)在动画制作过程中的主要作用是把画好的分解动作扫描进电脑工作站中,继而完成上色、合成等工序。动画使用的扫描仪要求有较大的幅面和较高的性能。扫描仪的性能不仅仅反映在分辨率、扫描速度、色彩位数等指标上,扫描仪内部的光源、反射镜、镜头、光电耦合器件(CCD)等零部件的品质对扫描质量也起着决定性的作用。专业级的扫描仪由于使用了更好品质的零部件,所以也能提供更好的扫描质量,这也是同样指标的产品中专业级产品比家用级或商业级产品贵的原因。

9.2.4 3D 扫描仪

3D 扫描仪（图 9-17）能对立体的实物进行三维扫描，并能迅速获得物体表面各采样点的三维空间坐标和色彩信息，在极短的时间里捕捉到物体的颜色、纹理、几何拓扑结构，并创造出非常真实的三维模型。部分特殊的三维扫描装置甚至能得到物体的内部结构、全方位的三维信息，把扫描数据提供给三维软件后，建立三维模型。

图 9-16　平板扫描仪

图 9-17　3D 扫描仪

大家熟悉的《蝙蝠侠》《终结者》《黑衣人》等进口影片中的怪物都是先进行实体模型制作，再通过 3D 扫描建立计算机数字模型，然后通过动作捕捉技术使其具有流畅、逼真的动作。

9.2.5 动作捕捉仪

动作捕捉技术涉及尺寸测量、物理空间里物体的定位及入位测定等方面，可以由计算机直接处理捕捉的数据。在运动物体的关键部位设置跟踪器，由动作捕捉系统捕捉跟踪器位置，并将其转换为数位模型的动作，生成二维或三维的电脑动画，如图 9-18 所示。动画师可以在计算机产生的镜头中调整、控制运动的物体。实现这个功能的设备称为动作捕捉仪。动作捕捉仪有光学、磁性、机械等多种方式。目前主流的动作捕捉系统是基于光学方式的，其主要由专用摄像机、追踪器、处理主机组成。

图 9-18　动作捕捉技术

动作捕捉仪是用于全方位动作捕捉并转换成三维模型的大型尖端设备,在制作大型动画、游戏角色动作等方面有着无可比拟的方便性,但是因其价格高昂,所以在国内只有少数公司和高校拥有,如上海卡通、北京电影学院、江苏大学、上海电影制片厂等。

1988 年,SGI 公司开发了可捕捉人头部运动和表情的系统,如图 9-19 所示。随着计算机软硬件技术的飞速发展和动画制作要求的提高,目前在发达国家,运动捕捉已经进入了实用化阶段,有多家厂商相继推出了多种商品化的运动捕捉设备,如 MotionAnalysis、Polhemus、Sega Interactive、MAC、X-Ist、FilmBox 等,其应用领域也远远超出了表演动画,已成功地用于虚拟现实、游戏、人体工程学研究、模拟训练、生物力学研究等许多方面。

图 9-19　表情捕捉技术——专用头盔,记录面部表情

9.2.6　影视动画渲染集群

动漫渲染,是动漫制作的核心环节之一。它基于一套完整的程序进行计算,从而通过模型、光线、材质、阴影等元素的组合设定,将动漫设计转化为具体图像,一般包括获取模型、设定照明方案、绘制材质纹理和调节阴影等流程。动漫渲染是实现创意和前期设计构想的关键环节,直接决定动漫作品的视觉效果。高水平的渲染可以细致地显示出材质纹理和光景效果,使形象更加生动逼真。

渲染农场(Renderfarm)其实是一种通俗的叫法,实际上叫作分布式并行集群计算系统,这是一种利用现成的 CPU、以太网和操作系统构建的超级计算机,它使用主流的商业计算机硬件设备达到或接近超级计算机的计算能力。随着 3D、4D 电影的兴起和高清动漫趋热,动

漫渲染的运算量呈几何倍数增长，由高性能计算（HPC）集群构成的渲染农场成为大规模动漫制作的主流选择。图 9-20 所示的是由刀片服务器组成的微型渲染农场，图 9-21 所示的是大型动画渲染集群。

图 9-20　刀片服务器（微型渲染农场）

图 9-21　大型动画渲染集群

在渲染过程中，无论是 3D 动画软件还是 2D 图像合成，都需要耗费大量的渲染时间。如果用工作站（单路双核处理器）承担渲染工作，一部 2K 分辨率的普通 CG 电影，渲染时间大约为每帧 1 小时；如果要达到 4K、6K 的高清分辨率，一帧画面的渲染时间为 10 小时以上。此外，在渲染计算过程中，制作人员无法使用工作站进行其他工作。

渲染农场以高性能计算集群为基础，将海量的渲染任务分割成若干份，交由网络中分布的多台服务器共同运算，最终存储到一个指定的目录里，由制作人员调用。在上述案例中，假设用单台工作站（单路双核处理器）进行渲染，采用 2K 分辨率，如果每帧渲染时间为 2 小时左右，则仅仅 1 分钟的电影就需要 120 天的渲染时间；如果采用渲染农场，将 1 分钟的渲染任务分发到 60 台服务器（双路四核处理器）上，12 小时左右就可以完成工作，并且不会占用制作时间。再以《玩具总动员》为例，如果仅使用一台电脑（单一处理器），这部长达 77 分钟的影片的渲染时间将会是 43 年，而采用集群渲染系统，只需约 80 天。图 9-22 所示是好莱坞（中国）数码艺术中心动画渲染集群系统结构图。

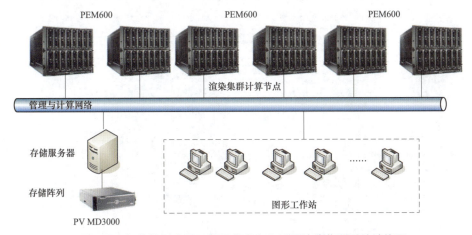
图 9-22　好莱坞（中国）数码艺术中心动画渲染集群系统结构图

9.3 主流计算机动画软件

9.3.1 二维动画制作软件

1. Flash

Flash 是由 Macromedia 公司推出的优秀矢量动画编辑软件,是一种交互式动画设计工具。其将声音、视频、动画及富有新意的界面融合在一起,创作出了许多令人叹为观止的动画(电影)效果。强大的交互功能搭配这样优良的动画能力,使它能够在游戏领域占有一席之地。随着智能手机的成熟和普及,在手机上运行的 Flash 小游戏和动画成了一种时尚和趋势,可以在手机上运行的 Flash 种类也越来越多,包括贺卡、彩铃、动画、主题与应用程序等。因为操作简单,容易学习,并且成本不高,因此越来越多的人从业余走向了专业 Flash 动画制作的道路。

Flash 动画可以同时在电视、网络和公共移动传媒上播出,符合经济效益。制作的周期也缩短为普通动画的 1/4～1/5。因此,从某种程度上来说,Flash 动画适应并很大程度地带动了中国动漫产业的发展。

Flash 软件如今已被 Adobe 公司收购,除了研发新功能外,还将其界面调整得与 Adobe 旗下的其他软件更为统一,让熟悉 Photo 和 Illustrator 软件操作的用户更加容易上手,如图 9-23 所示。因此,Flash 之所以能在短短几年内风靡全球,跟它自身鲜明的特点是分不开的。可以将其概括为以下几点:

① 短小精悍;
② 强大的交互功能;
③ 适合网络传播;
④ 节约成本;
⑤ 跨媒体。

图 9-23 Flash 工作界面

2. Adobe Photoshop

在 Photoshop 早期标准版中,"动画"面板("窗口"→"动画")以帧模式出现,显示动画中每个帧的缩览图。使用面板底部的工具可浏览各个帧、设置循环选项、添加和删除帧及进行预览动画,如图 9-24 所示。"动画"面板菜单包含其他用于编辑帧或时间轴持续时间及用于配置面板外观的命令。单击面板菜单图标能够查看可用命令。

图 9-24 帧动画调板

A—选择第一个帧;B—选择上一个帧;C—播放动画;D—选择下一个帧;E—过渡动画帧;F—复制选定的帧;G—删除选定的帧;H—转换为时间轴模式;I—"动画"面板菜单

高版本 Photoshop,如 Photoshop CC,则提供帧动画和时间轴两种动画制作模式。时间轴模式显示文档图层的帧持续时间和动画属性。使用面板底部的工具可浏览各个帧、放大或缩小时间显示、切换洋葱皮模式、删除关键帧和预览视频,如图 9-25 所示。可以使用时间轴上自身的控件来调整图层的帧持续时间、设置图层属性的关键帧并将视频的某一部分指定为工作区域。

图 9-25 时间轴动画调板

A—启用音频;B—缩小;C—缩放滑块;D—放大;E—切换洋葱皮;F—删除关键帧;G—转换为帧动画

在时间轴模式中,"动画"面板显示 Photoshop 文档中的每个图层(背景图层除外),并与"图层"面板同步。只要添加、删除、重命名、复制图层或者对图层编组或分配颜色,就会在两个面板中更新所做的更改。其制作结果可以导出成 GIF 或渲染成视频。图 9-26 与图 9-27 分别是帧动画和时间轴动画的两个案例。

图 9-26　帧动画制作案例

图 9-27　时间轴动画制作案例

3. Ulead GIF Animator

Ulead GIF Animator 是一个简单、快速、灵活、功能强大的 GIF 动画编辑软件，如图 9-28 所示。它是 Ulead（友立）公司最早在 1992 年发布的一个动画 GIF 制作的工具，内建的 Plugin 有许多现成的特效可以立即套用，可使用 Ulead GIF Animator 将 AVI 文件转成动画 GIF 文件，也能将动画 GIF 图片最佳化，还能将放在网页上的动画 GIF 图档"减肥"，以便让人能够更快速地浏览网页。

第 9 章 动画制作工具与主流软件

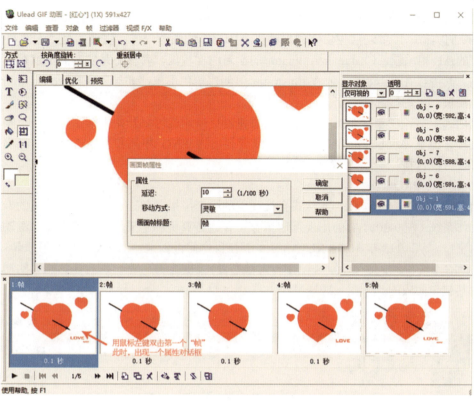

图 9-28 Ulead GIF Animator 工作界面

4. Character Animator

Character Animator 是 Adobe 新推出的一款角色动画软件（图 9-29），它搭配 Photoshop 和 Illustrator，可以帮助设计师实现人物动态化，在直播或录制动画中使用都非常方便。

图 9-29 Character Animator 工作界面

- 217 -

Character Animator 是一款直观的 2D 角色动画应用程序，整体的界面风格、布局和 Premiere 的类似。主要功能也像它的启动页上所展示的画面一样，强调的是"人偶和模仿"，和同厂的 AE 相比较，Character Animator 的学习门槛较低，其核心是实时面部追踪绑定和语音识别。其可以在 Photoshop 或者 Illustrator 中创建角色形象，并导入 Character Animator 中的操控面板，再进行部件绑定。

成功绑定后，在录制面板中开启摄像头和麦克风，就可以开始表演了。最后录制好的文件可直接导出至 Adobe Media Encoder，或者导出为 PNG 序列和 WAV 文件，导出的影片文件可以在线直播。

5. RETAS PRO

RETAS PRO 是日本 Celsys 株式会社开发的一套应用于普通计算机和苹果机的专业二维动画制作系统（图 9-30）。它的出现迅速填补了普通计算机和苹果机上没有专业二维动画制作系统的空白。从 1993 年 10 月 RETAS 1.0 版在日本问世以来，RETAS 已占领了日本动画界 80%以上的市场份额，例如《海贼王》《火影忍者》《机器猫》等一系列耳熟能详的动画名作都是由其制作而成的。

图 9-30 RETAS PRO 工作界面

作为二维无纸数字动画制作系统，它实现了传统动画制作所有的强大功能和灵活性：绘画、线拍（pencil test）、扫描和描线、上色、合成和特殊效果。它将简单易用的用户界面和动画制作的所有强大功能完美地结合在一起，是最简单易用和性能价格比最高的系统，是所有期盼大大提高工作效率的动画制作者的首选。同时，RETAS PRO 不仅可以制作二维动画，还可以合成实景及计算机三维图像，所以广泛应用于电影、电视、游戏、光盘等多个领域。

6. Animo

Animo 是英国 Cambridge Animation 公司开发的一款二维卡通动画制作系统，制作过许多

优秀的动画影片,《小倩》《埃及王子》《空中大灌篮》等深受观众喜爱的动画片都使用了 Animo。它具有专业的工作界面,可以智能地把扫描后的画稿转为计算机识别的线条并且可以保持原始的样态;它的快速上色工具和自动线条封闭功能与颜色模型编辑器集成在一起,提供了不受数目限制的颜色和颜色板;一个颜色模型可设置多个"色指定";具有多种特技效果处理,包括灯光、阴影、照相机镜头的推拉、背景虚化、水波等,并可与二维、三维和实拍镜头进行合成。

与 Maya 和 3ds Max 等专业的三维动画软件类似,Animo 使用了模块化的管理体系和节点式的操作结构。模块化的系统可以将扫描、描线、上色、合成等各个环节采用协同分工的方式整合在一起工作,并且可以把三维动画转为二维,可以说 Animo 是一个功能强大的动画制作系统。

9.3.2 三维动画制作软件

1. 3D Studio Max

3D Studio Max 常简称为 3ds Max、3DS Max 或 MAX,是 Autodesk 公司开发的基于计算机系统的三维动画渲染和制作软件,如图 9-31 所示。其前身是基于 DOS 操作系统的 3D Studio 系列软件,在 Windows NT 出现以前,工业级的 CG 制作被 SGI 图形工作站所垄断。3D Studio Max + Windows NT 组合的出现一下子降低了 CG 制作的门槛,首先运用在电脑游戏中的动画制作,而后更进一步参与影视片的特效制作,例如《X 战警Ⅱ》《最后的武士》等。

图 9-31　3ds Max 工作界面

在应用范围方面,广泛应用于广告、影视、工业设计、建筑设计、多媒体制作、游戏、辅助教学及工程可视化等领域。拥有强大功能的 3ds Max 被广泛应用于电视及娱乐业中,比如片头动画和视频游戏的制作,深深扎根于玩家心中的劳拉角色形象就是 3ds Max 的杰作。

其在影视特效方面也有一定的应用。而在国内发展相对比较成熟的建筑效果图和建筑动画制作中，3ds Max 的使用率更是占据了绝对的优势。根据不同行业的应用特点，对 3ds Max 的掌握程度也有不同的要求，其在建筑方面的应用相对来说局限性要大一些，只要求单帧的渲染效果和环境效果，只涉及比较简单的动画；在片头动画和视频游戏应用中，动画占的比例很大，特别是视频游戏对角色动画的要求要高一些；影视特效方面的应用则把 3ds Max 的功能发挥到了极致。

3D Studio Max 主要有五大功能模块：① 建模；② 材质和贴图；③ 灯光和相机；④ 设置动画；⑤ 渲染合成输出。

2. Maya

Autodesk Maya 是美国 Autodesk 公司出品的世界顶级的三维动画软件，应用对象是专业的影视广告、角色动画、电影特技等，如图 9-32 所示。Maya 功能完善，工作灵活，易学易用，制作效率极高，渲染真实感极强，是电影级别的高端制作软件。Maya 售价高昂，声名显赫，是制作者梦寐以求的制作工具，掌握了 Maya，可极大提高制作效率和品质，制作出仿真的角色动画，渲染出电影一般的真实效果，使技术水平向世界顶级动画师靠近。

图 9-32　Maya 工作界面

Maya 集成了 Alias、Wavefront 最先进的动画及数字效果技术。它不仅包括一般三维和视觉效果制作的功能，还与最先进的建模、数字化布料模拟、毛发渲染、运动匹配技术相结合。Maya 可在 Windows NT 与 SGI IRIX 操作系统上运行。在目前市场上用于进行数字和三维制作的工具中，Maya 是首选。《星球大战前传》《冰川时代》《精灵鼠小弟》等很多好莱坞电影的动画和特技镜头都是由 Maya 完成的。

Maya 的功能模块：① 建模；② 动画；③ 动力学；④ 渲染合成输出。

3. LightWave 3D

LightWave 3D 是由美国 Newtek 公司出品的三维动画软件，在业界有着极好的口碑，是个功能卓越的跨平台软件，被广泛应用在电影、电视、游戏、网页、广告、印刷、动画等领域，如图 9-33 所示。它的操作简便，易学易用，在生物建模和角色动画方面功能异常强大；

基于光线跟踪、光能传递等技术的渲染模块，令它的渲染品质几尽完美。它以其优异的性能备受影视特效制作公司和游戏开发商的青睐。火爆一时的好莱坞大片《泰坦尼克号》中的细致逼真的船体模型、《红色星球》中的电影特效，以及《恐龙危机 2》《生化危机——代号维洛尼卡》等许多经典游戏均由 LightWave 3D 开发制作完成。

图 9-33　LightWave 3D 工作界面

4. Renderman

Pixar 公司的 Renderman 是一款可编程的三维创作软件，它在三维电影的制作中取得了重大成功，是影视界公认最好的三维图像渲染引擎，如图 9-34 所示。

图 9-34　Renderman 工作界面

《美女与野兽》（获 1991 年奥斯卡奖）、《阿拉丁》（获 1993 年奥斯卡奖）、《玩具总动员》、《蝙蝠人归来》、《虫虫特工队》、《玩具总动员》、《深渊》及《一家之鼠》等动画影片的三维造型与最终生成的画面都出自 RenderMan 之手。

5. ZBrush

ZBrush 是由 Pixologic 在 1999 年开发推出的一款跨时代的软件，它是一个数字雕刻和绘画软件，如图 9-35 所示。ZBrush 以其强大的功能和直观的工作流程彻底改变了整个三维行业。在一个简洁的界面中，ZBrush 为当代数字艺术家提供了世界上最先进的工具。其以实用的思路开发出的功能组合，在激发艺术家创作力的同时，产生了一种用户感受，用户在操作时会感到非常顺畅。ZBrush 能够雕刻高达 10 亿边形的模型，所以说限制只取决于艺术家自身的想象力。它的出现完全颠覆了过去传统三维设计工具的工作模式，解放了艺术家们的双手和思维，告别过去那种依靠鼠标和参数来笨拙地创作的模式，完全尊重设计师的创作灵感和传统工作习惯。

图 9-35　ZBrush 工作界面

2007 年 Pixologic 推出了 ZBrush 3.1 版本，它将三维动画中最复杂、最耗费精力的角色建模和贴图工作变成了小朋友玩泥巴那样简单有趣。设计师可以通过手写板或者鼠标来控制 ZBrush 的立体笔刷工具，自由自在地随意雕刻自己头脑中的形象。至于拓扑结构、网格分布一类的烦琐问题，都交由 ZBrush 在后台自动完成。它细腻的笔刷可以轻易塑造出皱纹、发丝、青春痘、雀斑之类的皮肤细节，包括这些微小细节的凹凸模型和材质。令专业设计师兴奋的是，ZBursh 不但可以轻松塑造出各种数字生物的造型和肌理，还可以把这些复杂的细节导出成法线贴图和展好 UV 的低分辨率模型。这些法线贴图和低模可以被所有的大型三维软件如 Maya、3ds Max、Softimage|XSI、Lightwave 等识别和应用，成为专业动画制作领域里面最重要的建模材质的辅助工具。

6. Softimage|XSI

Softimage 3D 是 AVID Softimage 公司出品的三维动画软件。它是由专业动画师设计的强

大的三维动画制作工具，它的功能完全涵盖了整个动画制作过程，包括交互的独立的建模和动画制作工具、SDK 和游戏开发工具、具有业界领先水平的 Mental Ray 生成工具等，如图 9-36 所示。Softimage 3D 系统是一个经受了时间考验的、强大的、不断提炼的软件系统，它几乎设计了所有具有挑战性的角色动画。1998 年提名的奥斯卡视觉效果成就奖的三部影片都应用了 Softimage 3D 的三维动画技术，它们是《失落的世界》中非常逼真的让人恐惧又喜爱的恐龙形象、《星际战队》中的未来昆虫形象、《泰坦尼克号》中几百个数字动画的船上乘客。这三部影片是从列入奥斯卡奖名单中的七部影片中评选出来的，另外的四部影片《蝙蝠侠和罗宾》《接触》《第五元素》和《黑衣人》中也全部利用了 Softimage 3D 技术创建了令人惊奇的视觉效果和角色。

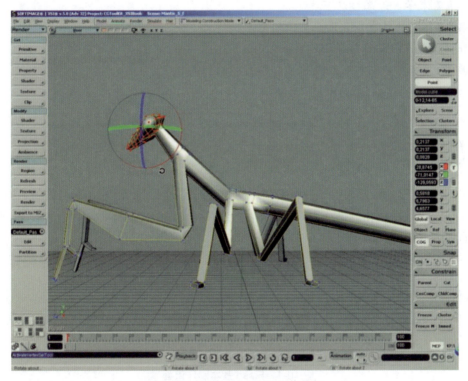

图 9-36　Softimage|XSI 工作界面

　　Softimage|XSI 是 Auto Desk（AVID 公司已经被 Auto Desk 公司收购）面向高端三维影视市场的旗舰产品，它的前身是业内久负盛名的 Softimage 3D。Softimage 为了体现软件的兼容性和交互性，最终以 Softimage 公司在全球知名的数据交换格式.XSI 命名。Softimage|XSI 以其先进的工作流程、无缝的动画制作及领先业内的非线性动画编辑系统，为众多从事三维电脑艺术人员所喜爱。XSI 将电脑的三维动画虚拟能力推向了极致，是最佳的动画工具，除了新的非线性动画功能之外，比之前更容易设定 Keyframe 的传统动画；是制作电影、广告、3D、建筑表现等方面的强力工具。

　　此外，三维动画制作软件还有 Cool 3D（Poser Metacreations 公司）、Houdini（Houdini 是目前唯一包含了三维制作、二维绘图、粒子特效及视频合成全套工具的特效制作软件，《埃及王子》《哥斯拉》等使用了此软件）等。

第 10 章
Flash 动画制作实例——《爆炸头星球》开场动画

 学习目标

本单元要求学习者掌握以下技能：
- 熟悉 Flash 软件在制作动画方面的基本操作
- 在动画制作前做好前期设计准备
- 通过 Flash 动画制作实例掌握动画的实际创作流程

10.1 Flash 软件的动画运用

10.1.1 Flash 动画的主要制作流程

Flash 制作流程主要分为前期、中期和后期。前期包括策划、选材、素材收集、剧本、角色造型设计、场景设计和分镜头等，中期包括电脑绘制和合成动画，后期包括配音、后期处理、发布和综合调整（图 10-1）。

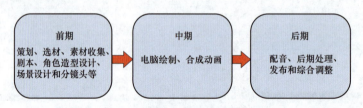

图 10-1　Flash 基本制作流程

对比传统动画制作流程可知，Flash 动画制作保留了部分传统动画的制作流程。由于 Flash 本身的限制，Flash 动画制作的前期策划工作相对于传统的动画项目要简单得多。不过对于正规一点的商业制作，通常还会有一个严谨的前期策划，以明确该动画项目的目的和一些具体的要求，也便于动画制作人员能顺利地开展工作。

在中期时，根据制作习惯的不同，有一部分 Flash 工作人员会像制作传统动画一样先在纸上画好动作原画，然后导入 Flash 中描线，完成线稿的绘制，这样的方法比起直接在 Flash 里用元件制作更加生动，也相对更考验画功和对运动规律的熟练运用。

在 Flash 中，由于原画与动画制作经常由一个人担任，因此，在绘制动作前，设计者就应该对整个动作有完整的构思。在绘制过程中，可以先进行原画的绘制，做到心中有数。在确定了原画动作的正确性后，再利用"洋葱皮"功能绘制中间画。

10.1.2 Flash 工作界面

用 Flash 软件制作的动画片原理和传统动画的一样，利用帧（即画面）将一定的时间进行划分，这样每一帧就代表了传统动画中的一个画面（图 10-2）。

图 10-2 在 1 秒钟的时间内分配关键帧

下面将介绍 Adobe Flash CS4 软件的基础操作。

Adobe Flash CS4 启动完成后，首先显示的是开始页。通过开始页，可以选择项目或新建项目（图 10-3）。

图 10-3 Adobe Flash CS4 开始页面

当用户在开始页中选择"新建"→"Flash 文件（ActionScript 3.0）"/"Flash 文件（ActionScript 2.0）"命令时，就会新建一个空白的 Flash 文档，同时进入了中文版 Flash 的操作界面，如图 10-4 所示。

图 10-4 操作界面

Flash CS4 的操作界面包括以下几部分：

（1）菜单栏（图 10-4 中的 A）

Flash CS4 共有 11 组菜单，这些菜单包含了 Flash 大部分的操作命令。单击菜单栏右侧的窗口控制按钮，可以实现窗口的最小化、最大化/还原及关闭等操作。

（2）时间轴窗口（图 10-4 中的 B）

时间轴窗口用于组织和控制文档内容在一定时间内播放的层数和帧数。

（3）工具栏（图 10-4 中的 C）

工具栏提供了用于图形绘制和编辑的各种工具。

（4）工作区与场景（图 10-4 中的 D）

编辑和播放电影的区域称为工作区。当用户新建一个 Flash 文档后，它就包含一个场景，即场景1。当制作较长的动画时，需要多个镜头，这时就可以创建多个场景，可以避免时间轴过长带来的麻烦，同时也方便了动画的管理。处于不同场景中的内容是按照场景顺序来依次播放的，当然，场景的顺序是可以改变的。

（5）舞台（图 10-4 中的 E）

用户可以在整个工作区内进行动画的制作和编辑工作，但是最终播放动画时仅显示工作区中白色（也可能会是其他颜色，这是由动画属性设置的）区域内的内容，通常把这个区域称为舞台。在设计动画时，往往需要利用舞台以外的工作区做一些辅助性的工作，但主要内容都要在舞台中实现，这就如同演出一样，在舞台之外比如后台还可能要做许多准备工作，但真正呈现给观众的就只有舞台上表演出来的部分。

（6）"属性"面板（图 10-4 中的 F）

"属性"面板是 Flash 中使用最多的面板，它可以根据所选对象的不同而设置相应对象的属性，进而对对象做出调整。

（7）功能面板组（图 10-4 中的 G）

功能面板组包括了各种可以移动和组合的功能面板，在默认情况下显示了"颜色""样本"和"库"3 个功能面板。

10.1.3　Flash 动画编辑功能

1. 时间轴

在 Flash 中，"时间轴"窗口用于组织和控制文档内容在一定时间播放的层数和帧数。按照功能的不同，"时间轴"窗口可以分为图层控制窗口和时间轴，如图 10-5 所示。

图 10-5　"时间轴"窗口

Flash 中通常把时间轴上的一个个小格称为帧，帧就相当于传统动画中的动画纸。动画中的每一个画面对应于 Flash 中的一个合成帧。动画的连贯和流畅与否，很大程度上取决于时间轴和帧的使用，因此它们是整个动画中最基本也是最重要的地方。

2. 图层

当用户创建一个新的 Flash 文档后，它就包含了一个图层，即图层 1。在制作动画的过程中，可以根据需要添加更多的图层。图层就像一张张透明的动画纸，通过不同画面的叠加，最终形成了完整的动画画面（图 10-6）。

图 10-6　利用图层的叠加制作丰富的动画画面

制作简单的 Flash 动画只要一个图层就够了，但要制作复杂的动画，一个图层很难完成。

3. "洋葱皮"功能

时间轴下方的"绘图纸外观"按钮，又称"洋葱皮"按钮 ，用于在时间轴上设置一个连续的显示帧区域，区域内的帧所包含的内容同时显示在舞台上（图10-7）。

图 10-7 "洋葱皮"功能帮助显示前后帧的内容

做动画时，经常需要参考前后帧的内容来辅助处理或绘制当前帧的内容，这就需要用"洋葱皮"功能来达到这个目的。

4. 笔触与填充

实际上，使用 Flash 绘图工具绘制出来的图形可以分为两类，即笔触和填充。笔触是图形的轮廓线，也被称为线条；填充是一个图形的实心部分。用线条工具、钢笔工具、铅笔工具绘制的图形及用椭圆工具、矩形工具等绘制的图形边框线就是笔触，只能用墨水瓶工具改变颜色。用刷子工具绘制的图形或是用椭圆工具、矩形工具等绘制的图形的填充部分就是填充，只能用颜料桶工具来改变颜色（图10-8）。

5. 选择工具

选择工具作为创作中最为常用的工具，具有的功能也相对比较多，如选择、移动、复制、调整笔触或填充形状等（图10-9）。

图 10-8 绘制出笔触与填充的绘图工具

图 10-9 选择工具

6. 辅助面板

在 Flash 中创建和编辑图形时，"对齐"和"变形"面板经常会被使用，大大提高了作品的创作效率（图10-10）。

第 10 章 Flash 动画制作实例——《爆炸头星球》开场动画

图 10-10 对齐

7. 元件和库

元件可以说是 Flash 中一个非常重要的概念，即可以重复使用的图片、动画或按钮。使用元件能减小文件的尺寸，因为不管该元件被重复使用多少次，它所占的空间也只有一个元件的大小。在成为元件以后，这些元件将被保存在"库"面板中，可以根据需要重复使用这些元件（图 10-11）。

8. 逐帧动画和补间动画

Flash 中的动画按类型划分，可以分成两种基本类型：逐帧动画和补间动画。大部分的逐帧动画是一帧一帧绘制出来的，和传统动画类似。

图 10-11 库中可重复使用的元件

由于逐帧动画工作量大，Flash 为动画人员提供了一种方便的动画方式，即补间动画。所谓补间，就是只需要绘制出开始和结束两个帧的内容，中间过渡部分由电脑自己计算出来。补间的开始帧和结束帧被称为"关键帧"，中间电脑演算出来的部分称为"过渡帧"（图 10-12）。

图 10-12 Flash 中逐帧动画和补间动画在时间轴上的表现

10.2 《爆炸头星球》开场动画制作实例

10.2.1 前期准备——剧本、美术设计与分镜

1. 动画剧本

剧本是为动画片的制作服务的，写剧本时必须充分考虑动画片的视觉造型，即可见性。让人物、环境和细节等在文字中都得到视觉化的再现，描绘出栩栩如生的动画镜头，这就需要动画剧本强调动作和形态等便于视觉化表现的内容。

作者在剧本中这样描述开场动画:"动画一开始是一个模拟换装游戏的场景,首先是为主角选择头型——盒子头,然后选择肤色、五官、服装,最后拼成一个张小盒从游戏框架里面跳出来直接到了马路上……"

由剧本可以看出,片头动画处在一个固定镜头的场景里,整个画面的初步设计来源于"模拟换装游戏",这为制作分镜头前的素材筹备提供了收集方向。

接着剧本对角色的形象拼接过程进行简单描述后,进一步设计了角色在画面中的运动,以及通过角色的位置移动自然衔接到动画正片当中。

2. 角色设计和场景设计

根据剧本绘制出角色的形象及表情动作图,如图10-13所示。

图10-13　角色设计图

参考时下流行的换装游戏界面(图10-14),设计出带有肤色、服饰及五官选项的换装游戏场景。

图10-14　参考的换装游戏界面及最终场景设计图

3. 分镜头设计和动作草图

分镜头在剧本和美术设计做出来后，就可以按照剧本将剧情通过镜头语言表达出来。由于开场动画都在一个固定的长镜头里呈现，分镜头台本难以在一格画面里绘制说明，因此配合动作草图来设计这个镜头内容更为合适（图10-15）。

图 10-15　开场动画动作草图

同时，动作草图作为原画草稿，也可以在 Flash 软件中直接绘制。

10.2.2　原画与中间画

1. 原画

描线一般是建立在原画基础上的，原画是动作设计和绘制的第一道工序。原画的职责和任务是：按照剧情和导演意图，完成动画镜头中所有角色的动作设计，画出一张张不同的动画表情的关键动态画面，也就是用原画表现出动作的起始和终止位置。概括地讲，原画就是运动物体关键动态的画。

根据片头动画的原画草图，除了已经设定好的换装游戏界面，可以先在 Flash 中单独绘制出角色张小盒被手形鼠标弹鼻子、按上帽子接着站好等待输入名字的系列动作，作为元件。

首先，将工作区属性设置为 1 200×678，帧频设为 18 fps，如图10-16 所示。

图 10-16　设定工作区属性

在场景中新建一个空白图形元件，命名为"小盒动作"。在第一帧图层1位置导入第一张动作草图，如图10-17所示。

图10-17 草图

接着新建图层2，用钢笔工具勾勒出角色的轮廓，再通过油漆桶工具填充的步骤，在图层2上参照草图绘制出张小盒的起始动作（图10-18）。

注意，绘制五官时，可以将眼白、眼珠、眉毛与嘴巴分别设置为组合（快捷键Ctrl+G），以便做逐帧动画时通过移动这些零件的位置来达到表情变化的效果，不需要逐帧画出，以节省时间和精力。在之后的动画制作中，都可以随时将一些零件或者局部做成组合，达到反复利用的目的。

图10-18 起始动作绘画过程

回到图层1，在时间轴第八帧的位置插入空白关键帧，将动作草图2导入舞台，这是张小盒被手指用力弹到鼻子的瞬间（图10-19）。

图 10-19 弹到鼻子的瞬间

在图层 2 的相同位置也建立空白关键帧，打开"洋葱皮"功能 ，将绘图纸标志拉到第 1~8 帧范围 。

参照第一个动作，按照步骤单独绘制出这个关键帧的动作，并且在完成的原画上加大角色吃痛后退的动作和力度（图 10-20）。

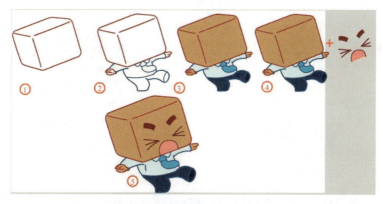

图 10-20 后退动作的绘制步骤

这样第一个关键动作的起始和终止位置就画好了。

2. 中间画

通过前面的学习可知，每个镜头中角色的连续性动作必须先由原画画出其中关键性的动态画面，然后才能进入第二道工序，即由中间画来完成动作的全部中间变化过程。

中间画的任务和职责是：将原画关键动态之间的变化过程按照原画所规定的动作范围、张数及运动规律，一张一张地画出中间画。

因此，中间画就是运动物体关键动态之间渐变过程的画。

打开"洋葱皮"功能，将绘图纸标志的括号范围拉至两个关键帧的长度，可以看到张小盒吃痛后退动作的起始和终止（图 10-21）。

图 10-21 后退动作的起始和终止

在第 6 帧处插入关键帧，直接选取角色脸部五官的组合，按 Delete 键删除。接着重新绘制出新的表情，表示看到手形鼠标动作的困惑（图 10-22）。

图 10-22 困惑的表情

在第 7 帧处插入空白关键帧,绘制出第 6 帧和第 8 帧之间的中间画——被弹到鼻子的瞬间(图 10-23)。

在第 8 帧位置打开"洋葱皮"功能,将显示范围拉至 5~8 帧位置 ,可以看到图 10-24 所示效果。

图 10-23 被弹到鼻子的瞬间　　　　图 10-24 "洋葱皮"功能处理的效果

第一个关键动作绘制完毕,通过 Enter 键测试这段动作的效果。注意,用"洋葱皮"功能检查脚部的对位,因为这是角色动作中一个不会有太大移动的定点。

在第 9 帧建立关键帧,选择任意变形工具 ,将整个人物框选后,移动变形中心点,将其放置在人物支撑的右脚上,再把人物轻微旋转一定角度,表现出人物吃痛后退的缓慢变化(图 10-25)。

图 10-25 后退的缓慢变化

在第 10、11、12 帧（图 10-26）分别绘制出捂脸动作的分解。注意，从第 10 帧开始，在角色脸上添加标志性的止血贴。

图 10-26　第 10～12 帧

从第 30 帧开始建立空白关键帧，用与上面同样的方法画出第 30～50 帧（图 10-27）中 15 个关键帧动态。

图 10-27　第 30～50 帧中 15 个关键帧

注意，从第 35 帧开始角色头上加了按钮似的小帽子；动画中的一些关键帧可以直接复制后做少量修改，比如第 49 帧是从第 50 帧"复制"后"粘贴到当前位置"，再用任意变形工具轻微挤压而成的。

最后在第 109 帧处插入帧，使第 50 帧的动作延续到 6 秒处左右，预留出文字框打字的时间。

继续完善"小盒动作"元件，新建图层 2，在第 7 帧插入关键帧后，直接绘制出图 10-28 所示两个元件，并

图 10-28　两个元件

分别建立组合。

根据图层 1 角色的动作,在图层 2 上分别建立关键帧,通过在第 7～12 帧的每个关键帧上移动两个零件的位置,产生图 10-29 所示的效果。

图 10-29　具体效果

完成了"小盒动作"后,单独制作手形鼠标的动作。

新建一个图形元件,命名为"手动作"(图 10-30)。在第 1、2、5、6、9 帧上分别建立空白关键帧,画出手形鼠标"弹鼻子"的分解动作,第 9 帧可以直接复制第 1 帧。

将第 9 帧的手形转换为图形元件,命名为"手 1"。在第 15 帧的位置建立关键帧,移动手形到画面右上方,在第 9 帧与第 15 帧之间单击鼠标右键,选择建立"传统补间动画",使手形平滑地从第 9 帧位置移动到第 15 帧的位置,并且将第 25 帧转换为"空白关键帧"(图 10-31)。

- 236 -

图 10-30　手动作

图 10-31　空白关键帧

在"手动作"元件中新建图层 2，在第 25 帧位置插入关键帧，建立一个图形元件，命名为"手 2"，绘制出拿着小帽子的手形，使之与前一帧中图层 1 的手形对好位（如图 10-32）。

图 10-32　图形处理

配合角色被挤压的动作，从第 25 帧到第 32 帧分别建立关键帧，将"手 2"元件进行位置调整。之后将第 33 帧转换为"空白关键帧"。

回到"手动作"元件的图层 1，在第 33 帧建立关键帧，制作两个元件（图 10-33），并各自建立组合。

图 10-33　制作两个元件

从第 33 帧到第 35 帧分别建立关键帧，在画面右上方将两个零件往右上角画面外移动，在第 36 帧建立空白关键帧。

在第 44 帧处建立关键帧，从库中取出元件"手 1"，在第 53 帧处建立关键帧后，在中间建立"传统补间动画"，使"手 1"从画面外右上方平滑移动到画面正下方。先在第 63 帧处新建关键帧，然后在第 56 帧处建立空白关键帧，画出如图 10-34 所示的手势。这样就会有一个按下的动作。

图 10-34　手势

在"手动作"元件中建立图层 3，在第 63 帧处建立关键帧，绘制出文字输入框，如图 10-35 所示。

图 10-35　文字输入框

在第 87 帧处建立关键帧，在文字框白色区域打上"张"字，接着在第 91 帧处建立关键帧，再打入"小"字，最后在第 95 帧处同样建立关键帧，打上"盒"字，如图 10-36 所示。

图 10-36　输入文字

这样片头动画分镜场景的所有动作元件就完成了。

10.2.3　动画合成

完成了背景及动作元件的制作后，就可以开始 Flash 动画的合成工作了。

回到属性设为 1 200×678、帧频设为 18 fps 的工作区场景 1 中，将图层 1 更名为"界面"，将设计好的换装游戏界面在"界面"图层上摆放好。在时间轴第 109 帧位置（图 10-37），也就是 6 秒钟的位置单击右键，选择"插入帧"，将动画时间设置为 6 秒钟。

图 10-37　第 109 帧位置

接着新建图层 2，命名为"小盒"。从库中将之前制作的"小盒动作"拖至舞台上摆放好，如图 10-38 所示。

图 10-38　拖至舞台上摆放好

新建图层 3，更名为"手"，将库中的"手动作"拖至"手"图层摆放好，如图 10-39 所示。

图 10-39　"手动作"拖至"手"图层摆放好

按 Enter 键在时间轴上测试播放，可以预览片头动画的合成效果，如图 10-40 所示。

图 10-40　片头动画的合成效果

10.2.4 音效合成

如果一个动画只有图像，没有声音，无论画面多么精彩，其效果都将大打折扣。因此，现在的 Flash 动画一般都会在制作中为其添加一些与内容相适应的声音。Flash CS4 支持一些集中声音文件格式：WAV 声音文件（*.wav）、MP3 声音文件（*.mp3）、Adobe 声音文件（*.asnd）、AIFF 声音文件（*.aif、*.aiff）、Audio 声音文件（*.au）。人们对 WAV 文件和 MP3 文件相对要熟悉一些。

在 Flash CS4 中使用声音文件的操作非常简单，最常用的方式是直接在时间轴中使用音频文件。

在已合成的动画场景中，先选择菜单"文件"→"导入"→"导入到库"，然后在"导入"对话框中选择需要的声音文件"滑稽音效 1"，这样该文件即被导入库中，如图 10-41 所示。

接下来在时间轴上新建一个图层，更名为"音效"，然后在其中有关键性动作的地方插入关键帧，再从库中将"滑稽音效 1"拖放在舞台上，即可在时间轴上

图 10-41　文件导入库

看到音频文件的波形，波形的长度则为该段声音在时间轴上的长度。按 Enter 键测试，可以看到在播放至设有音频的关键帧时，声音同时响起，如图 10-42 所示。

图 10-42　播放

用这个方法可以为动画加上已设计好的音乐、音效及人物对白，以完善动画视听效果。

10.2.5 导出及发布

制作完的 Flash 动画最终是要在网络或媒体上应用的，以便让更多人来欣赏。因此，在导出动画之前，可以利用菜单栏的"控制"→"测试影片"来预览这个 Flash 动画制作文件中的整部影片效果，如图 10-43 所示。

一般在使用"测试影片"预览效果后，Flash 文件所在的文件夹中就会自动生成一个 SWF 文件。

此外，也可以使用导出命令将 Flash 动画导出为各种文件格式。在"文件"→"导出"菜单下有两个导出命令："导出图像"及"导出影片"。

"导出图像"即导出静态图像，而"导出影片"则是导出动画作品，或者包含不同内容的一系列图片文件，甚至一段音频，如图 10-44 所示。

第 10 章 Flash 动画制作实例——《爆炸头星球》开场动画

图 10-43 预览效果

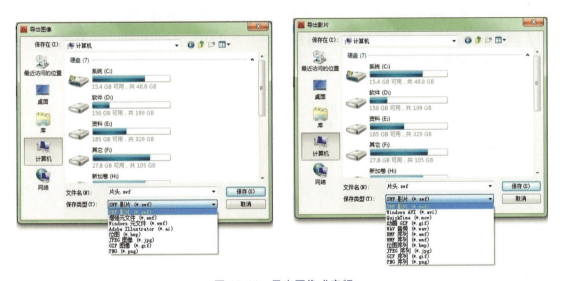

图 10-44 导出图像或音频

设置完文件导出位置、格式及文件名称后,单击"保存"按钮,即可在设定好的文件夹中生成动画文件了。

参 考 文 献

[1] 贾否. 动画概论 [M]. 北京：中国传媒大学出版社，2010.
[2] 刘源. 动画概论 [M]. 北京：北京出版社，2016.
[3] 梁恩瑞. 动画概论与作品赏析 [M]. 北京：清华大学出版社，2014.
[4] 乔晶晶，卢虹. 动画短片制作 [M]. 上海：上海人民美术出版社，2011.
[5] 韩笑，曾雯. 动画剧本创作 [M]. 北京：清华大学出版社，2009.
[6] 韩栩. 影视动画视听语言 [M]. 北京：电子工业出版社，2009.
[7] 许盛. 动画场景设计 [M]. 北京：清华大学出版社，2011.
[8] 杨濡豪，王慧. 动画运动规律 [M]. 北京：清华大学出版社，2007.
[9] 梅凯. Flash CS4 动画设计实训教程 [M]. 北京：海洋出版社，2010.
[10] 向华. 三维动画设计与制作 [M]. 北京：中国人民大学出版社，2010.
[11] 张燕丽，孙友全. 游戏动画基础 [M]. 武汉：华中科技大学出版社，2013.
[12] 赵更生. Flash CC 二维动画设计与制作（第二版）[M]. 北京：清华大学出版社，2018.